孙月 编著

长笛自学一月通

全国百佳图书出版单位

化学工业出版社

·北京·

图书在版编目（CIP）数据

长笛自学一月通 / 孙月编著 . —北京：化学工业
出版社，2022.4
ISBN 978-7-122-40510-4

Ⅰ . ①长… Ⅱ . ①孙… Ⅲ . ①长笛 - 吹奏法
Ⅳ . ①J621.16

中国版本图书馆CIP数据核字（2022）第034202号

本书作品著作权使用费已交由中国音乐著作权协会代理。

责任编辑：李　辉　　　　　　　　　　装帧设计：普闻文化
责任校对：宋　玮

出版发行：化学工业出版社（北京市东城区青年湖南街 13 号 邮政编码 100011）
印　　装：大厂聚鑫印刷有限责任公司
880mm×1230mm　1/16　印张 18¼　2022 年 8 月北京第 1 版第 1 次印刷

购书咨询：010-64518888　　　　　　　售后服务：010-64518899
网　　址：http://www.cip.com.cn
凡购买本书，如有缺损质量问题，本社销售中心负责调换。

定　价：88.00 元

目录 Contents

第十二天　次断音与保持音

第十三天　一个升号的练习曲与八度音程练习

第十四天　一个升号的乐曲与断音练习

第十五天　一个降号的练习曲

第十六天　一个降号的乐曲与弱起小节

第十七天　附点八分音符的演奏

第十八天　十六分音符的演奏

第十九天　运指技巧练习

第二十天　切分节奏练习

第二十一天　两个升号的练习与
三连音

第二十二天　两个升号的乐曲与装饰音
（倚音、颤音）

第二十三天　两个降号的练习曲与波音

第二十四天　两个降号的乐曲与装饰音练习

经典乐曲

知识准备

一、长笛简史

长笛是现代管弦乐、室内乐和军乐队中非常重要的高音旋律乐器。它与单簧管、双簧管、大管同属为木管乐器。常常有人说长笛不是金属制的吗？为什么是木管乐器呢？让我们回顾一下长笛的发展历程。

长笛原是一种竖吹的圆锥形木管乐器，经过时代的演变，直到中世纪，长笛的雏形横笛才在英国出现。十八世纪，这种木制的横笛又被加了音键，使这种简单乐器的音调和音质得到了改善。十八世纪末十九世纪初，随着工业不断进步，金属制品得到广泛应用。1847年，德国长笛演奏家、制作家波姆先生对旧式的长笛进行了革命性创新，制作了首支圆柱形笛腔并且富有完整按键系统的长笛。波姆改革发明的复键组合式长笛在伦敦和巴黎举办的世界博览会上获得最佳奖和荣誉奖，并在全世界普及。这标志着新式长笛的崛起。

长笛的音域非常宽广，音色优美，富有感染力。长笛不仅可以演奏舒缓的、歌唱性的音乐段落，也可以自由地演奏活泼、快速、具有高难度技巧的音乐段落。所以长笛无论是作为独奏乐器还是乐团演奏的一员都有重要的地位。

二、长笛的种类

1.C调长笛

C调长笛是现在使用最广的长笛。它表现力最强，既灵活又敏感，可以驾驭各种速度与风格的作品。无论是独奏还是在乐队中都可以完美展现其特色。

2.G调中音长笛

管身较粗，长度也比C调长笛长。为了方便吹奏，有的厂家把它的笛头制成"U"形，这样手臂就不需要过分伸展。它的音高比C调长笛低，发音也没有那么敏感。但那优美、回旋的音色能够完美地弥补乐团中其他类型长笛的不足，所以有时也被当作独奏乐器。

3.低音长笛

低音长笛笛头下端的管会拐两个弯而直下。它比C调长笛低一个八度。在长笛重奏乐团中，时常被用来演奏一些中音长笛不易演奏的片段。发音低沉、浑厚，适合演奏深沉、缓慢的乐曲，多在传统音乐中出现。

4.短笛

短笛是长笛家族中音域最高的乐器。可以用短小精悍来形容它。音色明亮，尖锐，适合演奏欢快、

跳跃的乐曲。管弦乐团中短笛手一般由第二长笛手兼任。它也是整个乐队中音域最高的乐器。

三、长笛的组成与音区

长笛由三部分组成：

1. 笛头（头部管）：乐器的第一段，上面有吹孔，其作用是发声。

2. 笛身（主管）：装有基本音键，打开或关闭音键可改变发音的高低。

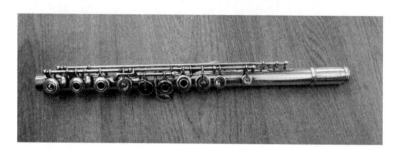

3. 笛尾（足部管）：装有少数音键，由右手小指操控。

长笛的音域很宽，为了方便记忆我们可以把它的音域划分为四个音区：

（1）低音区：小字一组的 C 到 B。

（2）中音区：小字二组的 C 到 B。

（3）高音区：小字三组的 C 到 B。

（4）超高音区：小字四组的 C、D……

四、长笛的保养与维护

长笛的外观非常精美，在舞台灯的照耀下更是光彩夺目。这样一支赏心悦目的乐器离不开我们平日的保养与维护。长笛的金属材质给人感觉很坚硬，其实不然，一支好的长笛质地是很软的，稍有磕碰就会对管体造成很大的影响。管体上的零件组合精密度很高，更是不可有任何偏差。科

学地使用与调试不但可以延长它的使用寿命，更是保证音色不变的必要条件。

1. 每次演奏练习完毕要擦拭内外管身。购买乐器时，一般都会配有通条、擦拭管腔的纱布与擦拭外表的柔软绒布。请用纱布一角穿过通条顶端并把顶端包裹住擦管身内部，轻轻转动擦拭，直至水被吸干。管身外部擦拭更要特别小心，避免用力碰坏软木、弹簧等。

2. 若乐器的接口处较紧，不要硬塞，以免变形。可以涂抹专门的润滑油，但要注意不可涂多，尤其是尾管连接处较短，太滑很容易演奏时脱落。

3. 长笛上的螺丝不可随便拧动，若有漏气等问题需找专业维修人员帮助。

4. 笛头的调节螺帽也不可拧动，这在出厂时已经由专业人士调整好，里面的活塞可以改变音高，轻易拧动会造成音准不佳。

5. 平日用笛时应轻拿轻放。不用时放在干燥阴凉处保管，避免高温暴晒。

五、练习时的辅助工具

好的节奏感和音准最能体现吹奏者练习得是否正规、严谨，在初学时我们就要对自己有这样的要求。这种技能并不是每个人天生具备的，我们需要借助节拍器与校音器来帮助练习。节拍器有电子的、机械的，也可以下载节拍器和校音器的 App，只要慢慢养成使用节拍器和校音器的习惯，一定会使我们的练习达到事半功倍的效果。

六、与长笛有关的乐理小常识

1. 五线谱

记载音符的五条平行的横线。线与线之间称作间。线与间都是自下而上计算的。

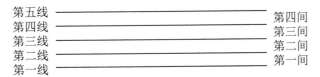

当标记超出五线谱的音符时，需在五线谱上或下加上短线，这称为加线。谱上为上加线，谱下为下加线。由加线产生的间叫加间，同样分为上加间与下加间。上加线或间自下而上数，下加线或间自上而下数。长笛演奏常用的加线与加间如下：

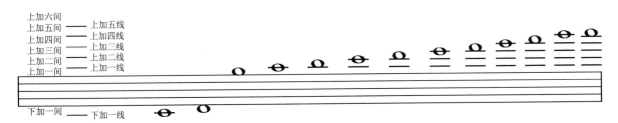

2. 谱号

在五线谱上标明音高低的符号。长笛用的是高音谱号，也叫 G 谱号。

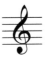

3. 音符与休止符

在五线谱中，用来表示音的高、低、长、短的符号被称为音符，音符由符头、符杆、符尾组成，不同种类的音符的时值长短是不同的。

在音乐中表示短暂停顿的符号叫作休止符，相对应的休止符和音符在音乐中的时值是相等的。

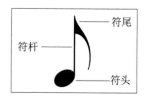

名称	符号	时值 （以四分音符为一拍）	名称	符号	时值 （以四分音符为一拍）
全音符		4 拍	全休止符		4 拍
二分音符		2 拍	二分休止符		2 拍
四分音符		1 拍	四分休止符		1 拍
八分音符		$\frac{1}{2}$ 拍	八分休止符		$\frac{1}{2}$ 拍
十六分音符		$\frac{1}{4}$ 拍	十六分休止符		$\frac{1}{4}$ 拍
三十二分音符		$\frac{1}{8}$ 拍	三十二分休止符		$\frac{1}{8}$ 拍

音符与休止符对照表

4. 小节与小节线

乐曲中由一个强拍到次一个强拍的部分叫作小节。使小节彼此分开的直线叫小节线。有些乐曲中的某一段由弱拍或强拍的弱部分开始叫弱起小节，也叫不完全小节，它往往和乐曲中的最后一小节合成一个完全小节。

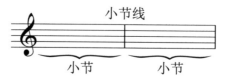

5. 终止线（ ‖ ）

表示乐曲结束。

6. 反复记号（ ‖: :‖ ）

表示重复演奏符号内的音。

7. 音名与唱名

唱名：do re mi fa sol la si，分别对应的音名为 C D E F G A B。所以当我们说 C 大调时也就是指 do 大调，以 do 为主音的大调式。

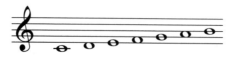

音名：C D E F G A B
唱名：do re mi fa sol la si

8. 拍子与拍号

在乐曲中，节拍单位用固定的音符来代表，叫作拍子。拍子是用分数来标记的。分子表示每小节中单位拍的数目，分母表示单位拍的音符时值。分数记号中的横线在五线谱上用第三线代替。表示拍子的记号叫作拍号。

常见拍号如下：

四四拍　$\frac{4}{4}$　或　C　　以四分音符为一拍，每小节有四拍。

四三拍　$\frac{3}{4}$　　　　　　以四分音符为一拍，每小节有三拍。

四二拍　$\frac{2}{4}$　　　　　　以四分音符为一拍，每小节有两拍。

八三拍　$\frac{3}{8}$　　　　　　以八分音符为一拍，每小节有三拍。

八六拍　$\frac{6}{8}$　　　　　　以八分音符为一拍，每小节有六拍。

八九拍　$\frac{9}{8}$　　　　　　以八分音符为一拍，每小节有九拍。

二二拍　$\frac{2}{2}$　　　　　　以二分音符为一拍，每小节有两拍。

9. 附点音符

带有附点的音符称为附点音符。附点记在音符右侧。具有一个附点的音符，时值延长该音符原时值的一半，叫作单附点。具有两个附点的音符，时值延长原音符时值的四分之三，叫作复附点。

附点全音符　　　𝅝. ＝ 𝅝 ＋ 𝅗𝅥　　　　𝅝.. ＝ 𝅝 ＋ 𝅗𝅥 ＋ 𝅘𝅥

附点二分音符　　𝅗𝅥. ＝ 𝅗𝅥 ＋ 𝅘𝅥　　　　𝅗𝅥.. ＝ 𝅗𝅥 ＋ 𝅘𝅥 ＋ 𝅘𝅥𝅮

附点四分音符　　𝅘𝅥. ＝ 𝅘𝅥 ＋ 𝅘𝅥𝅮　　　　𝅘𝅥.. ＝ 𝅘𝅥 ＋ 𝅘𝅥𝅮 ＋ 𝅘𝅥𝅯

附点八分音符　　𝅘𝅥𝅮. ＝ 𝅘𝅥𝅮 ＋ 𝅘𝅥𝅯　　　　𝅘𝅥𝅮.. ＝ 𝅘𝅥𝅮 ＋ 𝅘𝅥𝅯 ＋ 𝅘𝅥𝅰

10. 变音记号

变音记号有升记号、降记号、重升记号、重降记号、还原记号五种。

升记号（♯）表示将基本音级升高半音。

降记号（♭）表示将基本音级降低半音。

重升记号（𝄪）表示将基本音级升高两个半音。

重降记号（♭♭）表示将基本音级降低两个半音。

还原记号（♮）表示将已经升高或降低的音还原。

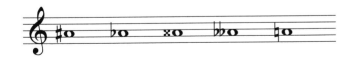

11. 延长记号（⌒）

标记在音符或休止符的上方，表示演奏者可以根据乐曲的需要，自由地延长音符或休止符的时值。

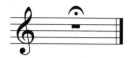

12. 延音线（⌒）

写在音高相同的两个或两个以上的音符上时，表示它们要奏成一个音。它的长度等于这些音符长度的总和。

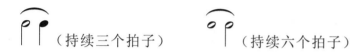

13. 移动八度记号

当标记在五线谱的上面时，表示虚线范围内的音移高八度演奏。当标记在五线谱的下面时，表示虚线范围内的音移低八度演奏。

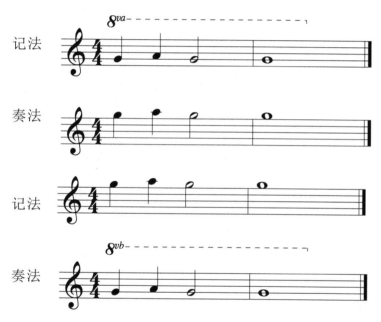

14. 反复记号

D.C. 这两个字母是意大利语 Da Capo 的缩写，表示从头反复。

D.S. 是 Da Segno 的缩写，意思是"从记号处反复"。

15. 特别的吐音、连音记号

断音（♪），演奏该音符时值的二分之一，并休息二分之一。

短断音（♪），演奏该音符时值的四分之一，并休息四分之三。

次断音（ ），演奏该音符时值四分之三，并休息四分之一。

保持音（ ），该音稍强奏，并充分保持该音的时值。

次连音（ ），连音的一种，连贯有力。

16. 常用的装饰音

用来装饰旋律的小音符及某些旋律型的特别记号叫作装饰音。装饰音是旋律的装饰，但不意味着它是可有可无的，相反，它是塑造音乐形象不可缺少的一部分。

（1）顺波音（ ）演奏时顺波音占本音的时值，要快速向上进行一个二度音的波动。若符号上方有变音记号，代表波动的音符需要变音。

（2）逆波音（ ）由主音快速进入下方相邻音，然后再回来。

（3）复波音（ ）由主音快速进入上方相邻音两次再回来。

（4）顺回音（ ）是指本音与上方二度音交替出现。形成四个或五个音组成的旋律性装饰音。演奏时重音一般在本音上，也有在辅助音的第一个音上。需根据乐曲速度和本音时值来决定。

（5）逆回音（ ）本音与下方二度音交替出现，形成四个或五个音组成的旋律性装饰音。

（6）长倚音（ ）演奏时占本音时值的一半或三分之二，重音在倚音上。

（7）短倚音（ ）理论上短倚音不占用时值，应尽快吹奏出，重音在本音上。

（8）双倚音与三倚音（ ）应尽快演奏出，重音在本音上。

（9）后倚音（ ）在本音的后面出现，快速演奏至下一个音。

（10）颤音（ ）演奏时本音与辅助音交替均匀奏出，交替次数的多少应视乐曲的速度和本音的长短而定。颤音一般从本音开始，但也有一种是从上方辅助音开始的。当从本音开始时，重音在本音上，反之则在辅助音上。

17. 连音符

由于音符的时值是二进位的，所以一个基本音符只能分成均等的两部分、四部分、八部分、十六部分……这种音符的均分叫"基本划分"。将一个音符划分为"基本划分"之外的等分形式，就叫"音符均分的特殊形式"，也就是我们通常所说的连音符。

三连音（ ）把音值分成三部分代替两部分，用数字3表示。

五连音（ ）把音值分成五部分代替四部分，用数字5表示。

六连音（ ）把音值分成六部分来代替四部分，用数字 6 表示。

二连音（ ）把带附点的音符分成两部分来代替三部分，用数字 2 表示。

四连音（ ）把带附点的音符分成四部分来代替三部分，用数字 4 表示。

18. 力度记号

Accent>	强音记号，用于加强一个音或和弦
f	强
mf	中强
ff	很强
fff	极强
sf	突强
fp	强后突弱
p	弱
mp	中弱
pp	很弱
ppp	极弱
perdendosi	逐渐消失
p sub.	突弱
morendo	渐弱并渐慢，逐渐消失
smorendo	渐弱并渐慢，逐渐消失
calando	渐安静并渐慢
cressendo(cresc.)	渐强
decrescendo(decresc.)	渐弱
diminuendo(dim.)	渐弱

19. 速度记号

Grave	极慢板（庄严地）
Largo	广板

Lento	慢板
Adagio	柔板
Larghetto	小广板
Adagietto	小柔板
Andate	行板
Andantino	小行板
Masetoso	适度的小行板（庄严地）
Moderato	中速
Allegretto	小快板
Allegro	快板
Allegro assai	很快
Vivace	快速、有生气地
Presto	急板
Prestissimo	最急板
Tempo comodo	适当速度
Tempo ordinario	适中速度
Tempo di ballo	舞曲速度
Tempo di marcia	进行曲速度
Rubato	自由节拍
Accelerando(或accel.)	渐快
Stringendo(或string.)	加快
Stretto	紧缩
Ritardando(或rit.)	渐慢
Rallentando(或rall.)	渐慢
Allargando(或allarg.)	渐慢渐强
Smorzando	渐慢渐弱
Ritenuto(或riten.)	突慢
A tempo	恢复原速度

口型与吐音

学习要点

一、用正确的口型吹笛头

我们初学长笛，建议都从吹奏笛头开始。待掌握正确的口型，吹出稳定的声音后再安装，避免手口同时进行而无法兼顾。

1. 口型

口型的好坏关系到演奏的音色、音量乃至气息的长短。所以起初若不重视会给以后的学习带来很多麻烦。

首先，把双唇自然闭合，上下嘴唇微微用力绷住，轻贴牙齿。然后，双唇微张，呈现一个椭圆形的风口。最后，向一个目标点集中吹气。需要注意的是嘴角不要向两侧用力拉开，若把唇角拉很开就会造成嘴唇肌肉紧张，风口成一条线，使声音有杂音，嘴唇也不能完全放松；若嘴唇自然到松弛的程度，口型就会散掉，声音无力空虚。

2. 嘴唇在长笛上的位置

将笛头取出，笛帽的一端向左，双手平握举至下唇，将吹孔下面的线对准唇线，下唇压住吹孔的1/3处。我们习惯让学生把长笛吹孔放在嘴唇的正中间，但其实每个人嘴唇的形状、厚度、大小都不同，所以这一点并不绝对，重要的是认真聆听自己的声音，找到最适合自己的位置。

练习时，可以对着一面镜子，随时观察口型。要知道，嘴唇的肌肉是有弹性的，气流需要从风口很集中地吹出，吹出时你可以感觉到你的上下唇内侧肌肉也跟着气流往外冲。起初也许嘴角会有一点酸胀，但随着不断练习肌肉耐力会逐渐增强，酸胀感也就消失了。

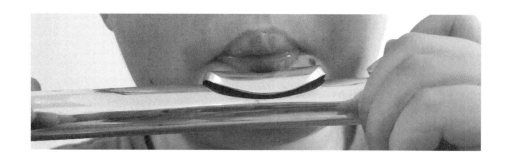

3. 用三种音高吹笛头

我们在吹奏笛头时，可以试着用三种方式吹出不同的音高。

首先是低音。吹奏低音时，我们要用右手盖住笛头侧面孔。下颚稍向后，风口偏斜下角吹出偏暖的气息。

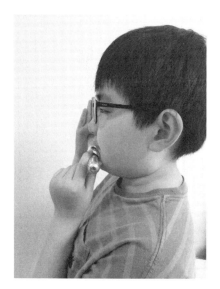

然后是中音。吹奏中音时，露出笛头的侧面孔。下颚向前推一些，气流速度稍快，上下唇间的风口略缩小，使气流集中。

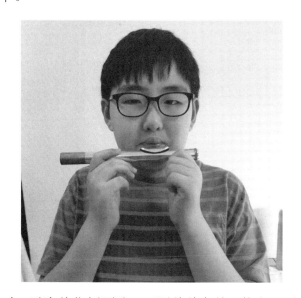

最后是高音。吹奏高音时，再次盖住侧面孔。下颚稍稍向前，使上下唇平行，气流更加集中、快速。

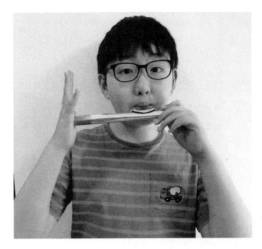

以下练习均需用三种音高分别演奏，也可在三种音高间自由切换，通过反复的练习使我们的嘴唇控制自如，气息运用得当。

二、口型练习

练习时建议大家打开节拍器，速度可以调到每分钟60。每个音符吹奏之前需张口吸气，肩膀放松。如果吹不够拍数无须刻意坚持，避免状态紧张，影响音色。

这里我们来用"√"一下一上的图示来表示一拍。

1. 全音符与全休止符的练习

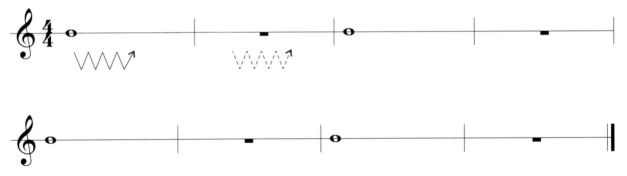

拍号为4/4，代表以四分音符为一拍，每个小节有四拍。所以这里的全音符需要演奏四拍，而全休止符需要休息四拍，我们可以在这休息的四拍里调整呼吸，慢慢吸气。

2. 二分音符与二分休止符的练习

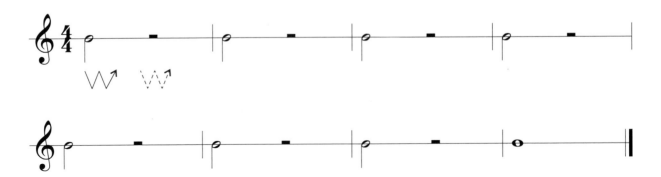

这里二分音符演奏两拍，二分休止符休息两拍。注意二分休止符与全休止符的位置，前者是在线的上方，在五线谱中位于第三线上方；后者是在线的下方，在五线谱中位于第四线的下方。

3. 四分音符与四分休止符的练习

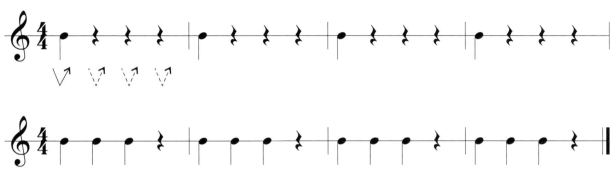

这里四分音符演奏一拍，四分休止符休息一拍。

三、吐音

1. 起音

起音是一个音的音头。音头的发音可以是轻柔自然的，也可以是爆破有力的……但不论将来如何表现，初学者都要从最基础的吐音开始做起。也许有人要问，既然是必做的，为什么没有在一开始就直接练习吐音呢？因为在与初学者的接触中发现，有部分学生若在第一次吹笛头时就直接吐音，就常常把注意力都放在舌头上，一味地用力靠吐舌发音，从而忽视了有力的给气，吹出没有共鸣且干涩的声音。所以，先把笛头吹响，再进行针对性的吐音练习，也未尝不是一个好的方法。

2. 吐音的练习方法

将舌尖抵在上牙床内侧凸起部分，此时舌头就像一个阀门，吹气时迅速向后撤离，使气流瞬间吐出。好像我们发"tu""te"音时的动作一样。但要注意的是吐音的同时不要忘记有力地给气，吐的动作是辅助，呼出的气息多少才决定音色的好坏，气要推着舌头跑。若单独只靠舌头来吐音，就会使声音听起来比较干、比较重。所以，一定要结合前面单独吹气的感觉，保持口型正确、喉咙放松，反复练习来找到有共鸣的声音。

练一练

吐音练习

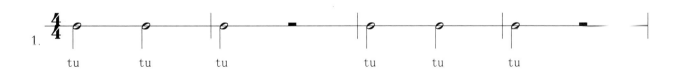

每个音的音头都要吐音，并且把音符时值吹满。

四分音符的吐音练习仍然要保持音的时值够长，要用气息推动舌头。建议先练一遍不加吐音的，第二遍再加吐音演奏。

整支乐器演奏

一、乐器组装

手握在笛尾、笛身没有按键的地方，用转动的方式把笛尾轻轻推入笛身，使笛尾的横梁对准笛身的按键中心。再次用转动的方式把笛头推进笛身，使吹口中心与笛身按键中心对齐。

二、手型

初拿长笛双手会比较紧张，手指按键僵硬，又时常担心长笛滑落下来。其实稳定长笛有三个主要的支点：一是左手食指的第一个关节；二是右手拇指的指尖；三是下唇与笛口的接触点。这三个支点托稳，贴紧，便会使整支乐器平衡稳定，使其他按发音键的手指灵活轻松。

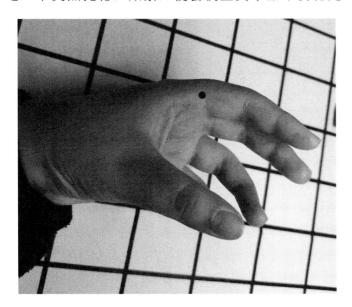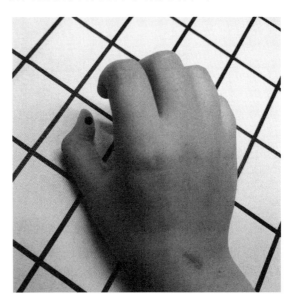

我们做个这样的小练习：站立，左手自然下垂，右手拿长笛，然后用你的左手食指、拇指轻轻捏右耳朵的耳垂。这里左手的手型和高度与拿长笛时的手型和高度类似。这个动作使手臂抬高，头稍向左转，并把手肘提高至适当高度，最后把长笛放在左手相应位置。右手的手型更像是从高的书架上拿一本平躺的书，手指关节不要塌陷，也不必过于弯曲，拇指托稳，其他手指保持在相对应的按键上方。这样一系列的动作可以让我们尽量用松弛的手型持笛，慢慢养成好的习惯。

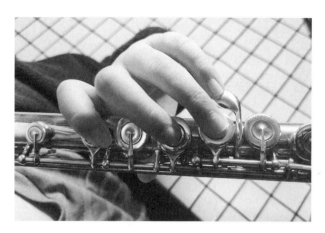
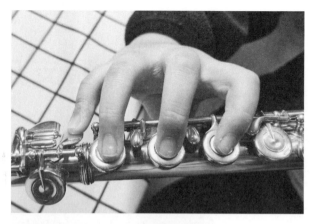

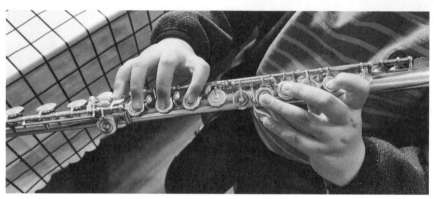

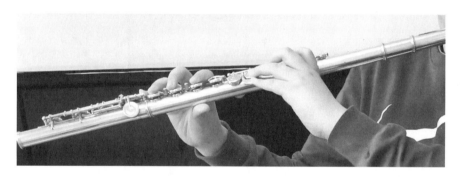

三、姿势

1.站姿

立式持笛，双脚稍打开。也可左脚在前，重心放在左脚上。肩膀放松，头部向左转30°，把长笛轻轻放到嘴边。记住，是用长笛靠近嘴唇，而不是把头伸向长笛。不要低头或仰头，平视前方即可。

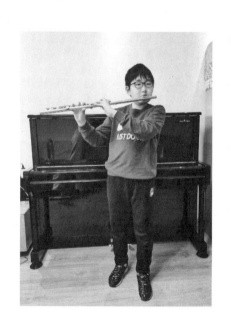

2.坐姿

坐式持笛，背部挺起，肩膀放松。

双脚踩地，手肘微微打开。很多人吹奏时把头放得很低，这要尽量避免。

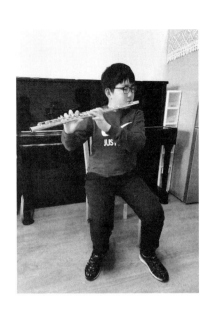

四、手指的分配

我们把每个手的五个手指编上号码，大指叫作1指，食指叫作2指，中指叫作3指，无名指叫作4指，小指叫作5指。每个手指都有自己负责的按键，所以不要把手指左右移动，不按键时只需要在按键上方轻轻抬起即可。下面图例中的数字分别代表左右手的手指应该负责的按键位置。

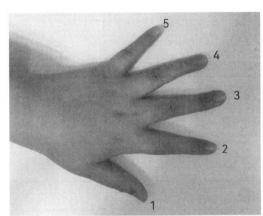

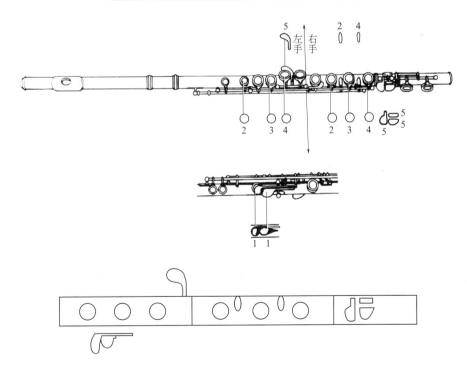

接下来我们会用这些圆圈和与按键形状相仿的图案来代替按键，标示出每个音符所对应的指法。黑色图案代表按下去的键子，白色图案代表不需要按的键子。

五、音区的分配

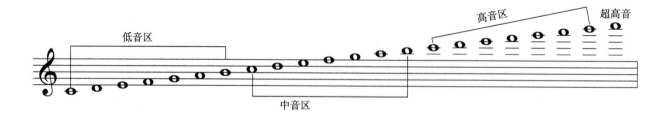

六、新指法：低音 G、低音 A、低音 B

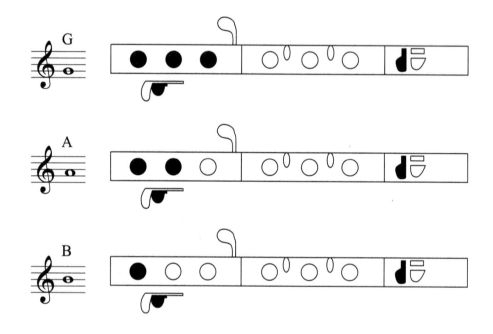

练一练

注意： 左手食指的第一个关节不要悬空，而要用摩擦的力量托住长笛，右手抬起的手指不要伸直，自然弯曲放在按键上方一厘米左右。喉咙尽量放松。最后用心聆听自己的音色，要圆润、有力、无杂音。

4.

5.

6.

正确的呼吸

学习要点

一、胸腹式呼吸法

演奏长笛时比较科学的呼吸方法是胸腹式呼吸法，就是吸气时胸部、腹部都充满气息，并保持住，再有所控制地吹出。具体说来，便是嘴巴张开，喉咙放松，鼻嘴同时吸气。感受到气息下沉，腹部隆起时继续吸气，随后胸部也充满气息时再慢慢地匀速吹出。

你也许会感觉只要用力吸气就会习惯性地提气端肩，把气吸到胸部，这使人有一种憋气的感觉，而且吸进的气息很少。如何把气息沉下来吸到腹部，也就是人们常说的气沉丹田，是初学者比较困惑的事情。这时，我们可以暂时放下长笛，做两个找到正确吸气位置的小练习。

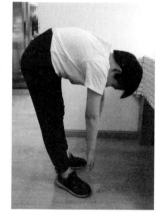

第一种练习：弯腰，身体呈90°，双臂和肩膀放松下垂，鼻嘴同时吸气。这时你的气息会比较容易直接吸到腹部，感觉腹部足够隆起时，匀速吹出。这个位置就是我们要找的腹部的吸气位置。反复练习后，站起身，肩膀放松，再次吸气、呼气，找到弯腰时的呼吸感觉。

第二种练习：平躺，肚子上放一本书，鼻嘴同时吸气。静静地感受气息吸进腹部，书被顶起后腹部的压力感。再慢慢呼出，书会随之起伏。这样不断地练习，可以找到肩膀放松、气息下沉的感觉。

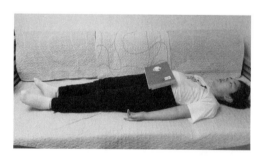

当你找到了正确的吸气位置，便可以拿起长笛，通过简单的演奏来检验自己的气息了。

二、新指法：中音C

C 的指法其实很简单，但由于只按两个手指容易持笛不稳。所以这里主要练习的是持笛的手型。这里要注意，大指抬起时不可放在别处支撑，而应在 B 键上方轻轻抬起。左手的支持主要靠食指的第一个关节，所以一开始就要摆在正确的位置，养成良好的习惯。

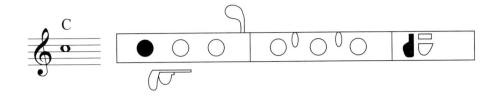

练一练

一、练习曲

注意：逗号为呼吸记号。前一天的练习都是吹四拍，空四拍，在空拍的地方就给了我们充足的吸气时间。但今天的练习，部分小节间没有空拍，这便需要我们快速地换气。换气时既不停顿也不占用拍子。快速换气时也一定要记得肩膀放松，气息下沉至腹部隆起。

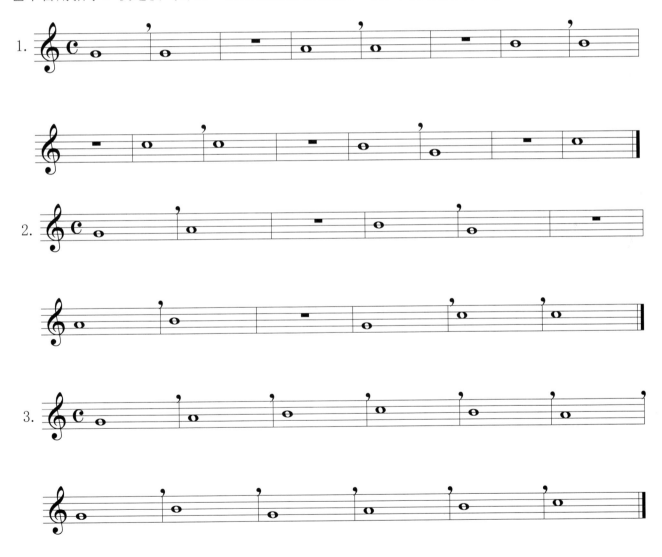

注意：前面的练习我们都是吹一个音符换一次气息，这在刚刚开始接触长笛时是完全可以的。但当我们学会了吐音，掌握了正确的呼吸方法，并可一口气吹奏较长拍数时，便需要对吹奏的连贯性和乐句的划分有要求。也就是说我们在吹奏一个乐句时，气息不停顿，每句的音符是用连续的吐音表示的。就好像嘴巴在吹长音，舌头把气息切分开了。

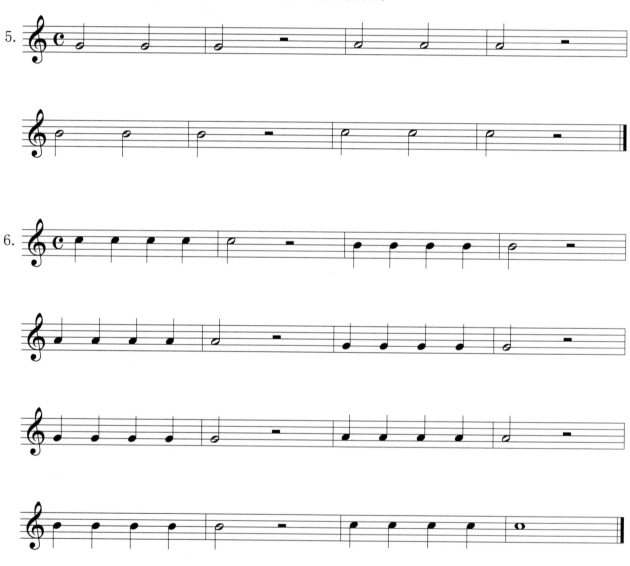

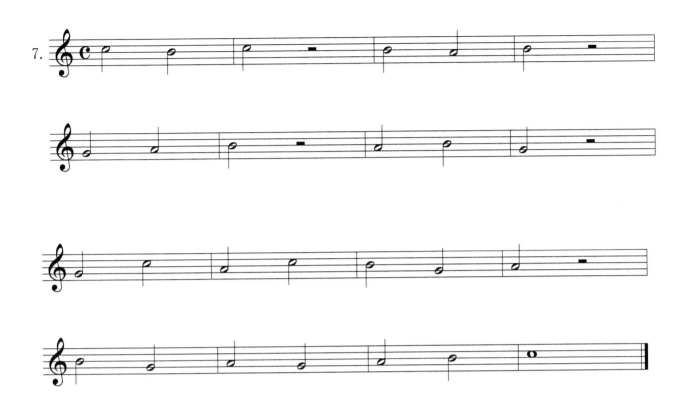

二、乐曲

注意：乐句的划分就好像我们讲话断句一样，把话说完整再停顿表达才会流畅。至于如何划分乐句便要看我们对乐曲的理解了。

划小船

孙月 曲

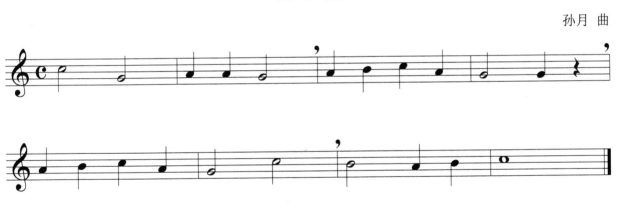

催眠曲

孙月 曲

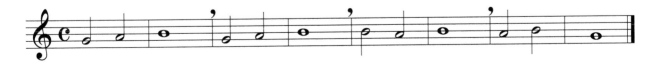

呼气时的支点

一、找到呼气时的支点

前面我们找到了吸气的位置，那么呼气时单纯靠嘴唇给力就可以了吗？当然不行。其实我们的嘴唇是相对松弛的，用太多的力气吹奏会使唇部紧张而吹出没有共鸣的声音。腹部在吸足气息后并不是松懈的，它需要给一定的压力，有一定的支撑这便是呼气的支点。有了支点才能保证声音的长度和音色，所以找到支点非常重要。

那么如何找到支点呢？其实有些很简单的方法，在你咳嗽或者打喷嚏时，可以感觉到腹部有个用力的地方，那便是支点。又或者是站立时，脚尖抬起，把整个身体前倾，感觉脚尖支撑不住要迈步时，肚子会自然用力，那个用力的地方便是支点……不妨试着感受一下。

可以说在我们呼气时，其他部位都是相对放松的，但这个支点需要一直给力。若吹气时腹部松懈，声音也就跟着空洞无力，气息也会变短。所以，吹气时腹部的压力是音色饱满有力的保障。

二、腹部是如何支撑的

有一种方式叫作"狗喘气"。就像夏天时，小狗热得张着嘴巴，快速地哈气，我们就来模仿一下这样的快吸快呼。前提是吸气要深，呼气要快。反复练习你可以看到腹部快速地起伏。按这样的方法拿起长笛，练习学过的音符，可以帮助我们找到支点，吹出饱满的音色。

还有一种方式。吸足气，吹气时用拳头按压自己的腹部，而腹部需要与这个压力抗衡。拿乐器演奏时可以请家人帮忙按压，让你的呼气在一定的压力下进行。试着持续用这样的方法练习，并习惯这样的吹奏方法，好音色便随之而来了。

我们简单地总结这一吸一呼，吸气时就像打哈欠一样，喉咙张开，肩膀下垂，感觉气息充满胸腹部。吹气时需要在一定的压力下进行，用腹部的支点去支撑。不到吹完最后一刻，不要松懈。

毫不夸张地说，能否运用正确的吸气与呼气方法来演奏，是我们初学阶段最重要的能力，也是接下来学习与练习各种演奏技巧的前提。

三、新指法：中音 D

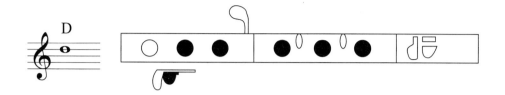

练一练

一、练习曲

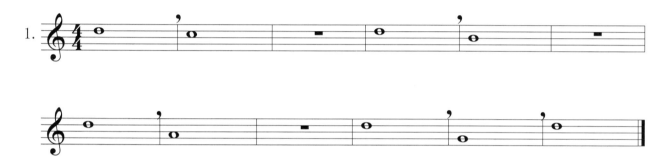

对初学者而言，C 到 D 的指法变换相比前几个指法要复杂一点，练习时要放慢速度，让几个手指同时抬起，同时落下。

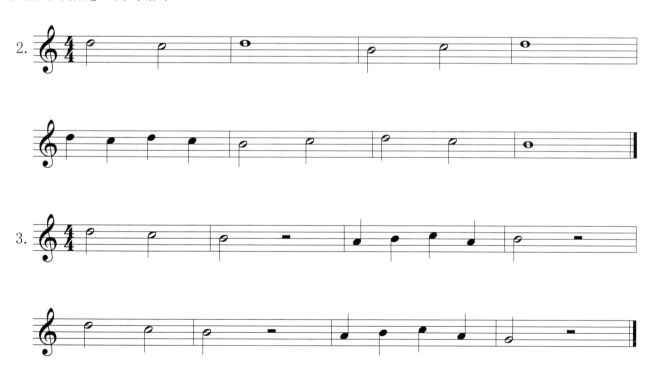

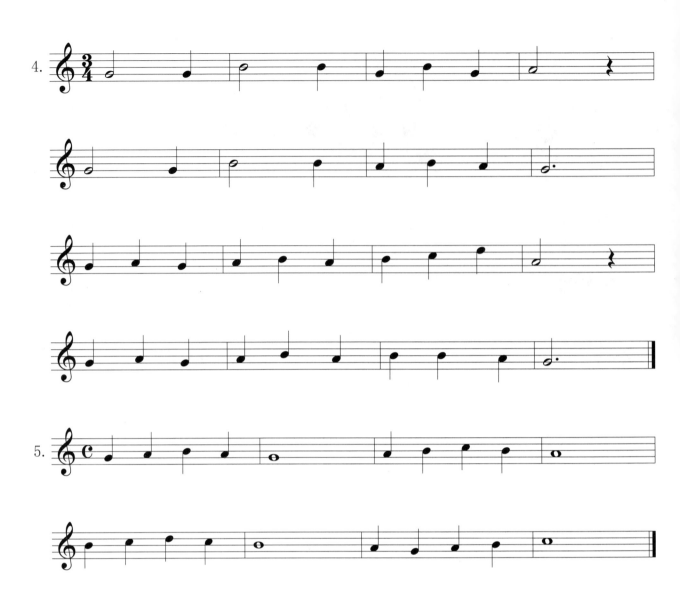

二、乐曲

玛丽有只小羊羔

<div align="right">罗威尔·梅森 曲
孙月 改编</div>

　　二重奏由上下两个声部组成，所以需要两个人合作完成。一声部是简单的初学者声部，若单独吹奏亦是好听的小曲。二声部可以让有基础的演奏者或老师协助完成。重奏形式的演奏丰富了音乐的层次和质感，是多数练习者喜爱的练习模式。在之后的练习中也会适当出现。

小曲

孙月 曲

童谣

孙月 曲

必不可少的基本功练习——长音

学习要点

一、长音的作用

长音练习是初学者的基本功练习，当然也是专业演奏者平日必不可少的功课。长音是锻炼呼吸与完善口型的最直接有效的方法。在每天的基础练习中长音练习是必不可少的。通过持续的长音练习可以改善吹奏时气息的控制能力，增强声音的稳定性。

二、如何有效地练习长音

在吹奏长音时，我们可以试着这样做：肩膀放松，吸气时嘴巴张开类似"O"的形状，喉咙放松，尽量多地把气吸到腹部，并感受自己腹部和胸腔的变化。待吸足气息后腹部的支点有所控制地收缩，嘴唇相对放松地给气，要感觉整个气息畅通、有力。

吹奏时注意力一部分集中在呼吸方法和口型的正确运用，还有一部分集中在发音的质量上。这需要我们的耳朵仔细聆听。对于初学者来说，一个音色好的长音要平稳、饱满、纯净。

建议节拍器调至每分钟 60 的速度，从最开始的每个音吹奏四拍逐渐到每个音八拍、十拍，甚至十五拍。

这里我还建议大家打开校音器练习，边吹边调整自己的吹孔角度、气流速度等，找到准确的音高。长期使用校音器可以锻炼我们的听力，发现音高微妙的变化。准确的音高会使发音更加完美。

三、如何练习吐音

在第一天我们便接触到了吐音，然而那时的练习只是对一个音符起音的诠释，现在我们希望自己的舌头能够更加快速、流利地吹奏，这就需要有针对性地练习吐音。可以用 tu、te、de 的发音分别练习，以便日后根据乐曲决定吐音的轻重。

四、新指法：中音 E

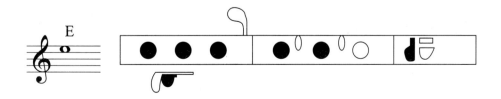

练一练

一、长音练习

可以把节拍器调到每分钟 60 的速度，先是每个音吹四拍，再逐渐过渡到六拍，八拍……

注意：吹奏时保持肩膀、喉咙、嘴唇相对放松，而小腹始终给力，有支点。

二、吐音练习

要求气息连贯，吐音清晰。注意舌头要尽量放松，让气息跟住舌头。可反复练习。

三、练习曲

E 向 D 过渡时，左手食指要抬起。

D 到 E 的指法与 C 到 D 的指法变换一样需要由慢到快的反复练习才可运用自如。

四、乐曲

春之舞

<div align="right">孙月 曲</div>

小游戏

孙月 曲

吹奏经典小乐曲

学习要点

一、吹奏小贴士

指法学到这里，我们就可以演奏一些大家熟悉的小乐曲了。在这里我想提醒大家一些容易被忽略的小问题：

1. 演奏时注意手指变换的幅度不要太大，不按键的手指尽量在键子上方不超出一厘米的距离。

2. 左手的食指第一关节不要悬空，要托住长笛。

3. 右手大指不要伸得很长，要指肚侧面托住笛身并摆在食指下方。小指不要伸直，而是弯曲按键。

4. 每个音头都需要吐音，吐音清晰，有力但又不可太重。

5. 音的时值，也就是音的长短要吹奏到位，不可把一拍吹成吹半拍空半拍的感觉。

6. 肩膀放松，眼睛平视前方，下巴不要向里收。

7. 换气快速，不占用拍子。

这些小细节看似简单而经常不能引起初学者的重视，要知道，是否严格地做到这些对呈现出的演奏效果是非常不同的，而且在初学时养成良好的演奏习惯对日后的学习也有更深远的影响。

虽是一些简单的曲目，但音与音的跨度相较之前还是大了很多，所以在练习曲部分也做了针对性的跨度训练。希望在练习时用心感受自己的呼吸、口风等出现的变化。

二、新指法：中音 F、中音 G、中音 A

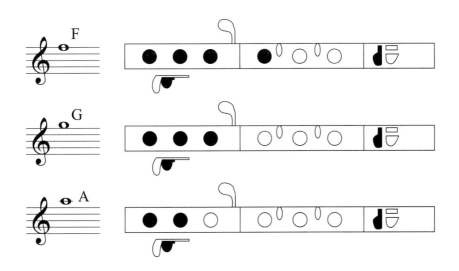

一、练习曲

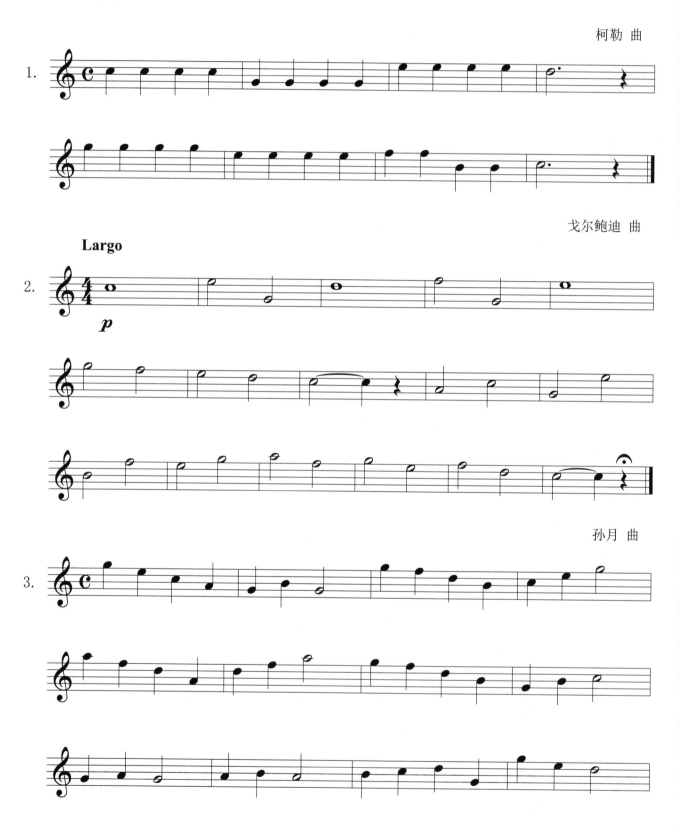

二、乐曲

很久以前

爱尔兰民歌

划船曲

德国民歌

Moderato

欢乐颂

贝多芬 曲

夜曲

舒曼 曲

Slowly

小星星二重奏

莫扎特 曲
孙月 改编

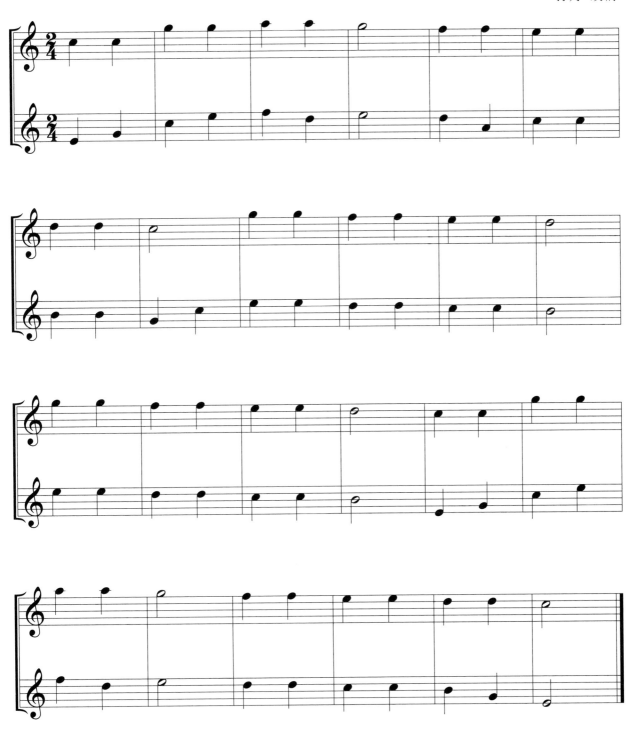

八分音符的演奏

一、八分音符的节奏练习

对于以后各种节奏型的训练，八分音符节奏的准确演奏是至关重要的环节。我们知道，一个八分音符的时值等于一个四分音符时值的一半，所以当拍号是 $\frac{4}{4}$，$\frac{2}{4}$，$\frac{3}{4}$ 等以四分音符为一拍时，八分音符便演奏半拍。但当拍号为 $\frac{3}{8}$、$\frac{6}{8}$ 等以八分音符为一拍时，八分音符就要演奏一拍，而这时的四分音符则演奏两拍。

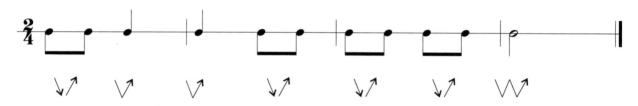

完整的一拍节奏是先下去，再上来。那么两个八分音符的节奏，简单地说就是下去一个音，上来一个音。

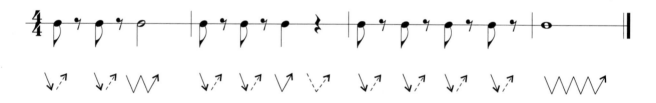

前半拍是八分音符，后半拍是八分休止符，演奏时吹半拍，空半拍。

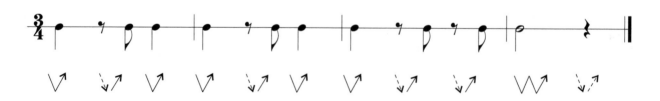

前半拍是八分休止符，后半拍是八分音符，演奏时空半拍，吹半拍。这时我们最好把前半拍不做声音地在心中唱出来，可以使演奏更加准确。

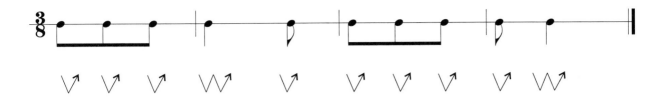

八三拍，以八分音符为一拍，每小节有三拍。这要与前面四分音符为一拍时有所区分。在演奏乐曲时，首先要看拍号，确定音符的时值，再打着节拍准确地演奏。

八分音符需要我们的吐音更加快速、连贯，应有针对性地多做吐音的练习，舌头不需要太重，声音干净、饱满。

二、新指法：中音 B、高音 C

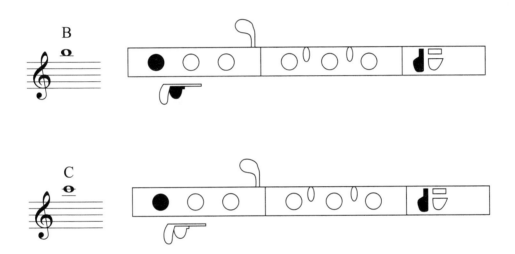

三、如何吹好中音

随着音域的拓宽，我们中音区的指法已经全部学完。吹奏中音时注意这几个方面可以帮助我们更好地找到好的音色。

（1）风口的角度。试着把你的上下牙齿对齐，你会发现下巴稍稍向前了一些，上下嘴唇也基本平行了，请用这样的角度吹奏中音。

（2）气流的急缓。我们知道吹低音时气流是比较缓慢的暖气，而中音气流速度要稍快一些，是吹向远处的冷气。

（3）腹部的压力。其实就是前面说的支点。腹部要始终有力地控制，若松懈就会滑到低音区或嘴唇过分用力而吹出没有共鸣的苍白音色。

练一练

一、练习曲

孙月 曲

一拍中的两个八分音符时值均等，前后快慢统一。

孙月 曲

注意八分休止符与四分休止符要空拍准确，休止符是音乐的一部分，不可忽略。

孙月 曲

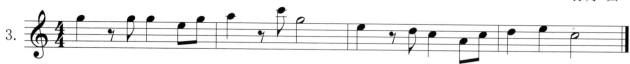

这条练习的空拍在前半拍，所以听起来像是和节拍器错开的感觉，这需要我们慢慢地反复打拍子，可以在心中唱出前半拍，找到吹奏后半拍的感觉。

孙月 曲

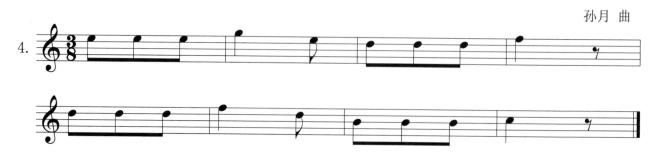

由于前面的练习都是以四分音符为一拍的，所以我们很容易先入为主地看到四分音符就想吹奏一拍，这首就是要我们转变固有的想法，要知道每一首乐曲都有属于自己的拍号、调号，在今后的练习中要学会先确定这些再演奏。

孙月　曲

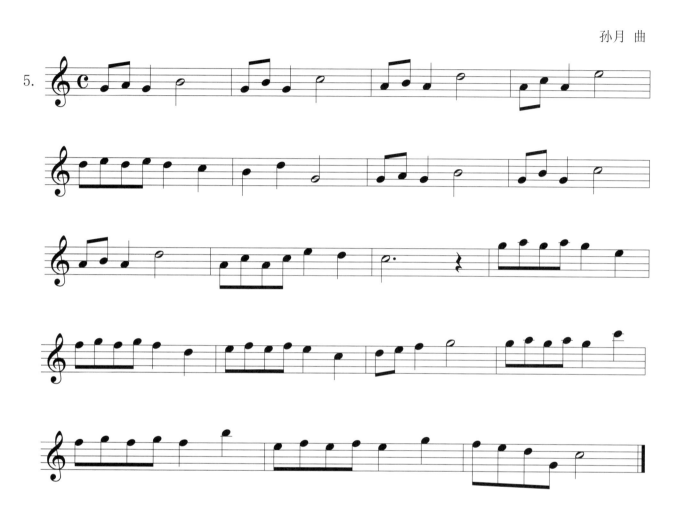

二、乐曲

生日快乐

帕蒂·史密斯·希尔
米尔德里德·J. 希尔　曲

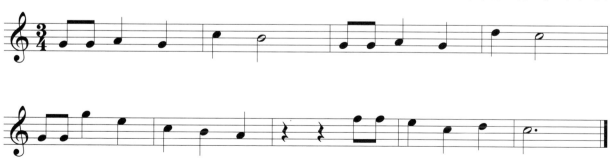

新年好

英国儿歌

老麦克唐纳

英国民谣

Allegretto

天心顺

陕西民歌

较快

连音

一、连音

 长笛的演奏技巧很多，在众多的演奏技巧中连音是最基本，最常用，也是最重要的技巧之一。

 连音由两个或两个以上音符组成，在音符上面用一条弧线做标记，该线通常称为连线，也称圆滑线。表示连贯、圆滑地演奏。吹奏连音时只在第一个音吐音，后面都不吐音。在一般情况下，连音之内的音不换气。就好像用气息将音符串在一起，需要一气呵成地吹奏出。吹奏连音时应注意指法连接流畅、手指过渡自然、气息运用平稳、连贯。多数连音具有歌唱性，使音乐更加抒情。

 凡是有连音的音符都应反复练习，直到获得不留痕迹的平滑效果为止。可以把连线内的音想象成一个长音，只是变换了手指而已。

 很多时候，我们往往把识谱的重点放在变换的音符上，而忽略了音符上面的连线，待练熟以后再顾忌连音还是吐音，其实这是一个不好的习惯。我们应该在刚接触乐谱时就带着所有的符号来识谱，这些符号也是音乐的一部分，有了它才是正确的表达。

二、附点二分音符

 乐谱中表示的方法为 ♩. 或 ♩. 。在符头右边的圆点便是附点，用以增加音符的时值。"点"本身的时值相当于它前面音符时值的一半，表示此音符的时值在原来的基础上增加二分之一。在以四分音符为一拍的前提下，附点二分音符为三拍。

三、新指法：低音 E，低音 F

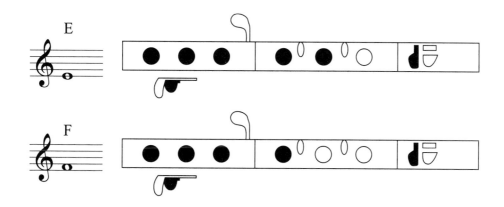

练一练

一、练习曲

孙月 曲

1.

孙月 曲

连线的开始音要吐音，之后音要用气息连过去，注意气息不要松懈，保证音准与音色没有变化。

2.

孙月 曲

3.

孙月 曲

4.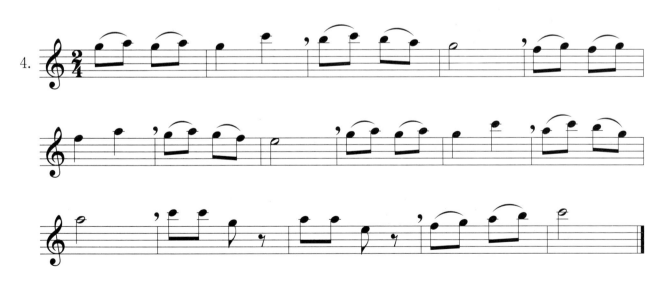

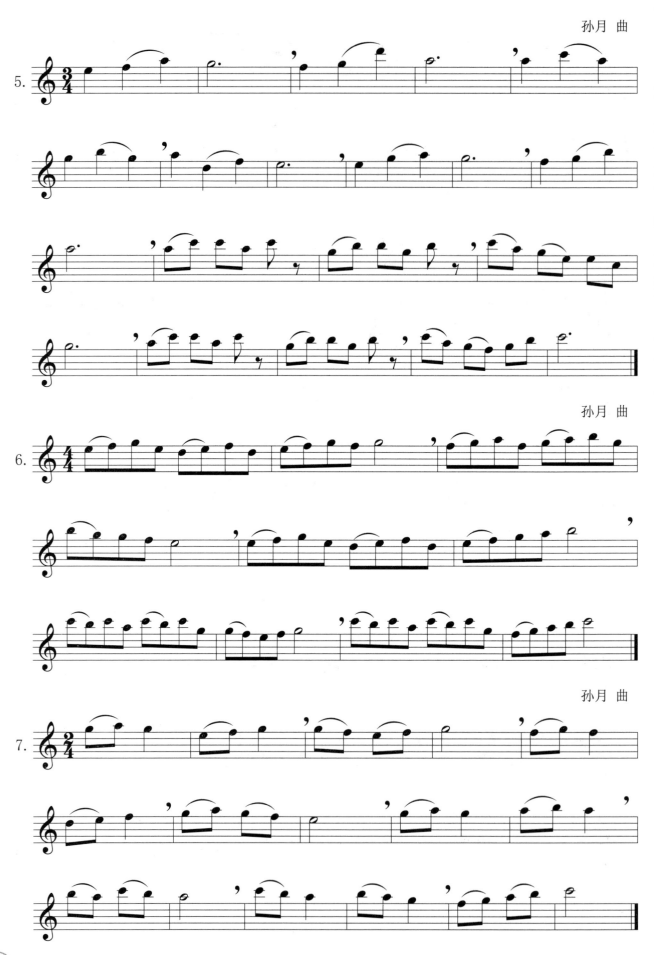

孙月 曲

孙月 曲

孙月 曲

二、乐曲

四季歌

日本民歌

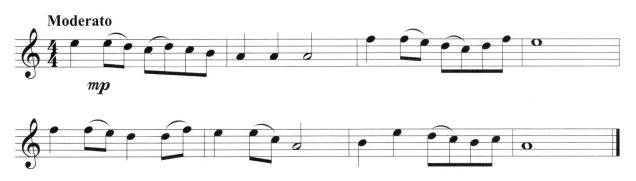

快乐的小鱼

孙月 曲

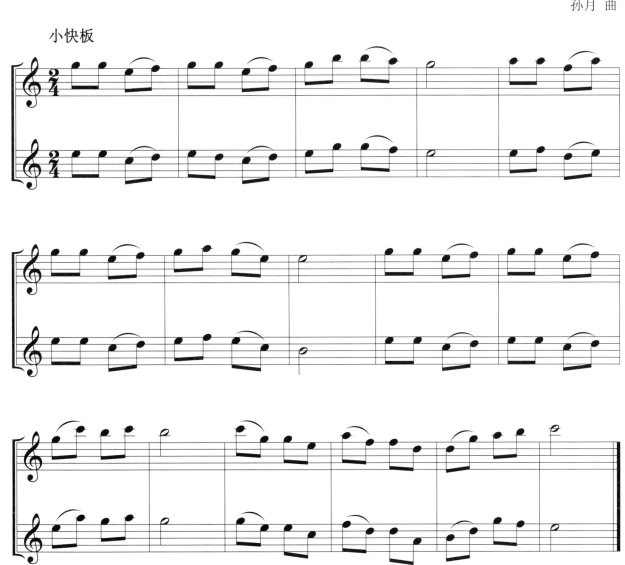

好朋友

孙月 曲

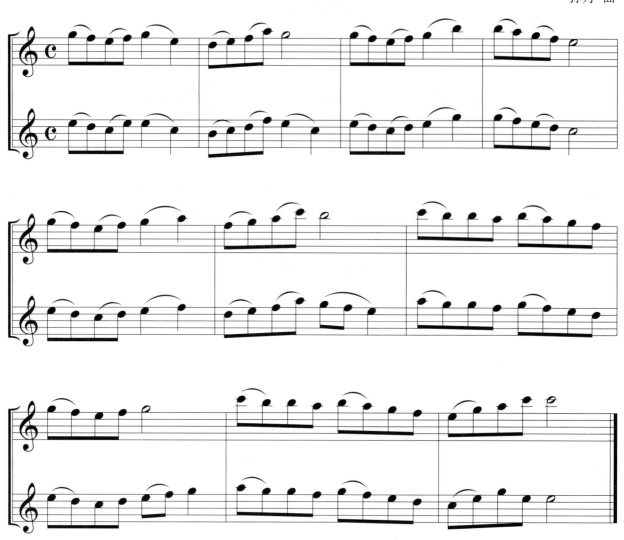

附点四分音符的演奏

学习要点

一、附点四分音符的节奏练习

　　附点四分音符与八分音符组合的节奏型是我们很常见的带附点的节奏型。音符中的附点用以增加音符的时值，表示此音符的时值在原来的基础上再增加二分之一。所以若乐曲中以四分音符为一拍，那么附点四分音符就是一拍半。吹奏时，尤其注意附点音符后面的音进入点是第二拍的后半拍。若想吹奏准确，建议先用手打拍，唱节奏，待心中有数再来吹奏。

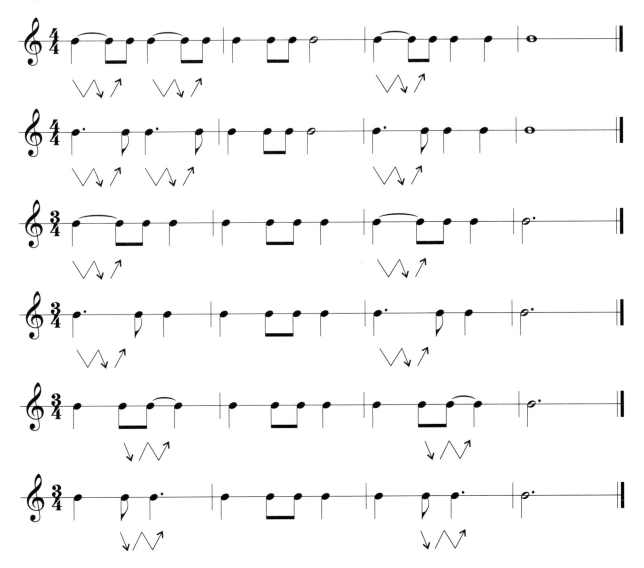

二、新指法：中、低音 #F（♭G），中、低音 #G（♭A），中、低音 #A（♭B）

音高相同而记法和意义不同的音叫作等音。这里的 #F 与 ♭G，#G 与 ♭A，#A 与 ♭B 就互为等音，音高相同，所以指法也相同，但记法却不同，用哪一种记法是根据它所在的调来决定的。

我们之后的指法图例中，会把一部分常用的等音指法放在一起介绍。音高不同，指法相同的变化音也会归纳在一起。

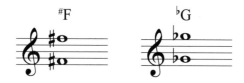

#F（♭G）有两种指法

指法一

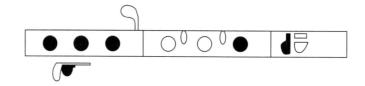

指法二

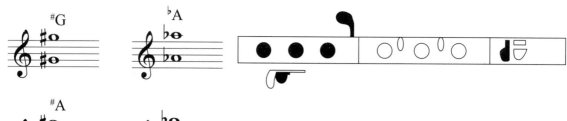

#A（♭B）有两种指法

指法一

指法二

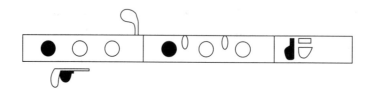

50

通常调号中有♭B时，代表整首乐曲都需要♭B，这时把大指放在♭B键的指法最是方便合理。

三、如何吹奏好低音

音符越向低走对气息量要求越大，要想吹出浑厚饱满的低音就需要大量的气息与腹部有力的控制，并且喉咙张开成哈气的状态。但低音区的强音如果过于增加呼气量，将会翻到高八度之上或出现泛音导致破音。所以，我们的嘴唇、下巴甚至整个身体都要相对放松，并充分利用腹肌的力量来努力增加低音区的力度感。

练一练

一、练习曲

孙月 曲

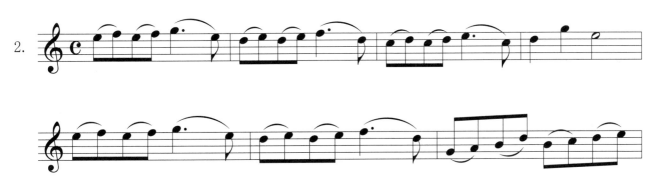

这和前面练习中的八分音符在后半拍的节奏有些相似，但要注意附点音符的时值要吹满，待到第二拍的后半拍时再吹下一个音。

孙月 曲

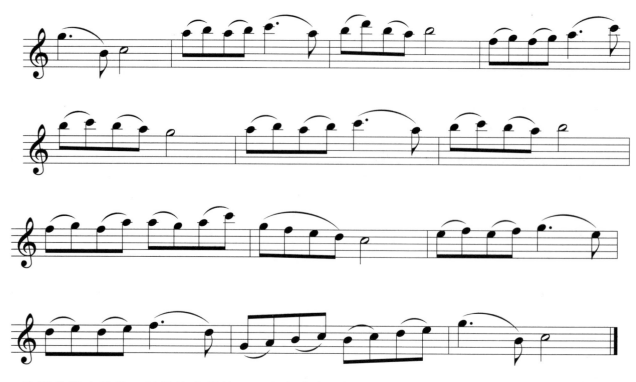

这既是附点的练习又是连音的练习，注意跨度比较大的连音气息也要跟住。

二、乐曲

送别

<div align="right">约翰·P·奥德威 曲</div>

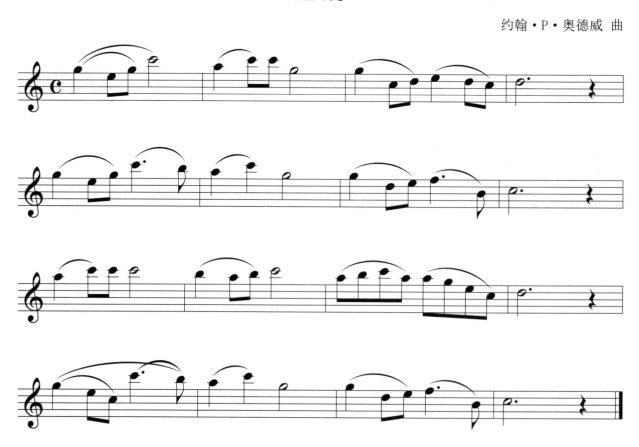

哆来咪

<div align="right">理查德·罗杰斯 曲</div>

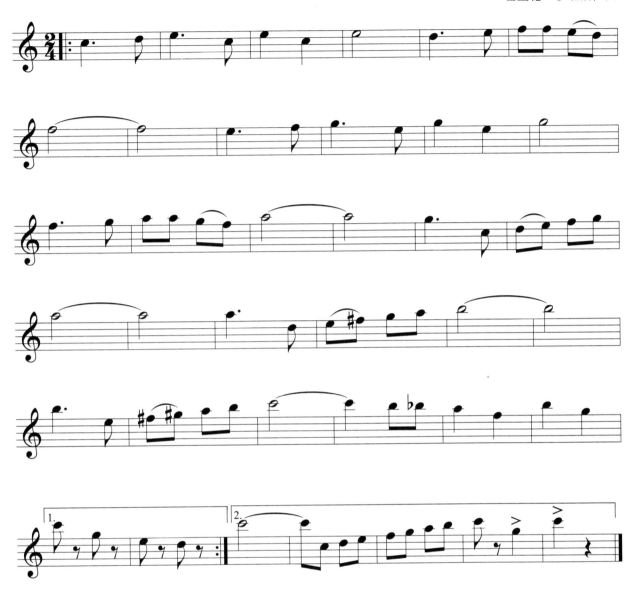

　　这首乐曲中有几个临时变化音，它的变音记号只针对此音符与它后面同小节里相同音高的音。乐曲结尾处的两个框属于反复记号的一种，叫作反复跳越记号。表示第一遍吹奏到写1的"房子"中，然后从头反复，第二遍吹奏时跳过"1房子"直接进入"2房子"，在"2房子"结尾处结束。

初识音阶与调性

学习要点

一、大调与小调

在音乐中，所有的音总是按照一定的关系连结在一起，并以一个音为主音，这个体系就叫作调式。以 C 为主音的大调式叫作 C 大调，它的平行小调是 a 小调，调号与 C 大调相同；以 G 为主音的大调式叫作 G 大调，它的平行小调是 e 小调，调号与 G 大调相同……

大调色彩比较明亮、明朗、雄壮，小调往往暗淡、抒情、柔美。相同调号的乐曲中还包括各民族调式，比如 C 宫调式，G 商调式……故我们就以调号的数量来归类练习。调式不同，乐曲的音高和色彩也就有所不同，大家可以在演奏时慢慢体会。

接下来的学习，我们将由浅入深地练习常用的几个调式的音阶、练习曲与乐曲。并对一些常用技巧进行针对性地练习。当然并不是说没有升降号的 C 调就一定简单，难易程度需从指法变换、节奏多样、技巧高度、速度快慢、调性变化等等很多方面来划分，从 C 调开始学习对初学者的识谱相对容易一些，故之前我们选用的练习也是以 C 调为主的。

二、音阶

在学习了能够构成一整条音阶的指法后，我们的基本功练习便增加了音阶这一项。音阶练习是提高手指能力的有效途径。如果天天练习音阶，手指的运动机能将得到有效的锻炼。手指的灵活性、掌控能力都将得到有效的提高。音阶练习可以分别用吐音和连音两种方法演奏。吐音练习时，舌头与手指巧妙的配合是音阶速度的保障。连音练习对我们的气息也有一定的要求，气息运用得当才能支撑住灵活的手指。所以我们要随着音阶的起伏感受自己气息微妙的变化，并加以改善，使其均匀，流畅，没有棱角。

三、新指法：低音 D，低音 ＃D（♭E），高音 D

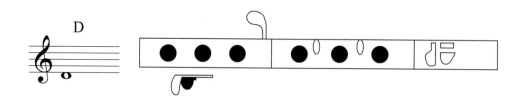

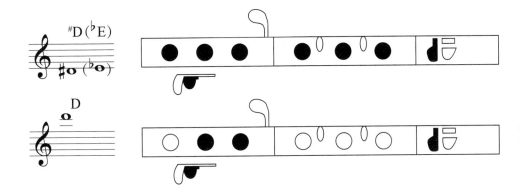

练一练

一、音阶练习

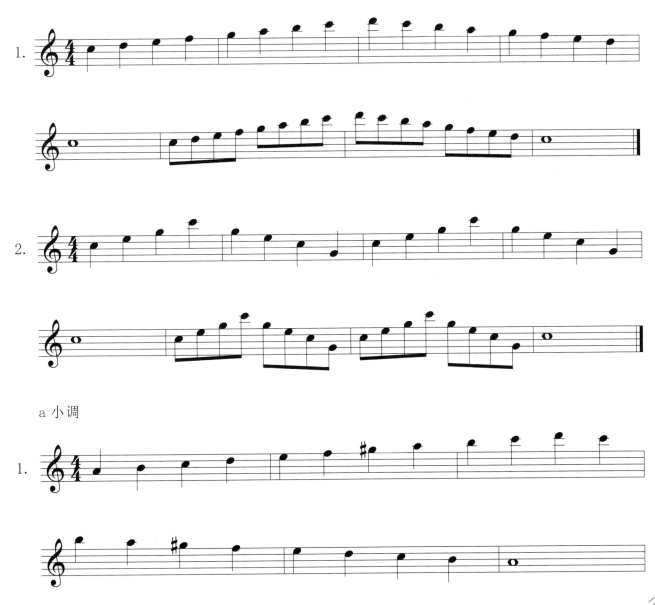

2.

3.

二、练习曲

柯勒 曲

Andante

1.

演奏时，注意每个音的时值要吹满，做到平缓有力。最后一小节的八度连音，试着下颚向前推出，高音会更轻松到位。

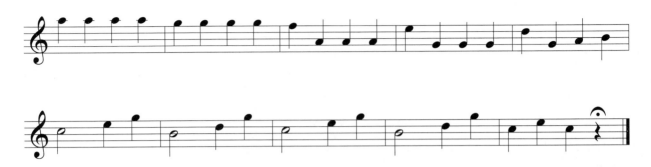

这首练习曲开始出现了速度记号。Largo 是广板，速度为每分钟 46 拍。之后的练习多数会有这样速度的标识，大家可以根据前面的速度术语的表格查找，并按要求演奏。当然，一些较快速的练习曲，我们在练习的过程中可以根据自己的实际情况慢速吹奏，待熟练后再逐渐达到谱面要求的速度。

<div align="right">戈尔鲍迪 曲</div>

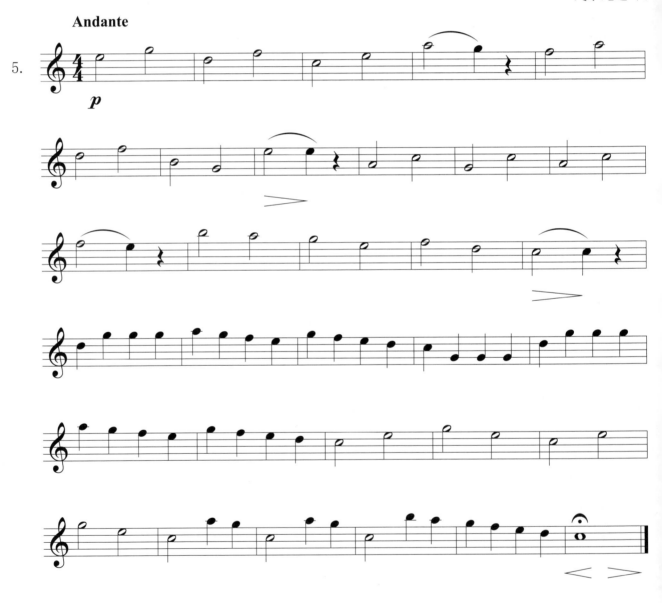

这首练习曲开始出现了渐强、渐弱等力度记号，代表上方的旋律需按照符号的要求来控制它的音量，使旋律更具表现力。之后的练习我们也应多注意乐曲中的表情、力度、速度记号与术语，参照知识准备中的记号含义，对乐曲做出相应的表达。

戈尔鲍迪　曲

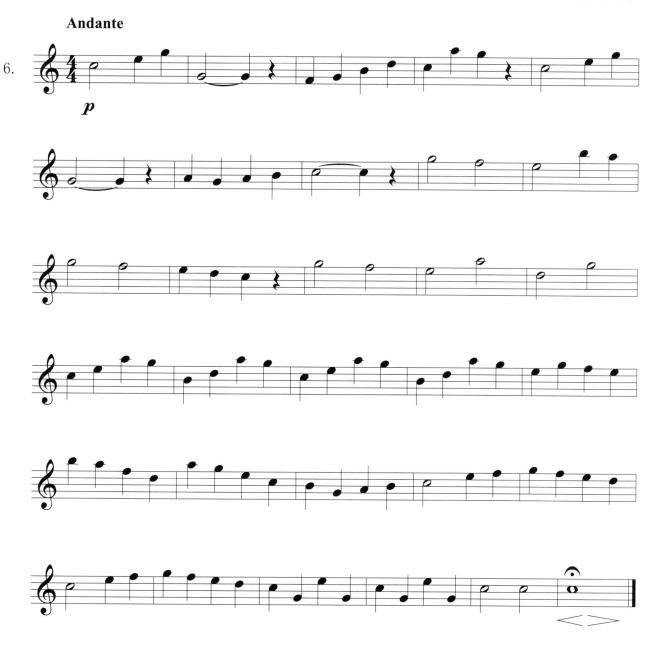

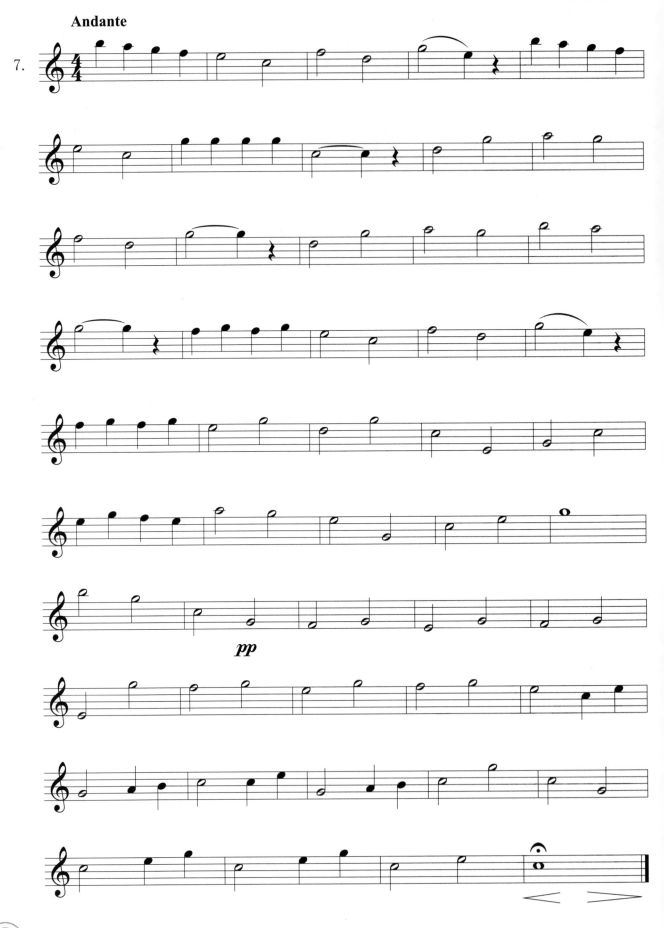

柯勒 曲

Allegretto

8.

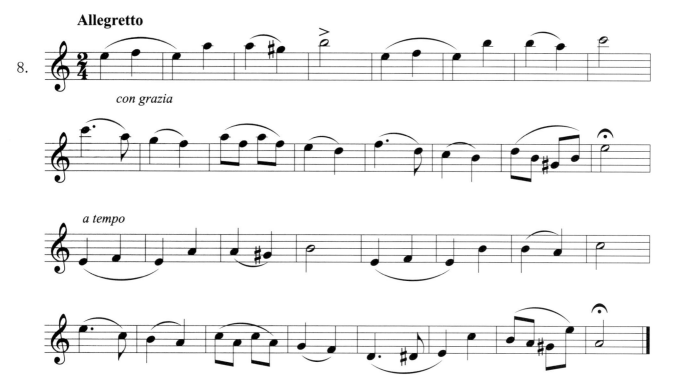

无升降号的各调乐曲

学习要点

一、吹奏准备

今天我们有针对性地练习 C 大调、a 小调以及以 C 为宫的民族调式的乐曲。经过一段时间的基本功练习，我们对自己的气息要求也应越来越高，要做到长音练习时每个音都可以吹到八拍以上，这样才能够驾驭越来越多的乐曲。今天的乐曲练习有很多的大连线，注意连线中间的音不可以断开，要保证气息流畅、乐句完整。

二、新指法：高音 E、高音 F

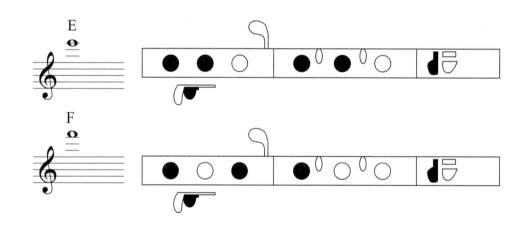

三、如何吹好高音

从上加二线的 C 音开始向上，我们可以称为长笛的高音区，这种叫法是相对而言的，主要是方便我们识谱与记忆指法。长笛的音色在乐队里常常被比作小鸟，正是有了这些高音才凸显出如此清脆明亮的声音。高音相对于中低音来说发音更难一些。它需要我们的口风角度稍向上，气流速度也更急一些。初吹高音有时会感觉嘴唇疲劳或很难上去，那你不妨做一个这样的小练习：站立持笛，脚跟抬起，一边吹高音一边身体向前倾倒。当然不能真的摔倒，快要倒时向前迈步即可。你会发现在倒的一刹那最容易发出高而有力的声音。因为这时你的腹部会下意识地给力，即使嘴唇仍旧在相对放松的状态下，高音也会轻松吹上去的。其实说到底还是需要我们气息运用得当，腹部的支点有力支撑。

乐曲

小步舞曲

巴赫 曲

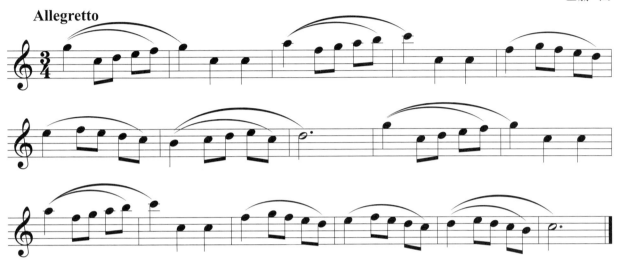

注意吹奏连音时气息连贯，流畅，无棱角。

平安夜

古鲁伯 曲

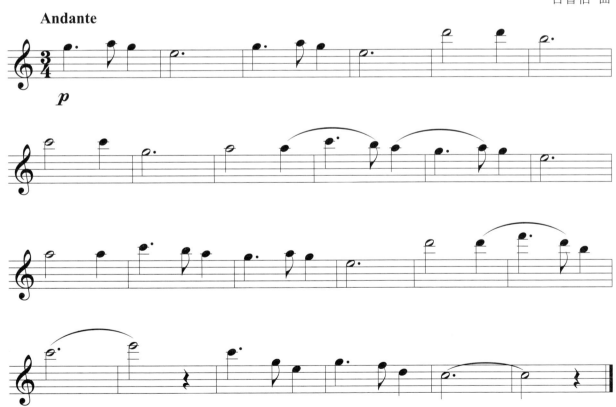

高音的 D、E、F 可以运用上面讲过的方法练习。注意从中音过渡到高音时，不要单纯地唇部用力，导致发出尖锐的音色，试着改变口风的角度和气流的速度使其轻松演奏。

小河淌水

云南民歌

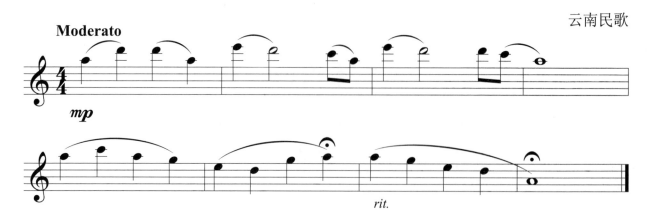

这是一首中国乐曲，云南民歌。是以 C 为宫的民族调式，准确地说是 A 羽五声调式。不同于 C 大调，但也是无升降号的调式的一种。音符上的"⌢"延长记号表示此音符稍作延长。

雪绒花

理查德·罗杰斯 曲

连线中最好不要换气，较长的乐句需要一口气可以达到九拍以上，所以平日的长音练习也应加长时值。

爬小山

<div align="right">孙月 曲</div>

两支长笛共同演奏的二重奏，也可一支长笛单独演奏高声部或低声部。

远方

孙月 曲

宫廷舞曲

孙月 曲

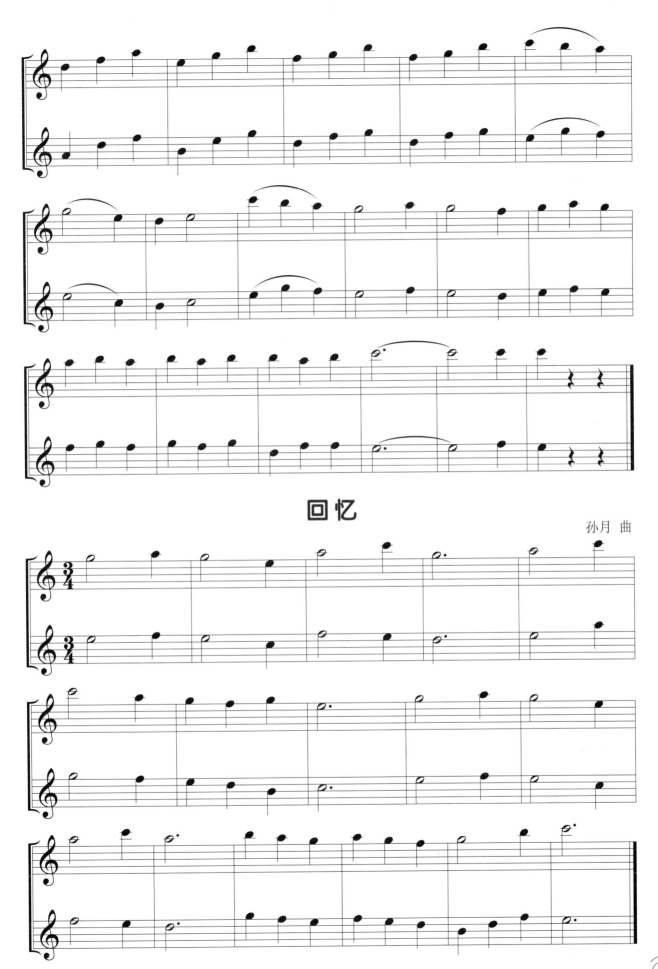

回忆

孙月 曲

次断音与保持音

一、次断音

次断音（mezzo staccato）又称为连吐、软吐，也属于断音的一种，是演奏中常用的一种技巧。次断音的标记由连音线与小圆点组成，时值相当于原音符的四分之三。

吹奏次断音时应以气息为主，舌头为辅，舌头动作小而轻，声音连贯。给人的感觉是线中有点，点中有线，似藕断丝连。

二、保持音

保持音（tenuto）音符上面用一条短横线标记。音与音之间虽连接紧密，但并不相连。通常有强调该音的意思。适用于宽广、庄严的旋律。

演奏时要最大限度地保持音符的时值，同时保持音准、音量。可以试着先不要吐音，直接用气吹，每个音都长而有力。然后再把吐音加上，但还是以气息为主。

练一练

练习曲

戈尔鲍迪　曲

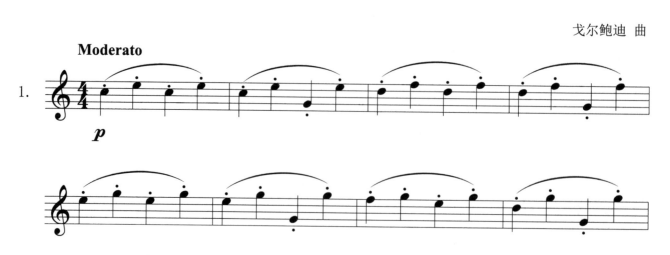

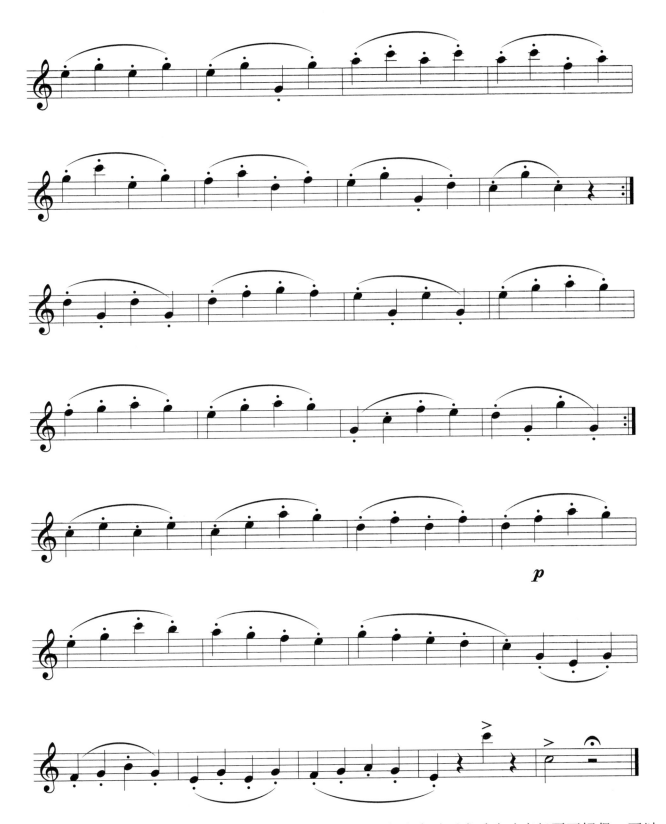

这首练习曲是以三度音程为主的各音程练习。次断音演奏时要求舌头吐音但不可短促，可以说是尽量在时值内拉长。

戈尔鲍迪 曲

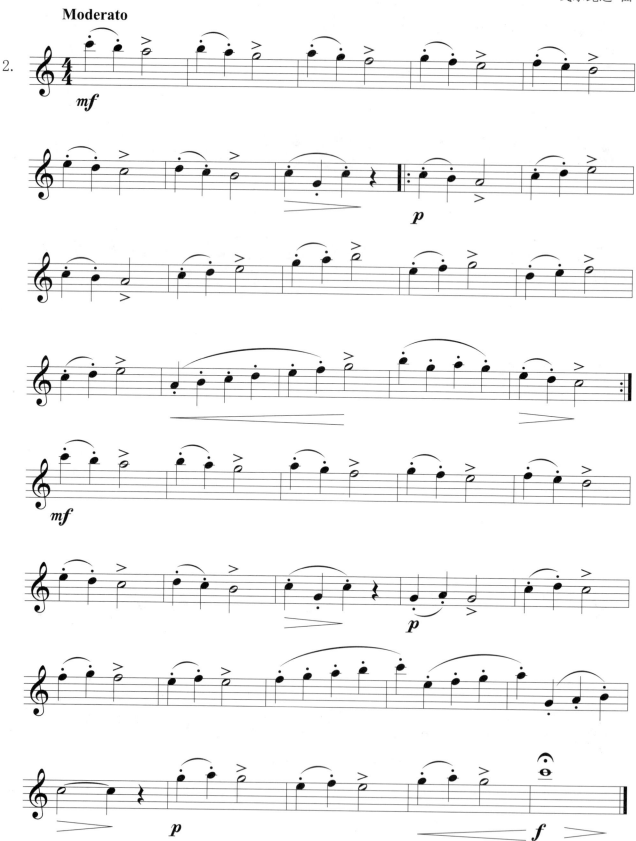

Moderato

3.

sempre dolce

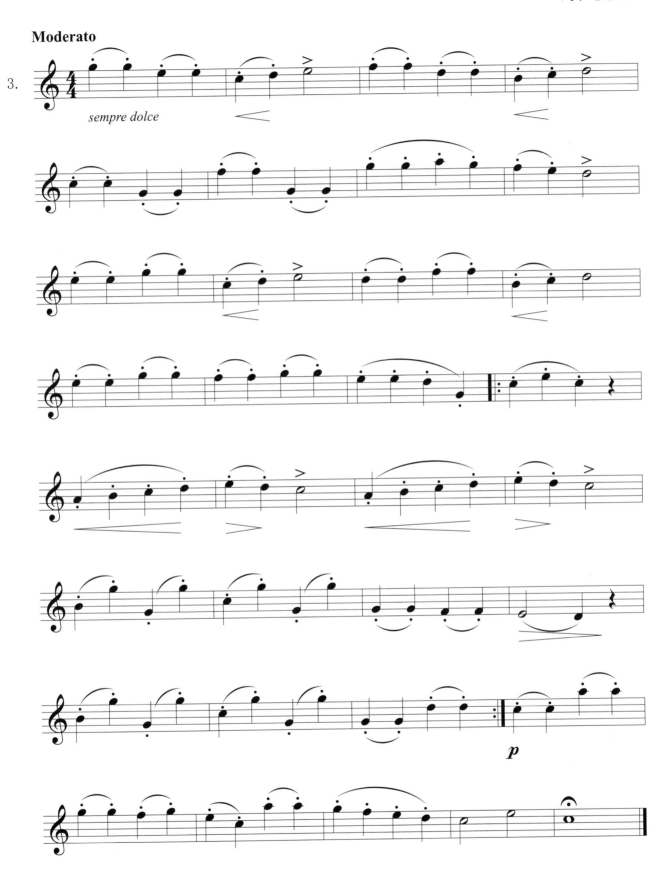

Moderato

4.

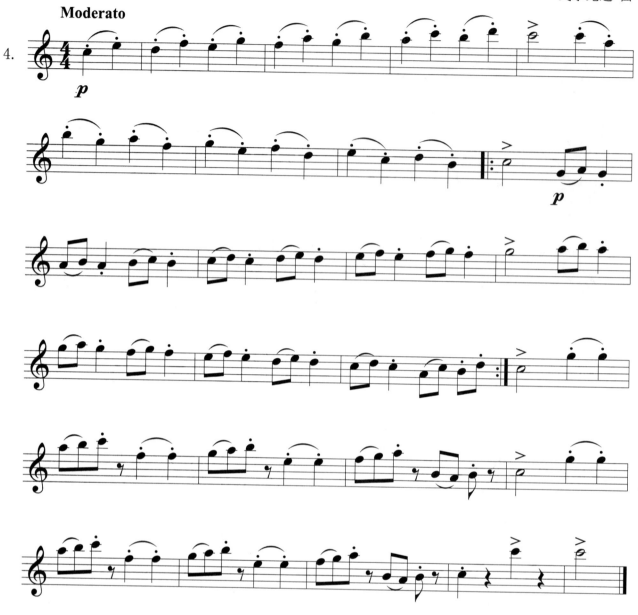

Moderato

5.

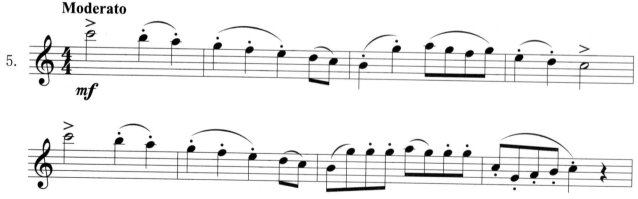

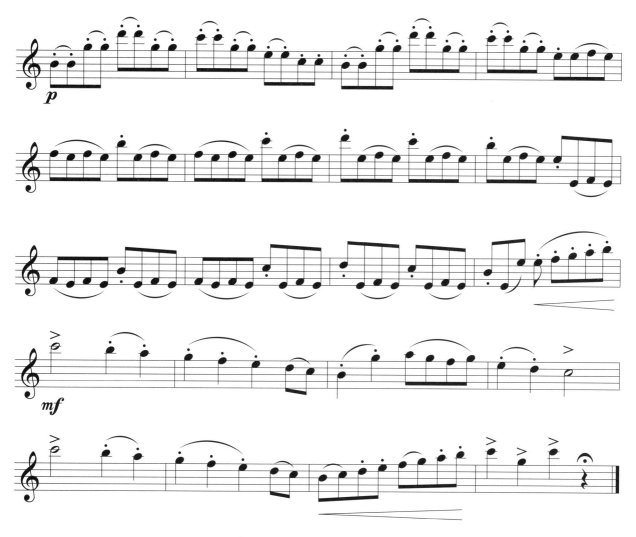

既有连音又有断音和次断音，演奏时注意区分，使其形成对比。

<div align="right">戈尔鲍迪　曲</div>

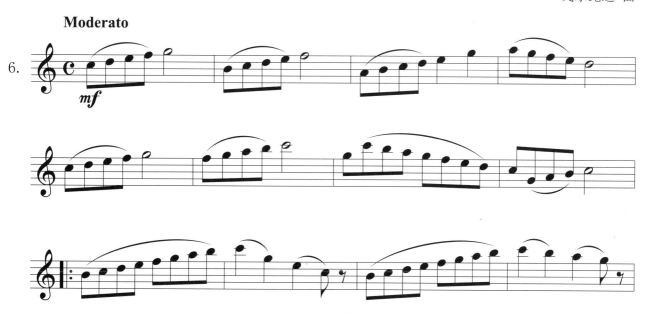

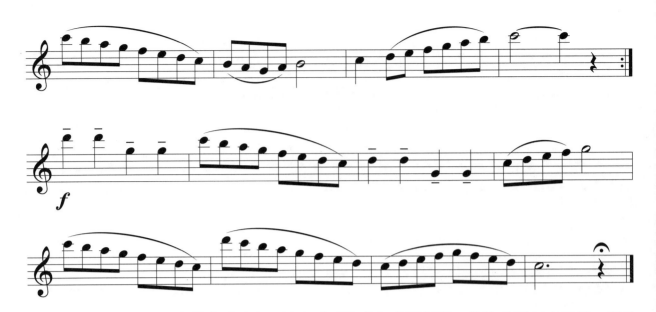

　　这首练习曲像是一组组的音阶片段，演奏时要注意气息不间断，使连音听起来流畅、平滑、无棱角。保持音部分时值要吹满并且气息力度要加强。

一个升号的练习曲与八度音程练习

学习要点

一、八度音程

1. 什么是八度音程

音程是指两个乐音之间的音高关系，用"度"表示。相邻的音组中相同音名的两个音，包括变化音级，称之为八度。

2. 为什么要练习八度音程

在吹奏级进音程和跨度较小的跳进音程时，我们的气流变化是不明显的，但当音符跨度很大时，例如八度或更大的音程出现时，若还一味地只是加大力度或放缓力度来吹奏，就可能会达不到理想的音色。所以，我们需要通过有针对性的练习八度音程，观察自己气息的变化，来找到最能自然连接的好方法。

3. 如何吹好八度音程

练习八度音程时，不管是从低音到高音，还是从高音到低音都需要我们在口风的角度和气流的急缓上进行适当的转换。从低音向高音吹奏时，气流由缓到急，口风角度向上移，形成一个扇面的移动。从高音向低音吹奏时正好相反，气流由急到缓，口风角度向下移，仍是形成一个扇面的移动。练习时，注意头部不需要移动，而是下颚在小幅度地移动。缓吹时，口风会变大，所以需要更多的气息支撑，否则会使音色变虚。总之，八度音程的快速练习需要我们仔细感受气息的微妙变化，认真聆听，反复练习，最终吹奏出圆滑的，没有棱角的好声音。

二、新指法：中、高音 #C(♭D)，中音 #D(♭E)，高音 #D(♭E)，高音 #F(♭G)，高音G

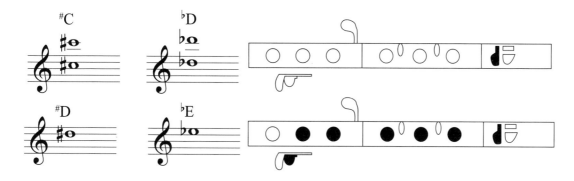

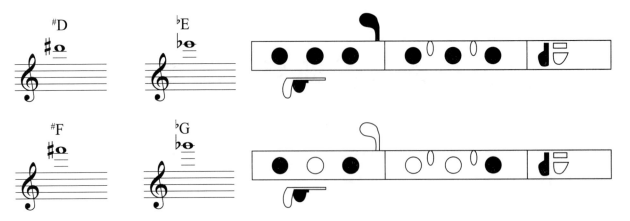

高音 #F（♭G）有两种指法，最常用的是右手用无名指，但有时需要看与前后音连接时哪个指法更顺畅。例如 E 到 #F 在快速连接时用中指显然更合适。

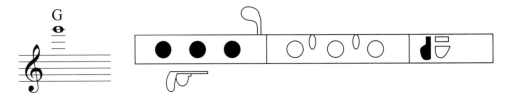

练一练

一、音阶练习

G 大调

e 小调

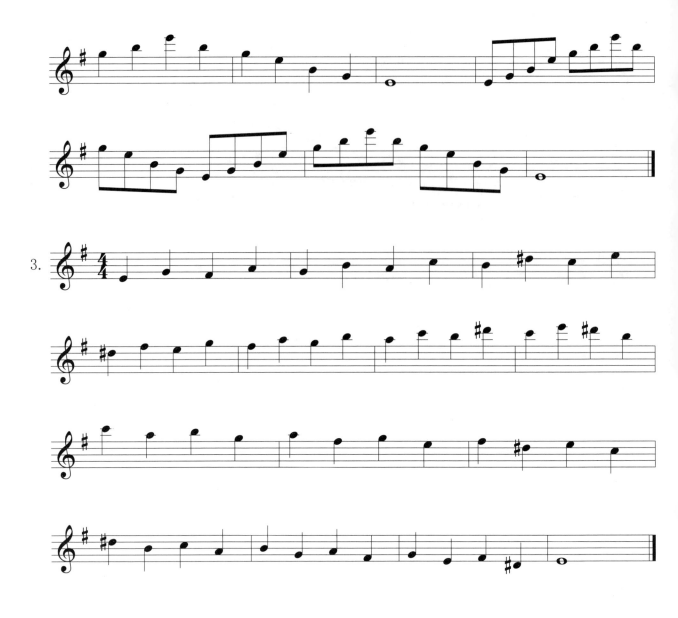

二、练习曲

<div align="right">柯勒 曲</div>

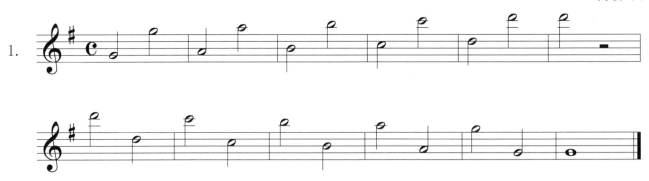

吹八度音程中的低音时，下颚稍向后拉，使口风角度向下一点点，气速慢。吹高音时，下颚向前推，角度向上提，气速快。

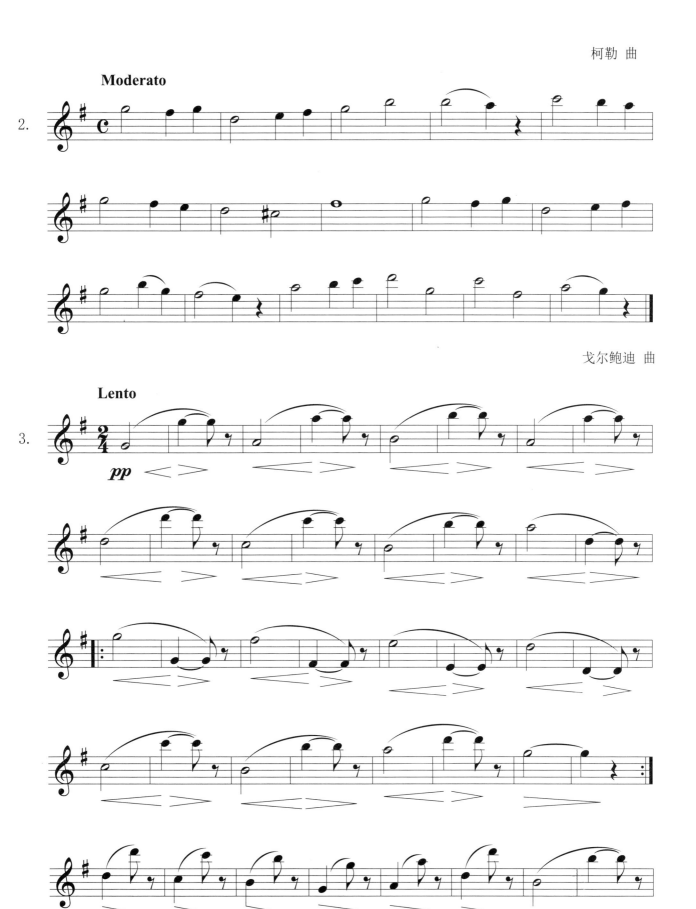

戈尔鲍迪 曲

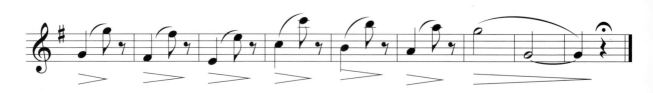

带有连线的八度音程练习。没有了舌头的助力对气息的要求就更高了，应适度变换角度。并且要采用谱面要求的渐强到渐弱的方式演奏。这时切不可使用嘴唇蛮力施压，可以试着调整口腔内部大小来实现强弱。

柯勒 曲

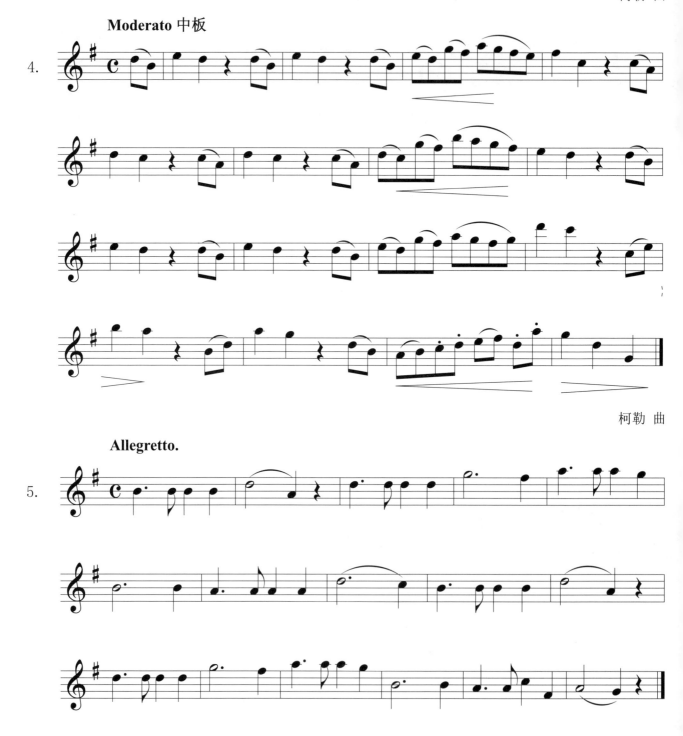

柯勒 曲

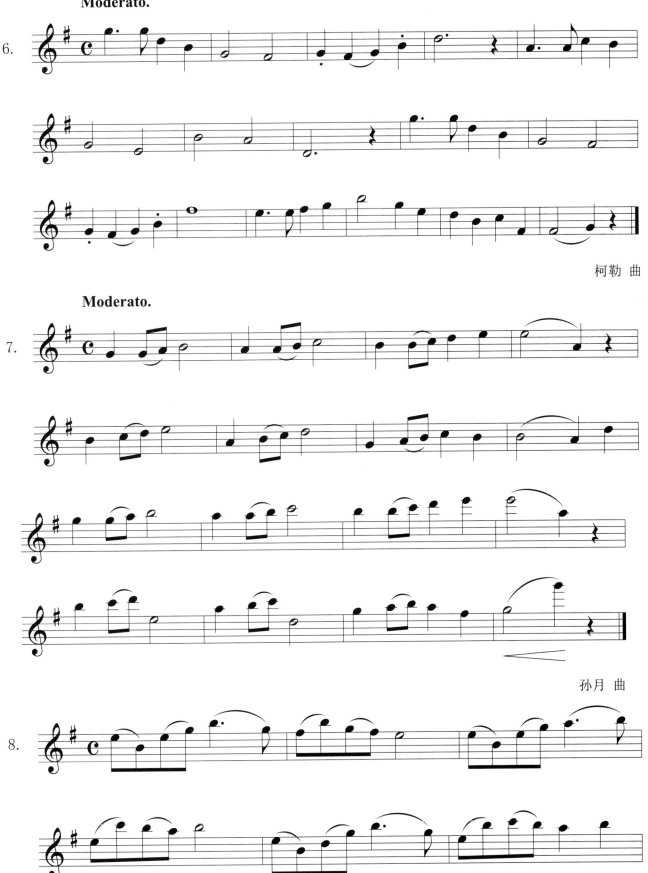

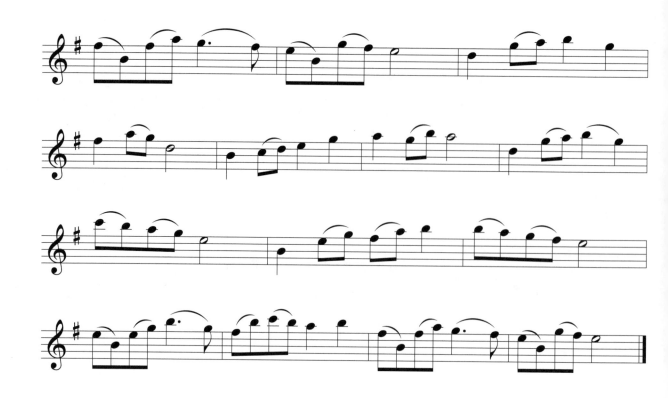

一个升号的乐曲与断音练习

学习要点

断音

　　断音也叫跳音，是乐曲中常用的吹奏技巧，通常演奏轻盈欢快的旋律。断音是通过短促吐音实现的不连贯音符，在每一个音符上用圆点标记。

　　断音与连音相反，音与音之间互相断开，实际时值要短于记谱的时值，大约等于原时值的一半。例如四四拍里四分音符的断音就相当于吹半拍、空半拍。

　　我们吹断音时，要配合着气息，用腹部气息弹跳演奏，这样吹出的跳音短促、清晰而有活力。

练一练

乐曲

<h2 style="text-align:center">加沃特舞曲</h2>

<div style="text-align:right">莫扎特　曲</div>

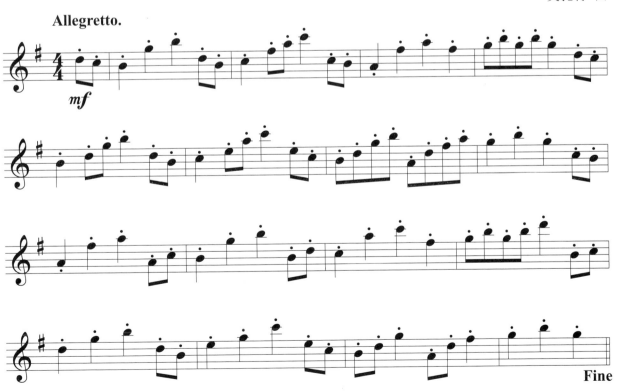

D.C. al Fine

演奏断音时注意舌头与手指的配合。手指应放松，按键有弹性，舌尖应轻快、短促、有力，使断音的音色饱满、清晰。

行板

莫扎特 曲

回家的路上

美国民歌

春天的脚步

孙月 曲

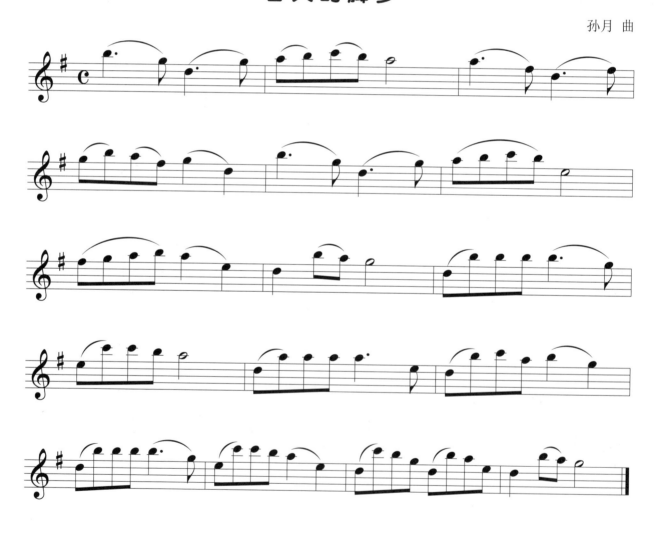

六月的小雨

孙月 曲

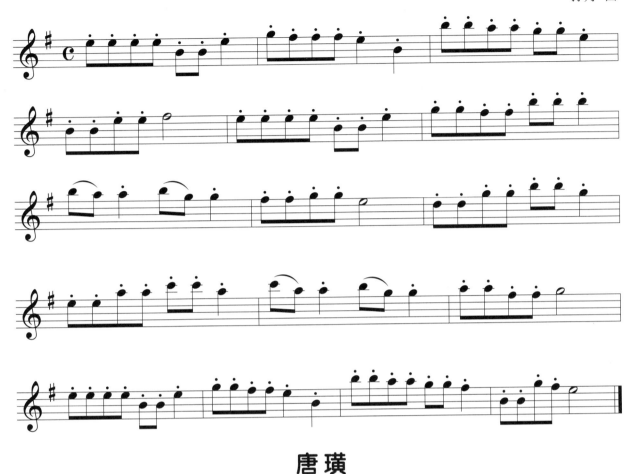

唐璜

选自莫扎特歌剧《唐璜》

Molto moderato.

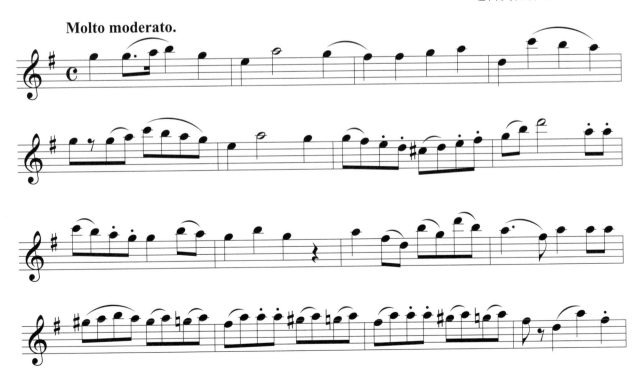

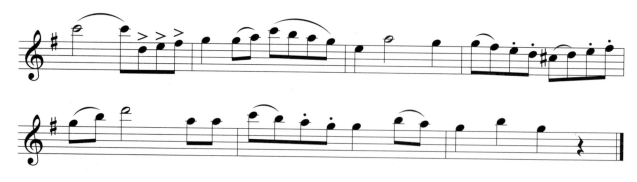

兰花花二重奏

陕北民歌
孙月　改编

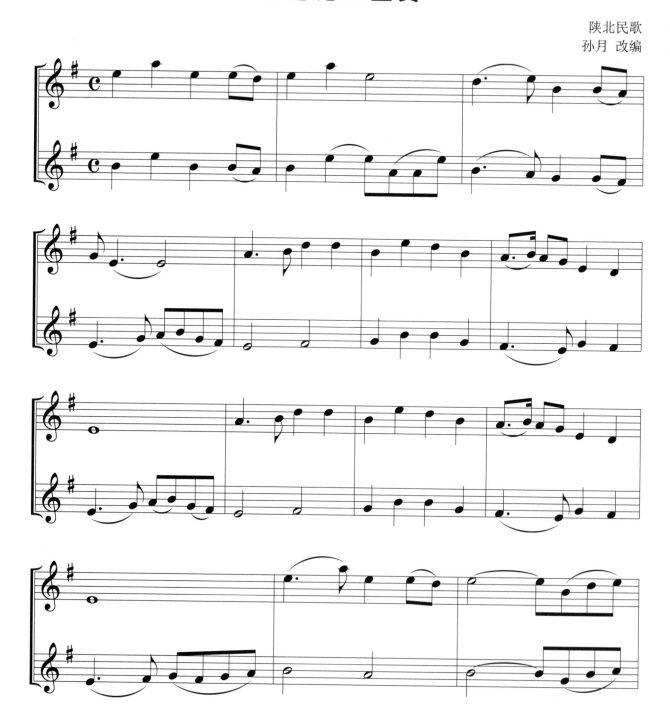

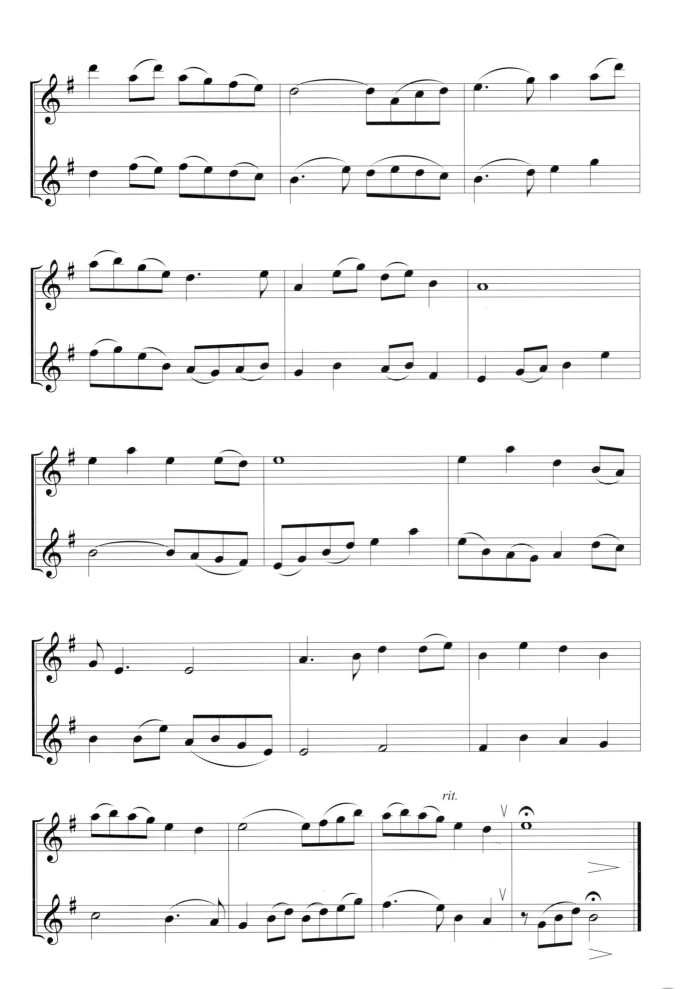

一个降号的练习曲

学习要点

一、断音与连音的结合

　　今天我们做一些断音与连音相结合的练习。注意吹奏断音时舌尖快速弹回，气息快速收住。但请记住，断音只是短，并非节奏快，曲子速度是没有变化的。断音、连音的结合让乐曲情绪的表达有了很大的变化。气息不间断的连音听起来抒情、流畅而有感染力。短而有力的断音让旋律活泼灵动似芭蕾舞者跳跃的脚尖。这几首练习曲比前面的难度要增加一些。演奏时需注意吐音干净利落，连音圆滑流畅，断音与连音的结合更是要张弛有度，音色饱满，应先手指放松的慢速练习，待十分熟练再逐渐加快速度。

二、新指法：低音 C，低音 #C（♭D）

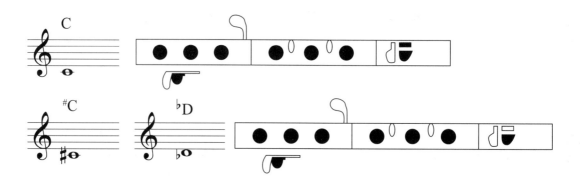

练一练

一、音阶练习

F 大调

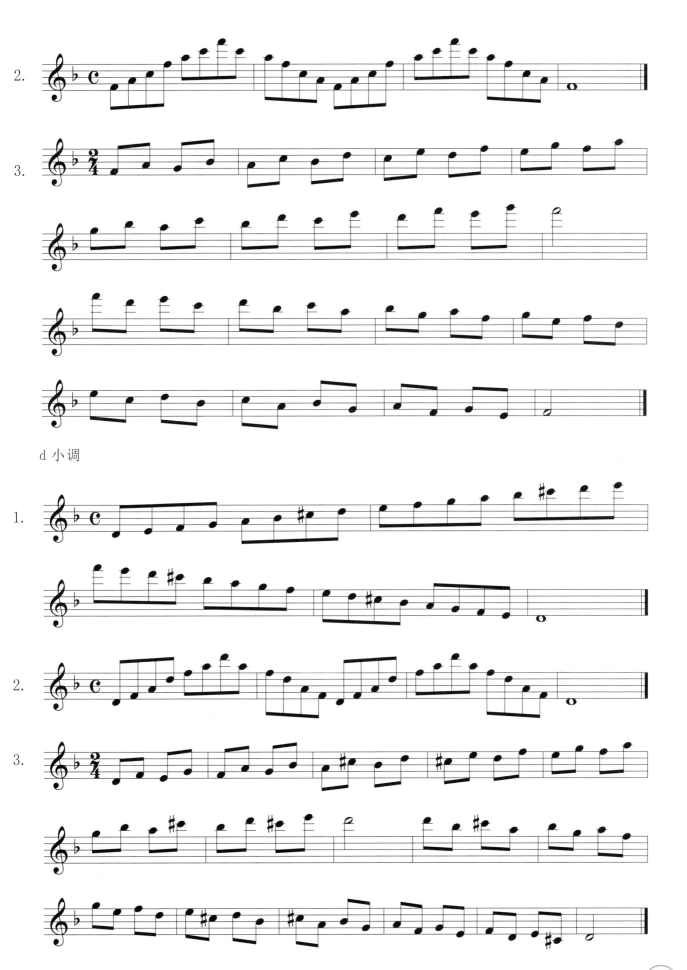

d 小调

二、练习曲

孙月 曲

1.

柯勒 曲

Moderato.

2.

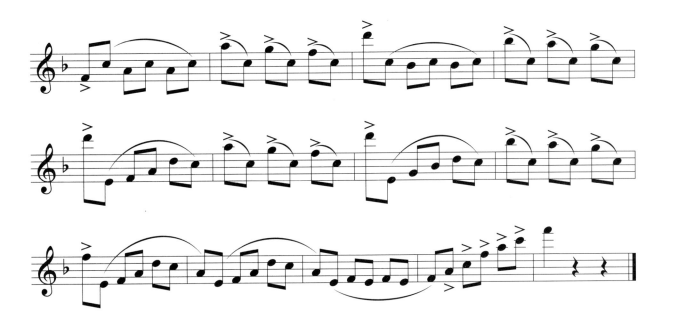

戈尔鲍迪　曲

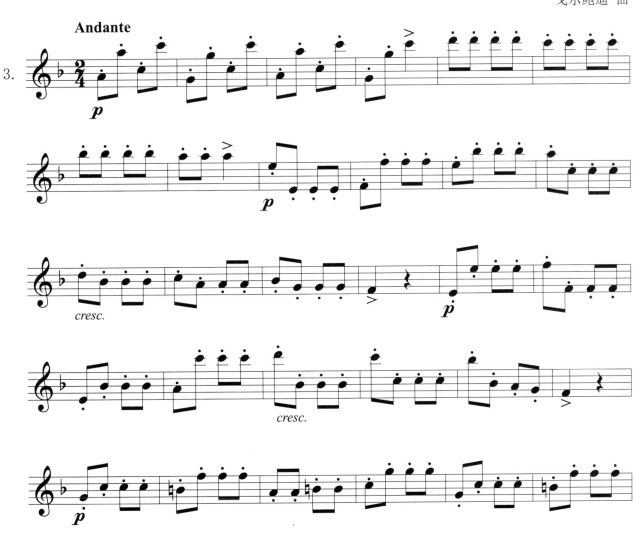

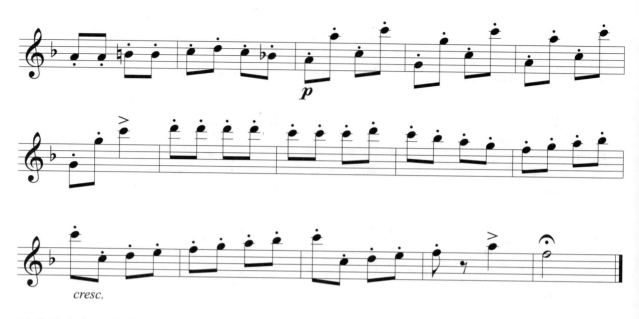

跨度较大的音程练习时，注意力度的把控，使音色统一。

戈尔鲍迪 曲

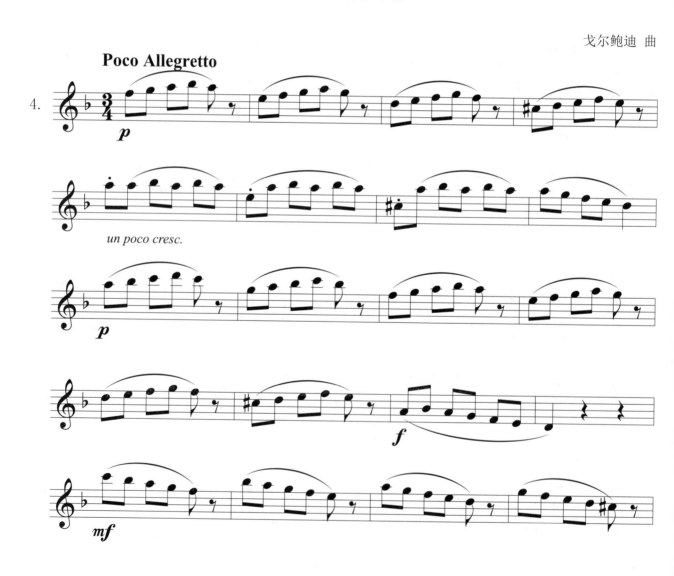

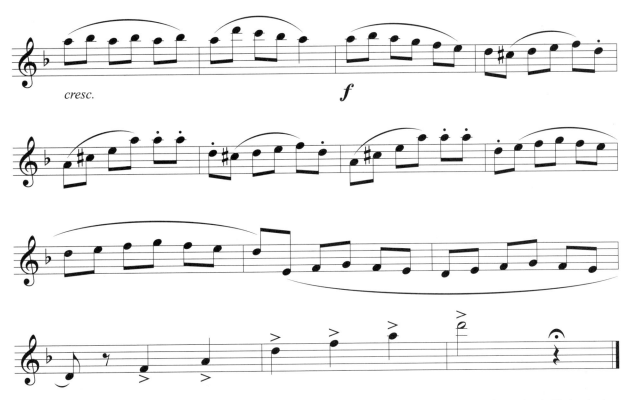

这首练习曲对我们手指的灵活度有一定的要求。注意手指要放松而有弹性，气息均匀有力。

戈尔鲍迪 曲

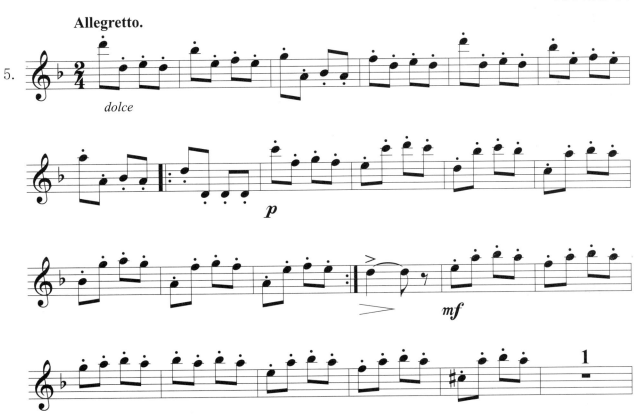

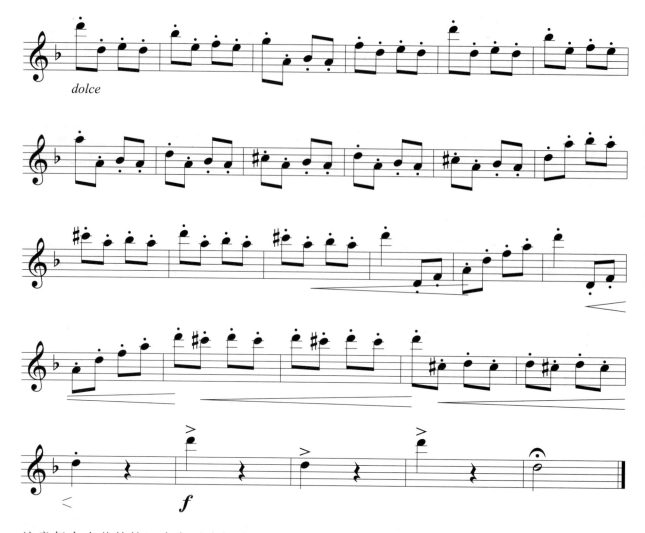

注意每个小节的第一个音要吹得清晰有力，使其组成一个旋律线条，而其他音吹出类似伴奏的感觉。

柯勒 曲

Andante.

6.

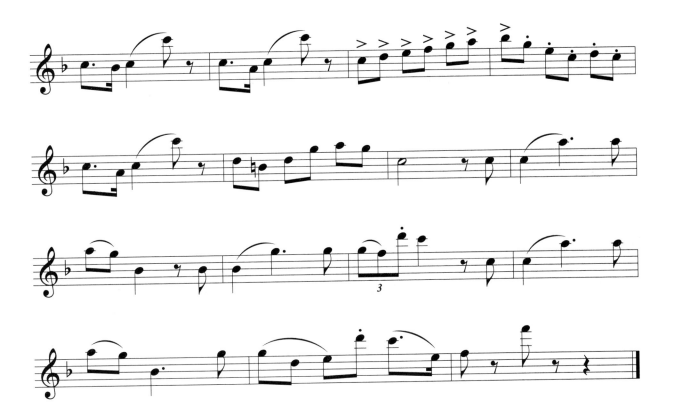

一个降号的乐曲与弱起小节

学习要点

弱起小节

多数乐曲是从强拍开始的，但有部分乐曲则不然，它们从弱拍或者次强拍开始。而末尾小节也往往是不完全的，首尾相加拍数相当于一个完整小节。这些从弱拍或次强拍起的小节就称为弱起小节（也称不完全小节）。在计算小节数时，弱起小节无须计算，从它后面一小节开始算作第一小节。

练一练

莫斯科郊外的晚上

瓦西里·索洛维约夫·谢多伊 曲

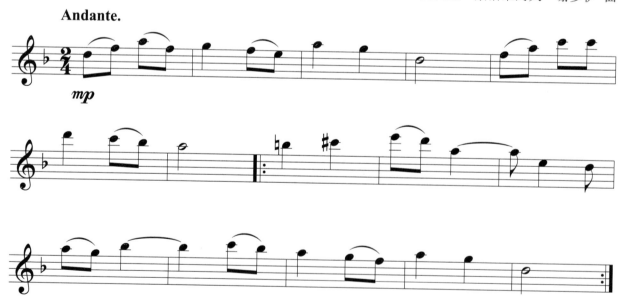

注意♮B 与♯C 的指法应提前有所准备。

友谊地久天长

苏格兰民歌

这首乐曲就是以不完全小节开头的，最开始的一拍与最后的三拍组成了完整的四拍。

快乐的农夫

舒曼 曲

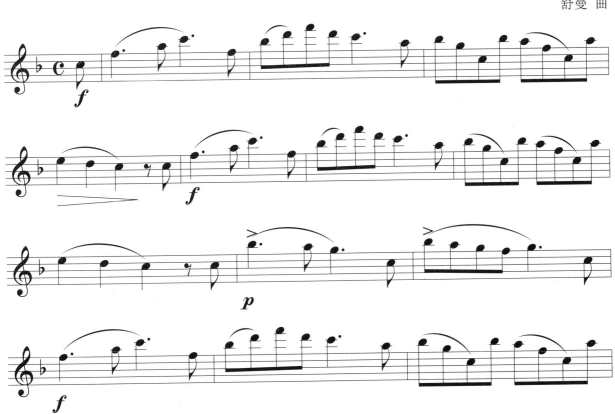

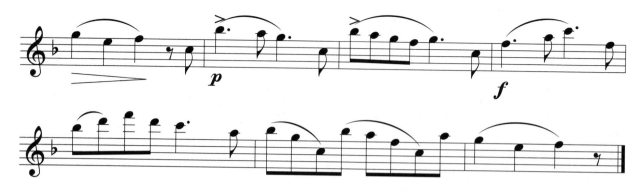

注意每一句的换气都应在前一小节的八分音符之前，就像第一句一样。第一句开头的半拍与结尾后面的三拍半组成了完整的四拍。

快乐歌

法国民歌

Moderato

绿袖子

英国民谣

Moderato 中板

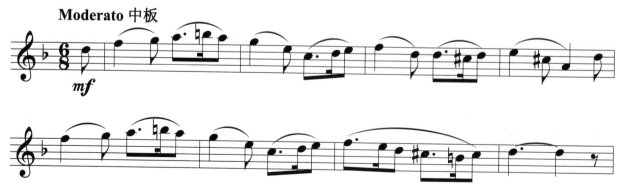

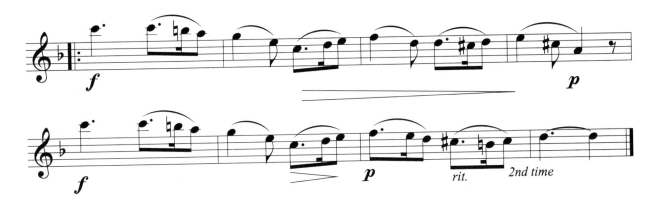

樱花

日本民谣

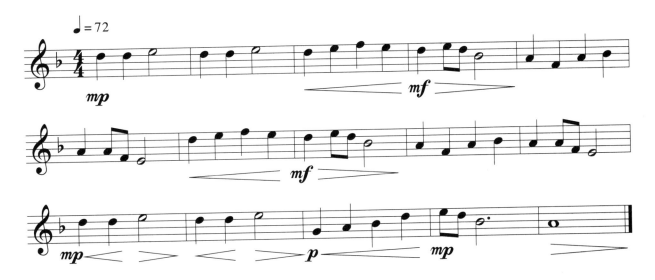

半个月亮爬上来

青海民歌
王洛宾整理改编

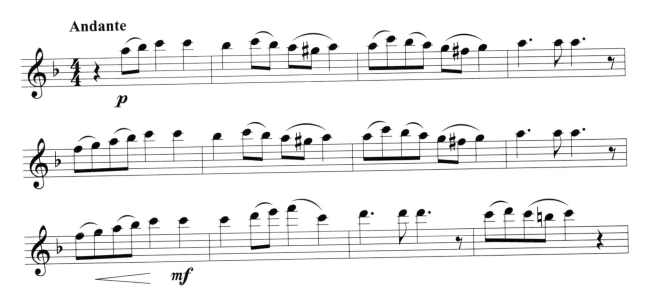

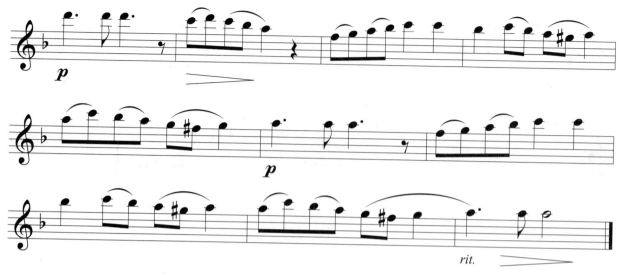

注意曲中出现的临时变化音 ♯F、♯G 和 ♮B。

附点八分音符的演奏

学习要点

附点八分音符的节奏练习

　　附点八分音符和之前学过的附点音符一样，附点用来增加音符的时值，表示此音符的时值在原来的基础上再增加二分之一。比较常用的节奏型是一个附点八分音符和一个十六分音符合成一个单位拍。

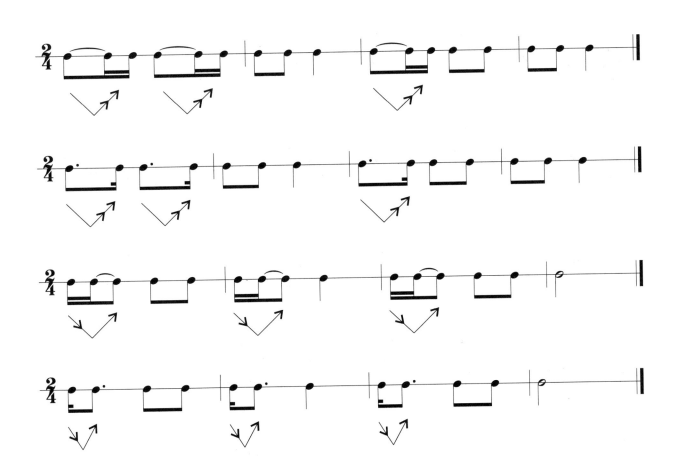

一、练习曲

孙月 曲

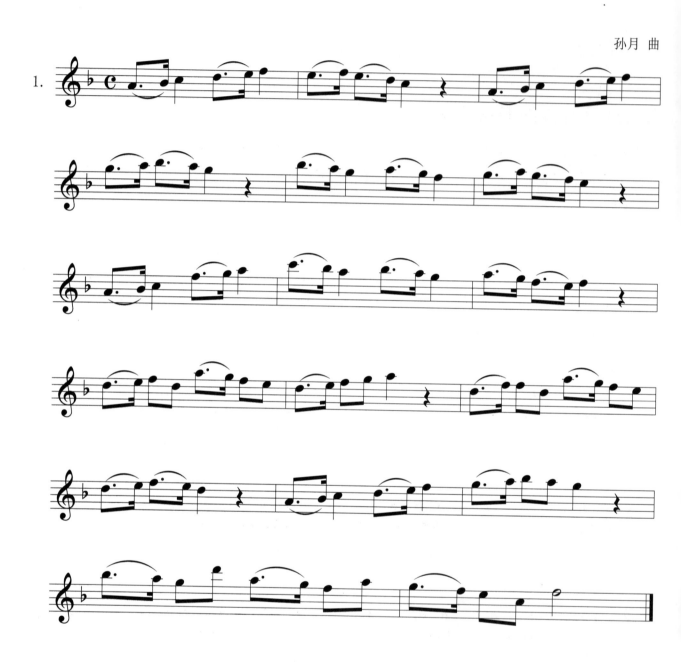

这里的附点八分音符与十六分音符的组合要在一拍内完成，使下一拍准确进入。

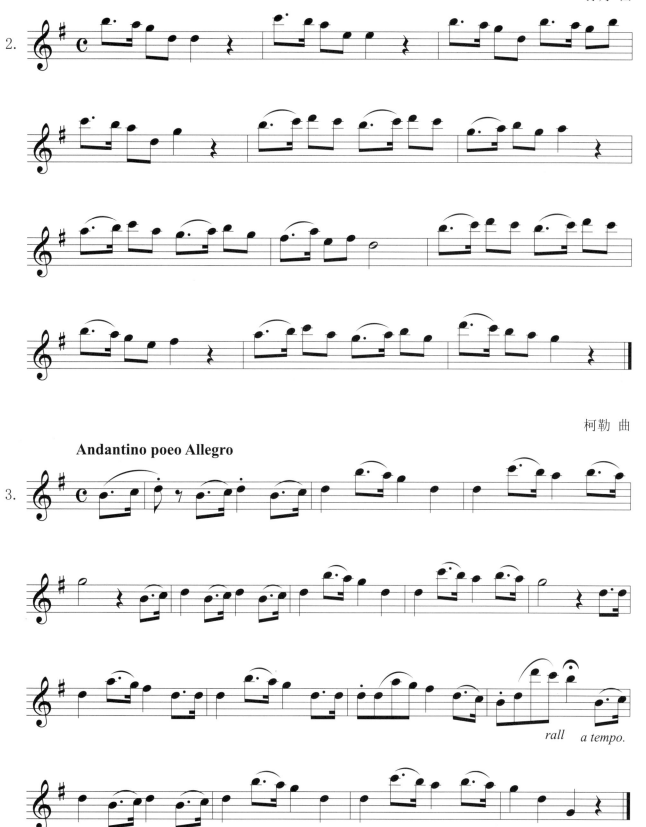

孙月 曲

柯勒 曲

Andantino poeo Allegro

rall a tempo.

105

二、乐曲

羊毛剪子

澳大利亚民歌

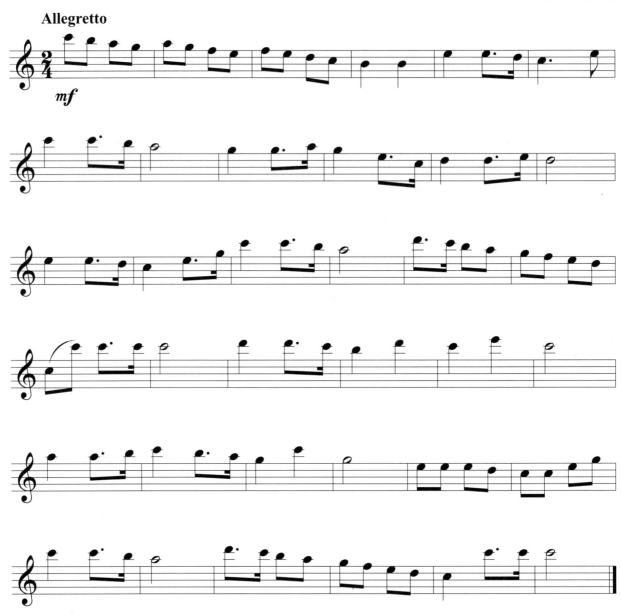

自新大陆

德沃夏克 曲

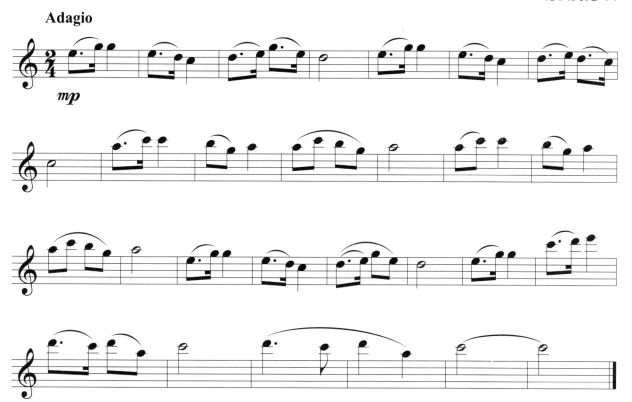

十六分音符的演奏

学习要点

十六分音符的节奏练习

　　今天我们练习的是十六分音符的几种常见的节奏型：四个十六分，前八后十六，前十六后八。这里我们可以把一拍平均分成四份，每个十六分音符占一份，八分音符占两份。这样用图形直观地表示出来，便于我们打准节奏。

　　十六分音符的大量出现意味着我们的手指技巧又到了一个新的高度。但我们今天的选曲并不是速度很快的乐曲，这是后面运指技巧前的一个过渡。演奏前请先做节奏练习，待掌握准确的节奏后再来演奏优美的旋律。

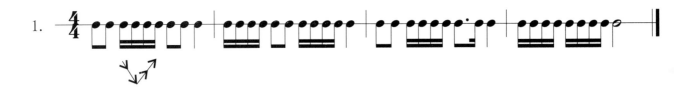

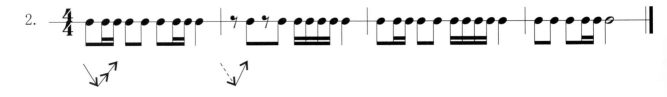

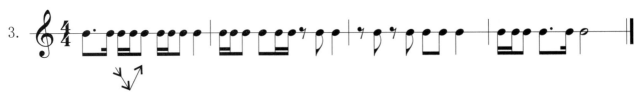

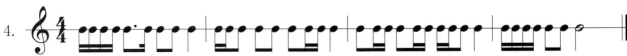

一、练习曲

孙月 曲

孙月 曲

孙月 曲

3.

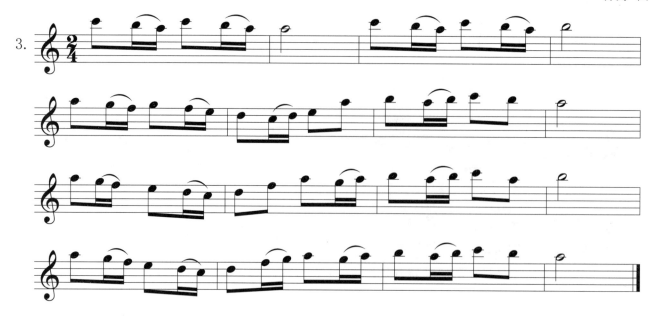

二、乐曲

八月桂花遍地开

李焕之 曲

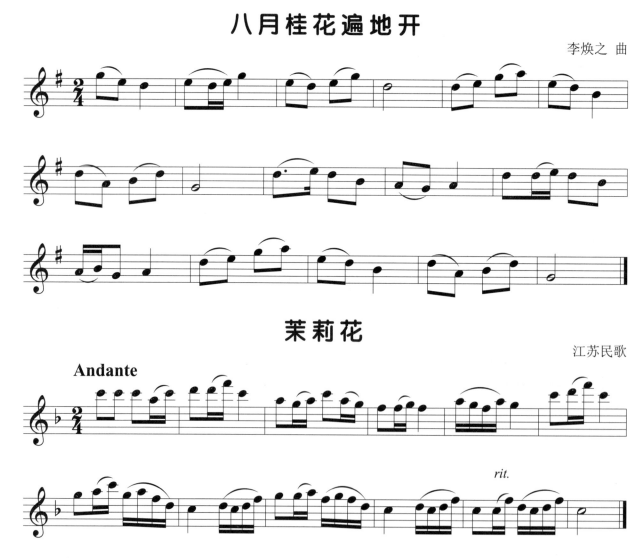

茉莉花

江苏民歌

Andante

rit.

快乐的童年

孙月 曲

中速

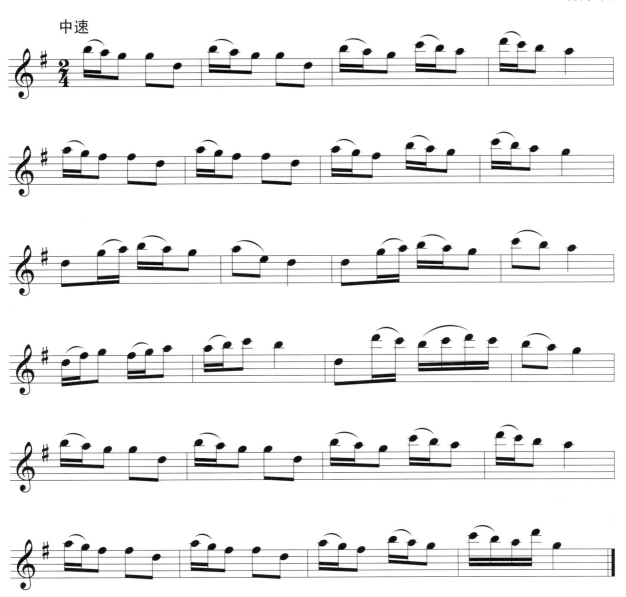

雏 鹰

<div align="right">孙月 曲</div>

中速

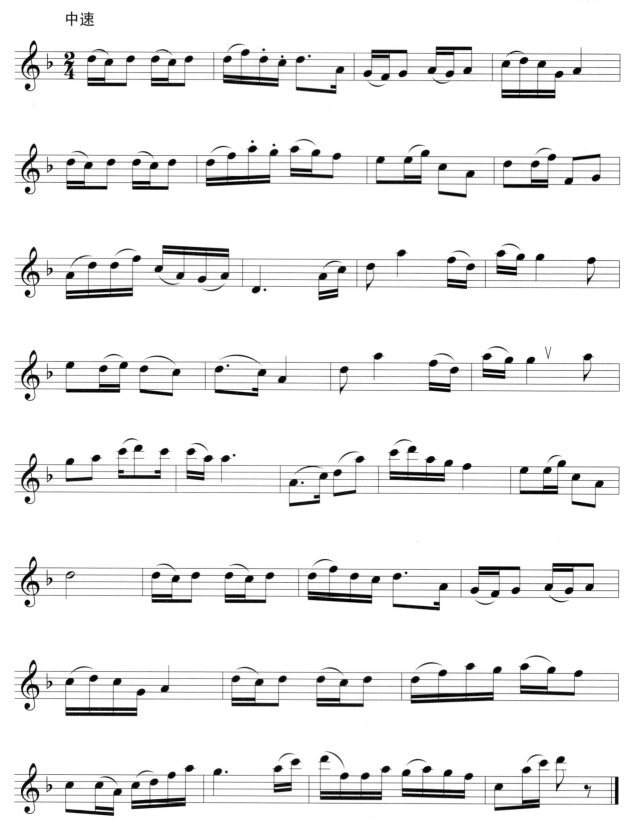

运指技巧练习

一、什么是运指

　　运指是指手指在音键上从一种指法变换成另一种指法的相互协调而又复杂多变的运动形式，是长笛演奏的重要技巧之一。手指是否灵活，规范，关系到演奏者的水准。尤其是在高难度的快速技巧运用时，运指更为关键，问题也格外突出。手指的动作不够熟练，快速演奏就会缺音。与舌头配合不同步，快速吐音时就会不清晰、不准确。

二、快速运指的练习方法

　　首先，按键时手型要正确，手指要放松，不可抬太高，更不能过分用力。然后，力量要集中在指尖上，迅速而有弹性地按键。

　　分享一个比较有效的练习方法，就是用附点的形式演奏。例如

可以演奏成。这感觉让我们的大脑有了一个缓和的空间，让快

慢结合起来了。尤其是演奏快速的十六分音符时，你可以把每两个音都吹成前长后短的附点节奏，待吹几遍以后再恢复正常演奏。

　　要想快，先要慢下来。练习时决不能急于求成，尤其是有难度的乐段更是如此。慢练，分解着练，这是解决所有难点最有效的方法。例如乐曲本身是以四分音符为一拍的，练习时可以先把八分音符当成一拍、缓慢地数拍练习，待手指反应灵敏再逐渐恢复正常。每一个手指的独立性，每一个指法的准确性都需要我们不厌其烦，日积月累来达到。

　　总之，不管哪一种方法都需要我们由慢逐渐到快，反复练习。

练一练

一、练习曲

戈尔鲍迪 曲

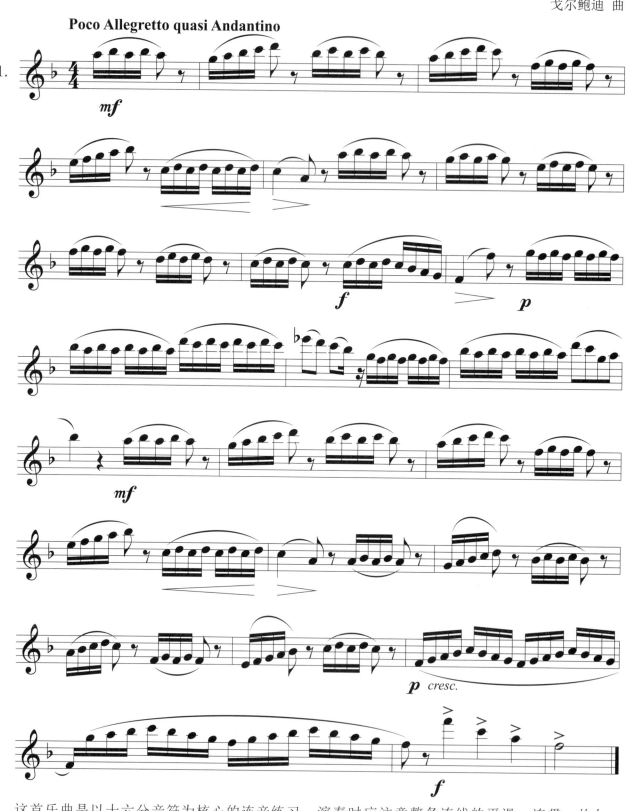

这首乐曲是以十六分音符为核心的连音练习。演奏时应注意整条连线的平滑、连贯、均匀。

Allegretto

2.

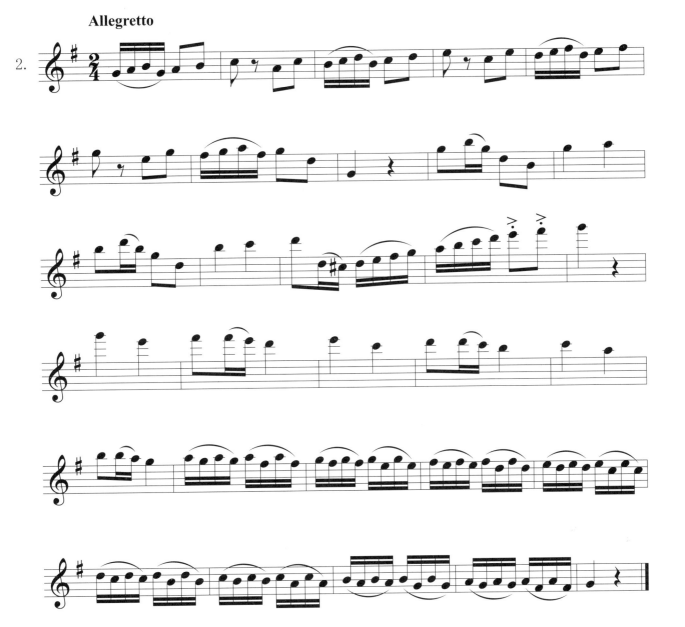

3.
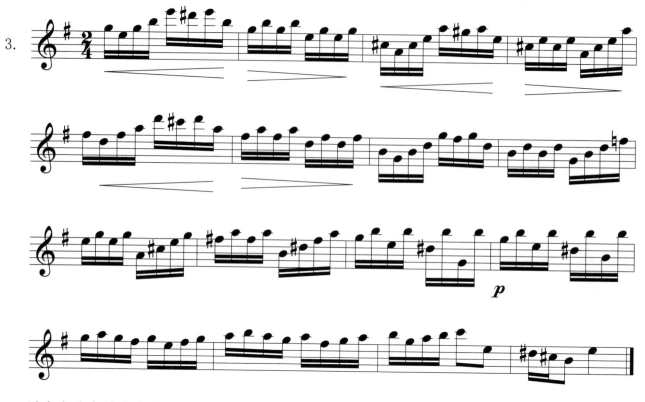

以十六分音符为主的吐音练习，应注意舌头与手指间的高度配合。

Tempo di Minuetto 小步舞曲速度

4.
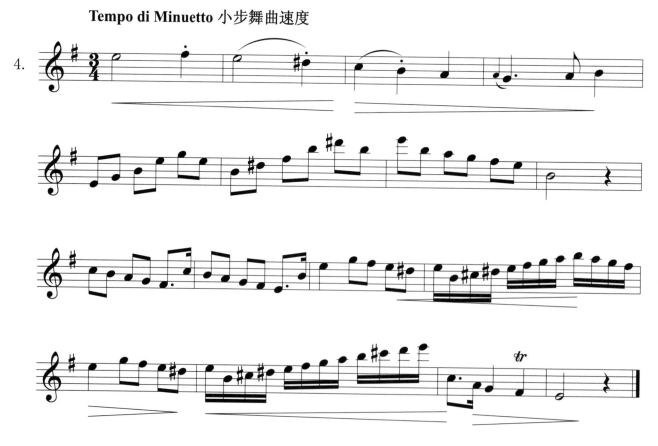

Fantasia 幻想地

5.

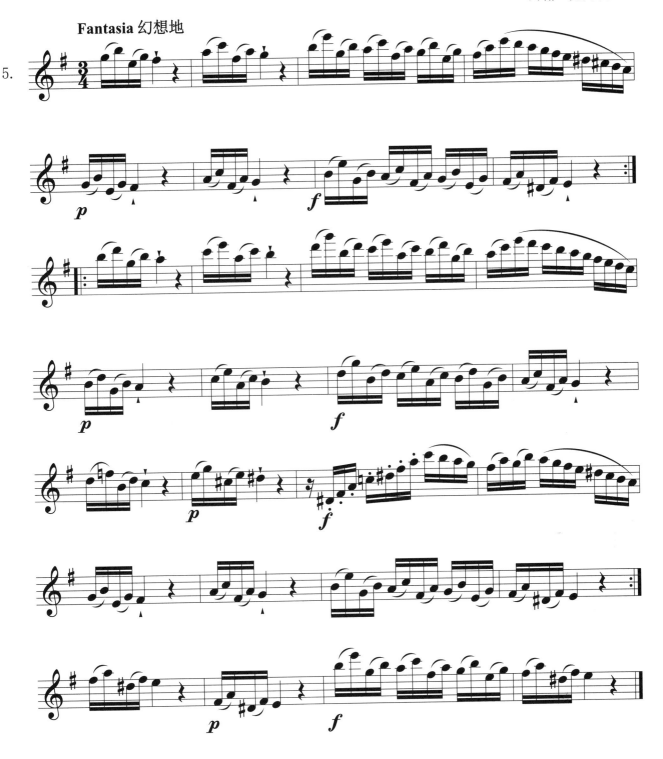

二、乐曲

音乐瞬间

舒伯特 曲

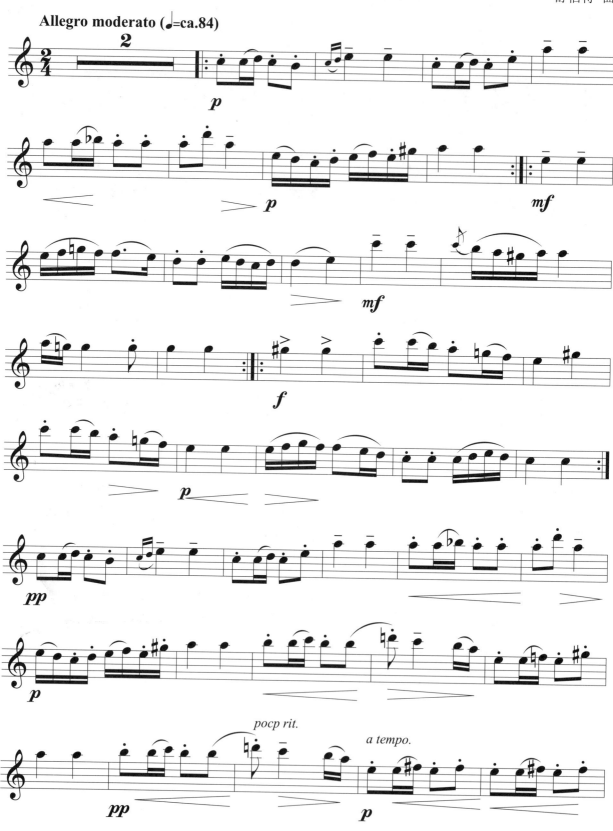

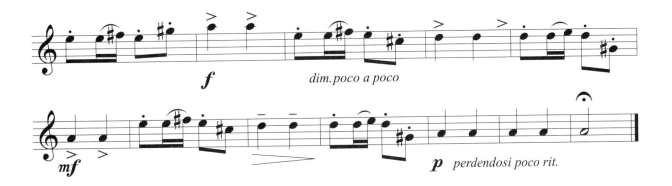

阿勒芒德舞曲

维瓦尔第 曲

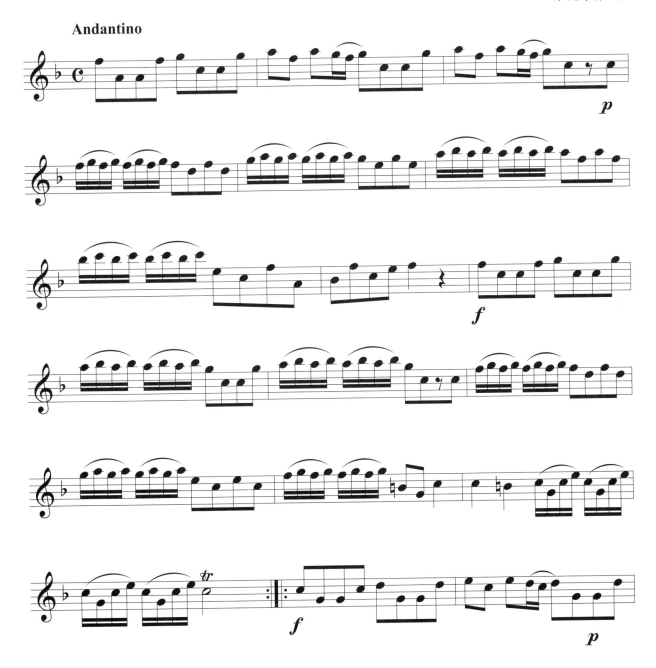

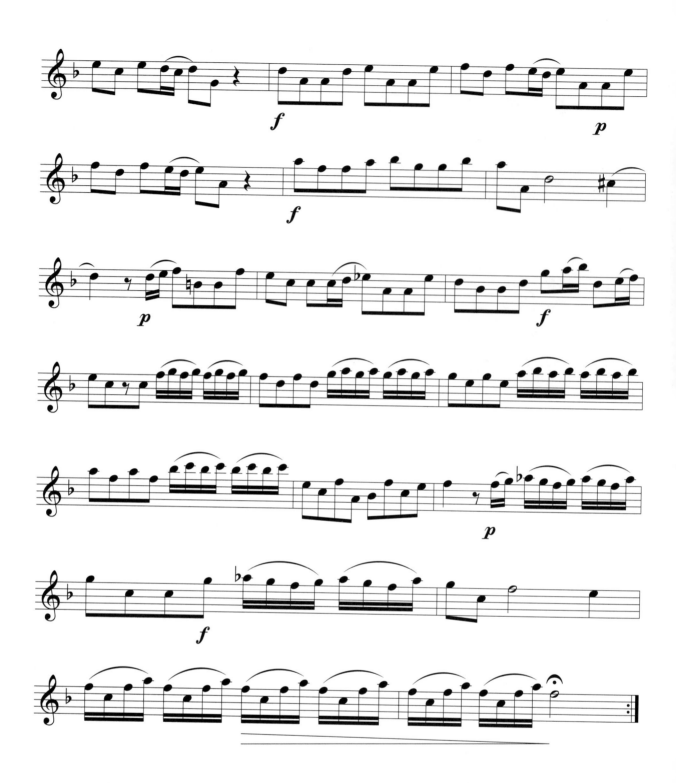

荡秋千

柯勒 曲

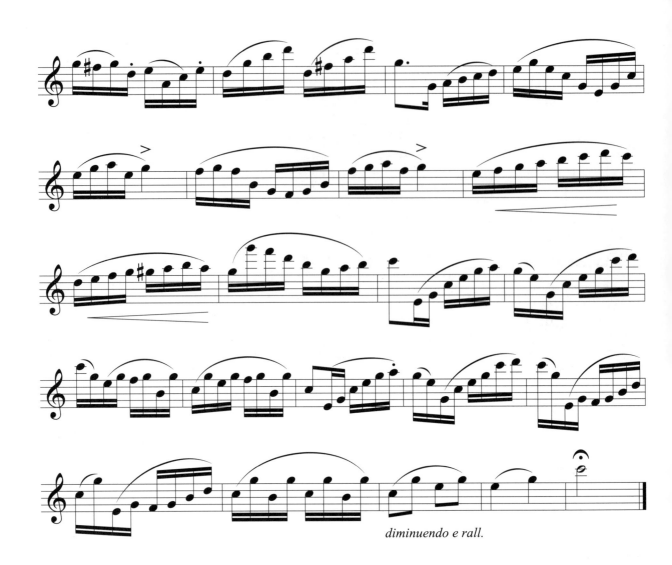

diminuendo e rall.

| 第二十天 |

切分节奏练习

学习要点

切分节奏的练习

切分音指的是旋律在进行当中，由于音乐的需要，改变乐曲中强拍上出现重音的规律，通过延长弱拍或强拍弱部分音的时值而使其成为重音，这种重音称为切分音。包含切分音的节奏叫切分节奏。

最初接触切分节奏会有一种不踏实的感觉。就像走路时，明明落下脚时是有力的强音，而切分节奏却是把强音放在抬脚时，感觉很不习惯。这个比喻虽不完全准确，但还是能让刚刚知道切分音的人找到一些感觉。

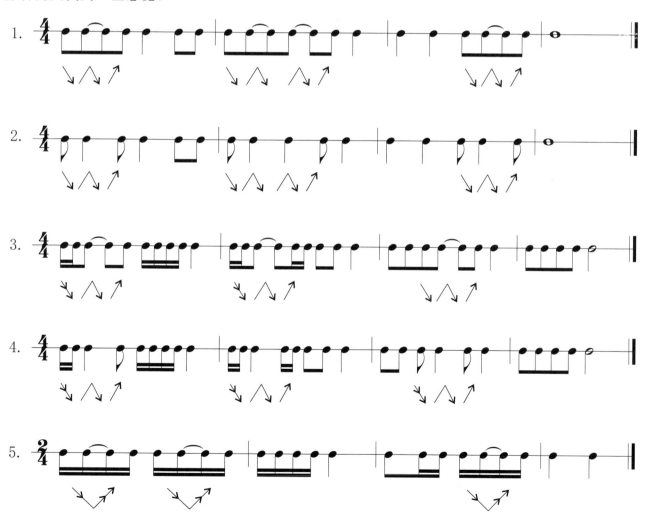

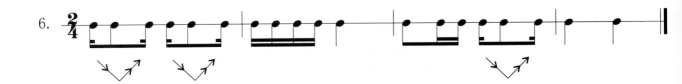

练一练

一、练习曲

戈尔鲍迪　曲

切分节奏演奏时，重音在中间音符上，这里标注了强音记号使其更加突出。

连续的切分节奏要注意演奏速度不要被后半拍拖慢。

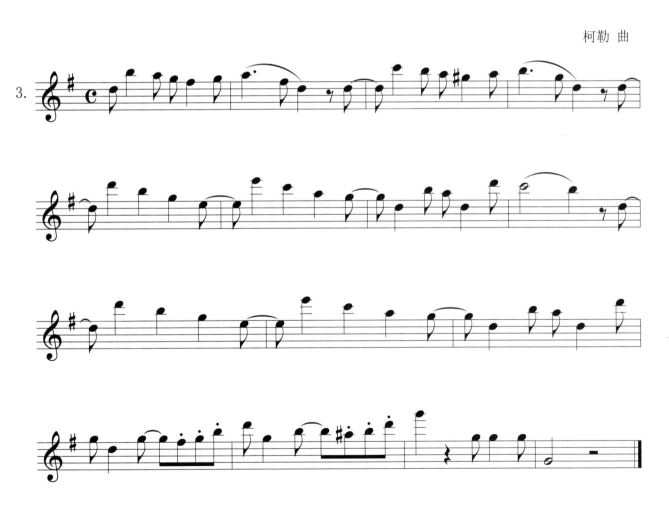

柯勒 曲

Moderato

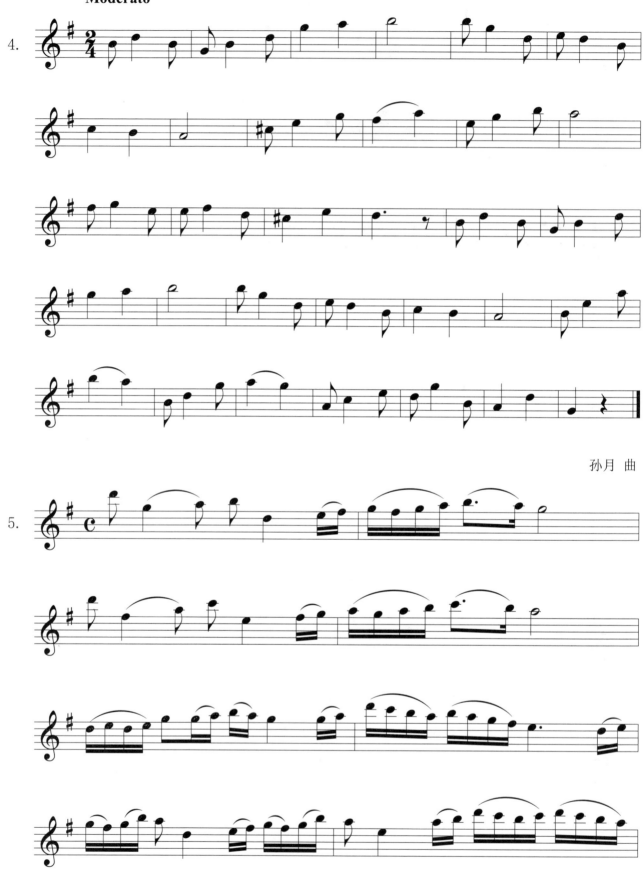

孙月 曲

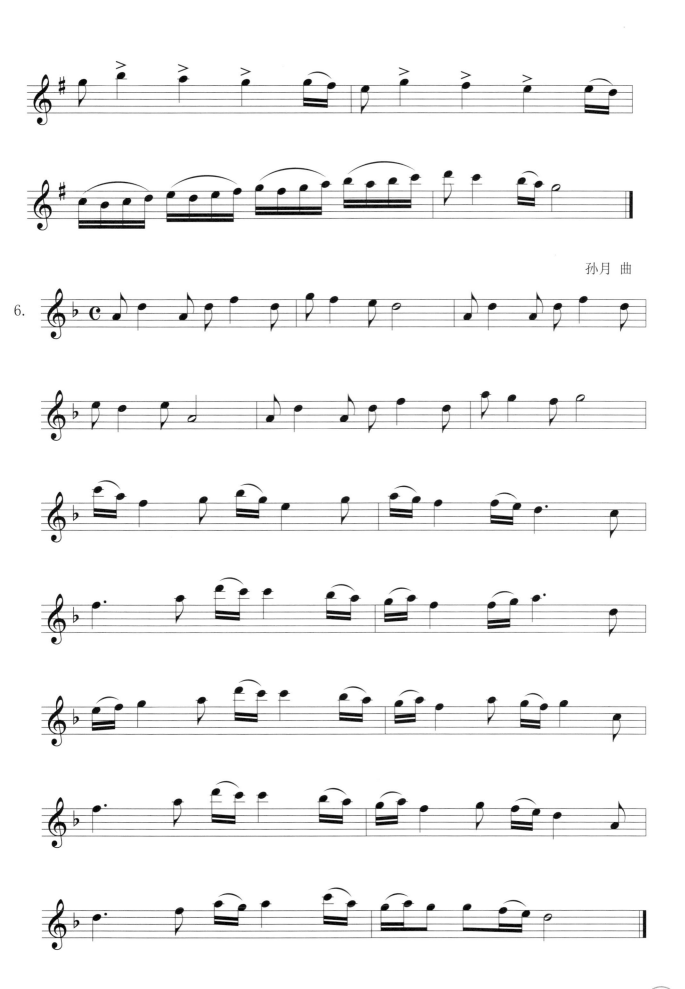

孙月 曲

6.

二、乐曲

快来新疆好地方

孙月 曲

小快板

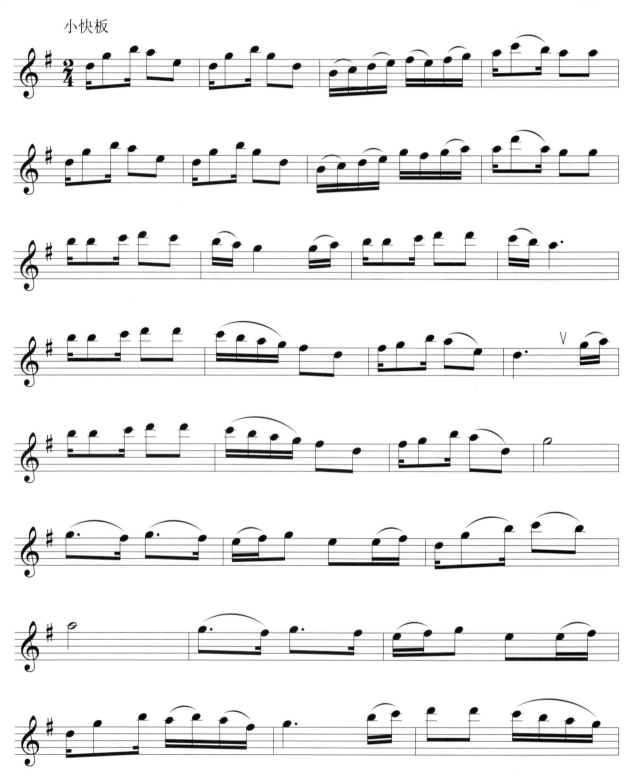

三十里铺

两个升号的练习与三连音

学习要点

一、三连音的节奏练习

把音值自由均分，其数量与基本划分不一致，叫作节奏划分的特殊形式，也就是通常说的连音符。假使把音值分成三部分来代替两部分，便形成了三连音，用数字 3 来表示，把一拍分成三等份，每个音奏三分之一拍。需要注意的是很多人在练习时容易出错，不平均，吹成前十六后八的感觉。你可以把它想像成八三拍子里的一小节，然后打合拍练习。还有人说生活中你喊一个人的名字就是三连音，不妨都来试一试吧。

二、新指法：高音 #G（♭A）、高音 A、高音 #A（♭B）、高音 B

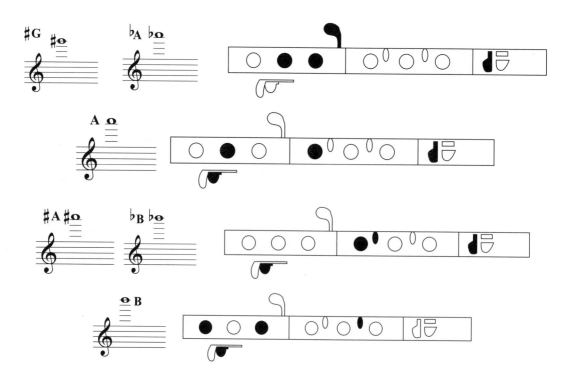

今天的练习曲是有一些难度的，连续的十六分音符要求我们运指的快速与准确。但就像我们前面说过的，再快速的练习也要先从慢练开始，并找出不舒适的困难片段单独磨合。只要有耐心与恒心，我们在演奏技巧上就又上了一个新的高度。

进入到调号是两个升号的练习，升 C 便成了常用的指法。升 C 的指法应该是最好记住的，只按一个键子就可以了。细心的人会发现，原来不用按任何键，发出来的音也是这个升 C。但这个音其实有一个小缺陷，就是它的音高不够准，总是会高一些。我们若想把它吹准，需要很仔细的辨别与调整。你可以试着把吹孔向内转动，让下唇多压一些再来听听。

练一练

一、音阶练习

D 大调

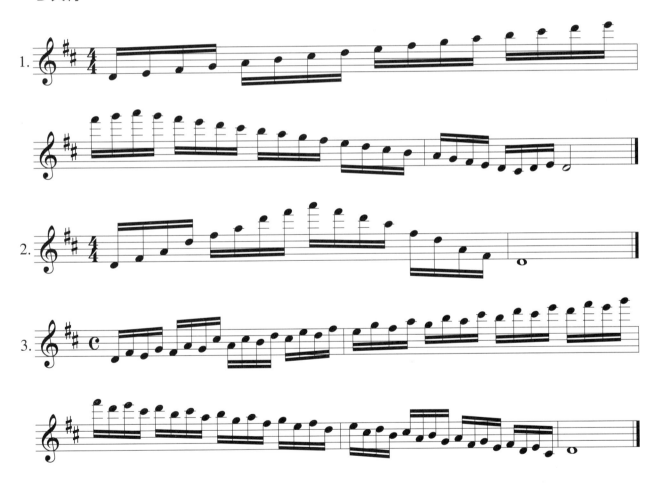

b 小调

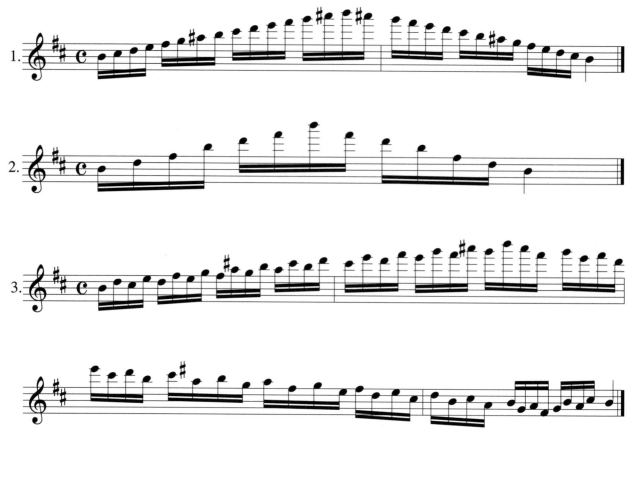

二、练习曲

F.der 格洛贝 曲

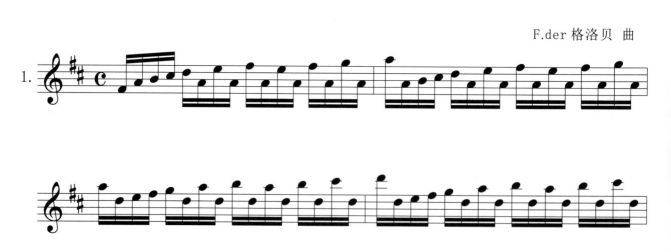

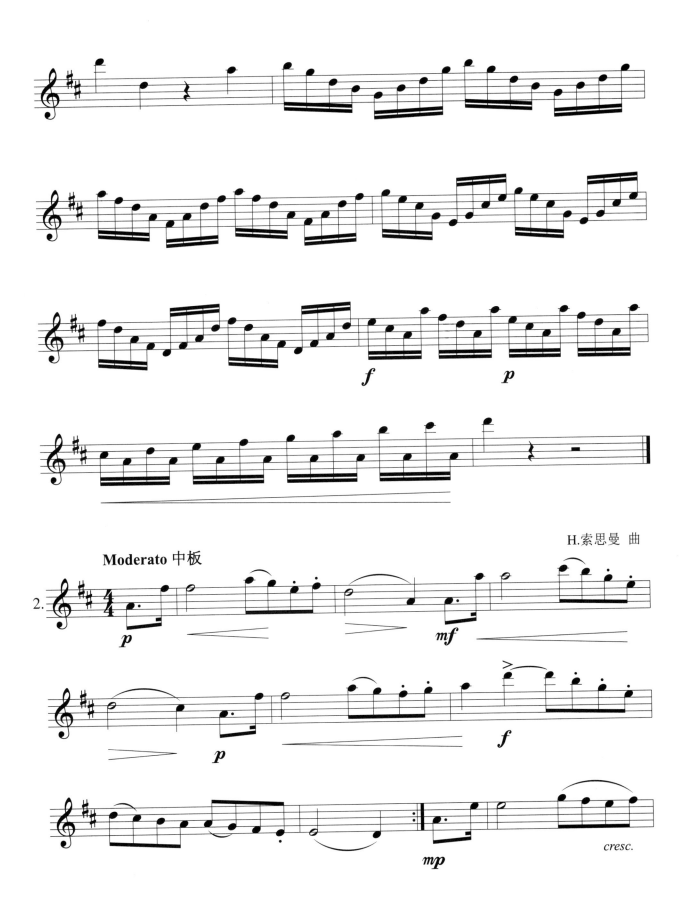

H.索思曼　曲

Moderato 中板

2.

中速

孙月 曲

3.

中速

孙月 曲

柯勒 曲

Moderato

7.

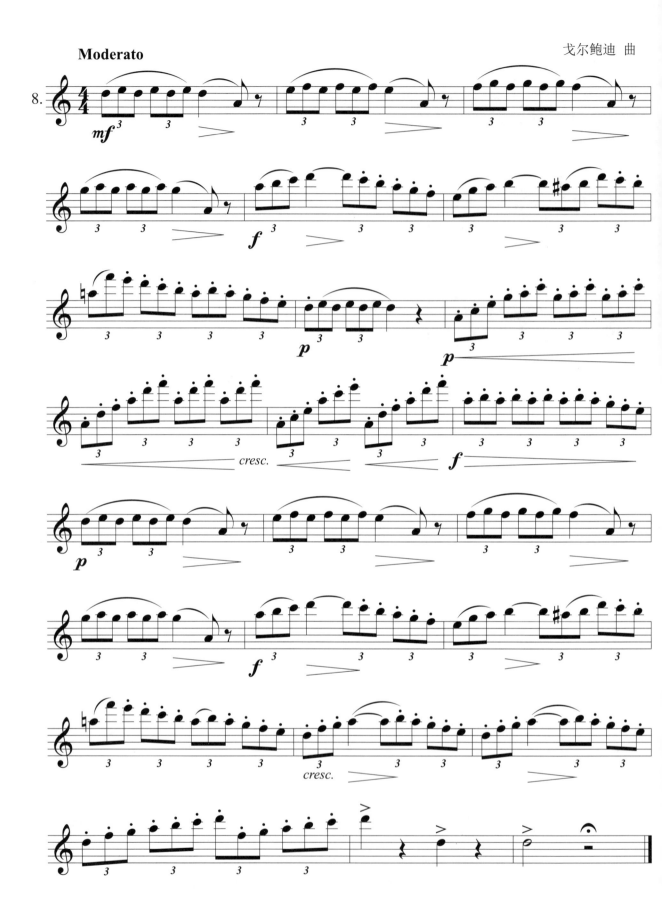

演奏三连音时最要注意时值的平均，很多人最初练习时都会吹成前十六的效果，所以需要我们耐心地进行区分。

两个升号的乐曲与装饰音（倚音、颤音）

学习要点

长笛演奏中的装饰音有很多种，它们都是对旋律起到装饰作用的音符，使其更加华丽。

一、倚音

倚音属于装饰音的一种。记谱时写作比正常音符要小的八分音符或者十六分音符。有的带有斜线（短倚音），有的不带斜线（长倚音）。有时倚附在主音的前面（前倚音），有时在主音的后面（后倚音）出现。因为它是倚附在主音前后的音，因此叫作"倚音"。有时单独一个（单倚音）装饰主音，有时两个或以上（复倚音）装饰主音。

1. 长倚音

长倚音是由一个音写成的，在主要音的前面，和主要音相距二度。长倚音的标记是不带斜线、不大于四分音符的小音符来表示的，符干向上。长倚音的演奏时值永远算在主要音之内，假如主要音是单纯音符时，那长倚音占主要音一半的长度。如果主要音是附点音符，那么长倚音就占主要音的三分之二的长度。

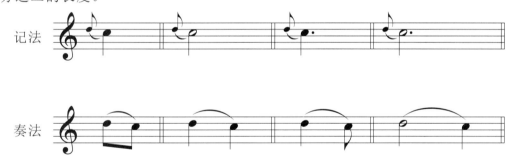

2. 短倚音

短倚音是由一个音或数个音所组成的。这些音和主要音的关系，可以是级进也可以是跳进，可以在主要音之前，也可以在主要音之后。

短倚音的标记：假如是一个音则用带斜线的小的八分音符标记；如果不止一个音则用组合起来的小的十六分音符标记。用单符干记谱时符干永远朝上。

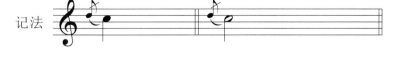

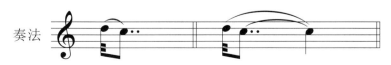

双倚音

短倚音的一种，与三倚音演奏时应尽快奏出，重音在本音上。

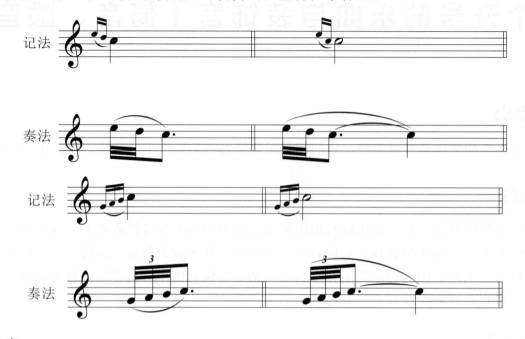

后倚音

短倚音的一种，倚音音符标记在主音符之后，须快速演奏连接到下一音符。

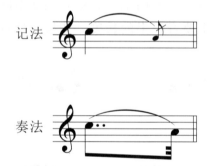

二、颤音

颤音标记为 tr 或 𝆖〰〰。放在音符的上方。演奏时本音与辅助音交替均匀奏出，交替次数的多少应视乐曲的速度和本音的长短而定。颤音一般从本音开始，但也有一种颤音是从上方辅助音开始的。颤音记号上方可能有变音记号，它是属于上面的辅助音的。表示该音的升高或降低。

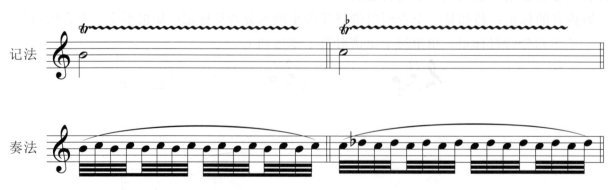

练习今天的乐曲时要注意各种技巧与节奏型的运用，从最开始介绍的连音、断音到后面接触的切分音、三连音、保持音、次断音等，再到我们今天要练习的装饰音，都为旋律增添了不同的色彩。《加沃特舞曲》用到的是装饰音里的倚音。因为倚音本身没有时值，需要占用被装饰音或者前面音的拍子，所以要很快速连接过去，起到装饰的作用。这样的修饰使旋律听起来很活泼、幽默。

　　前一课针对三连音的节奏技巧我们已经做了一些练习，今天的乐曲《鸽子》《荆棘鸟》《小夜曲》中又出现了三连音，这使我们进一步地巩固了练习，也感受到三连音在不同乐曲中呈现的不同效果。演奏前建议先打节奏练习，也可唱谱练习。乐曲《鸽子》是由歌曲改编而来，曲调悠扬，想象着长笛代替我们的歌喉把歌"唱"出来吧！

练一练

乐曲

悲怆交响曲（片段）

柴可夫斯基　曲

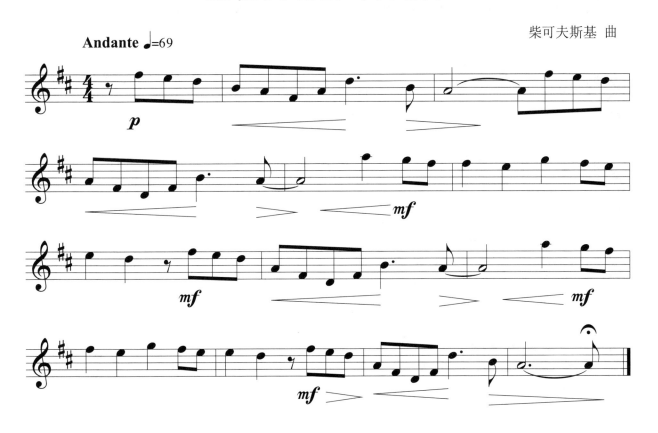

鸽 子

伊拉迪尔 曲

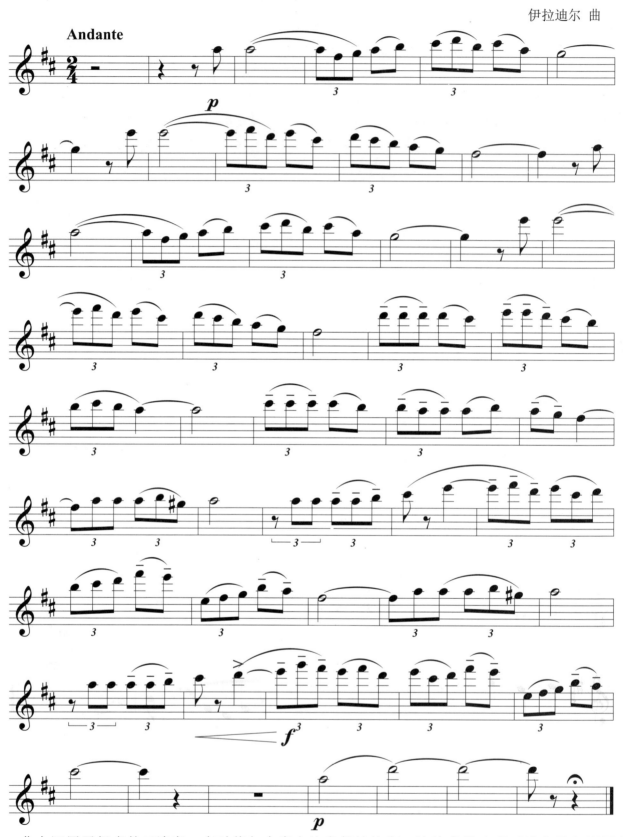

　　曲中运用了很多的三连音，在时值与力度上注意保持均衡。次连音的出现对该音符起到了强调的作用，不可轻描淡写地描述，而要深沉有力，音符在保持连贯的基础上气息加重。

南泥湾

马可 曲
孙月 改编

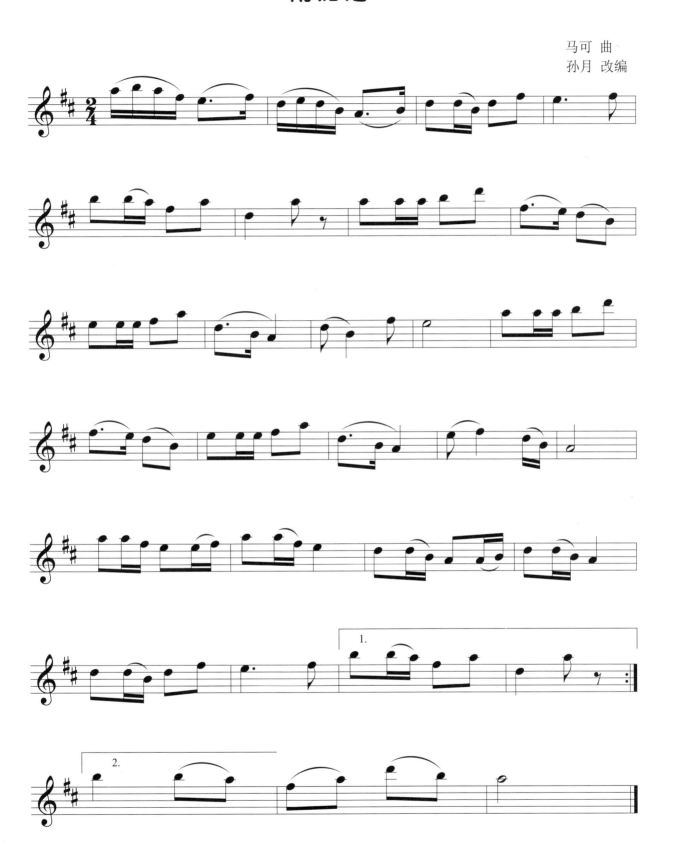

荆棘鸟

曼奇尼 曲

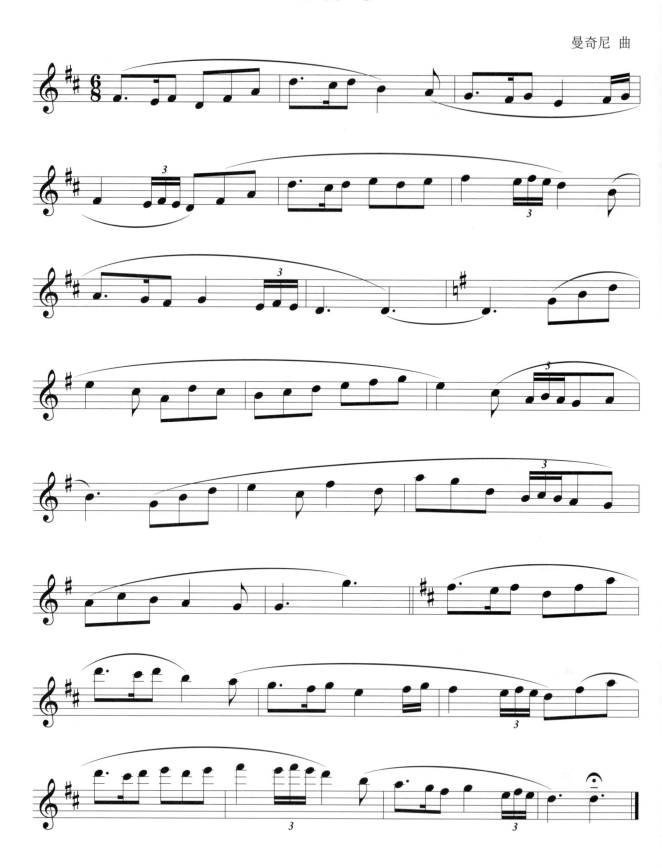

小夜曲

托塞利 曲

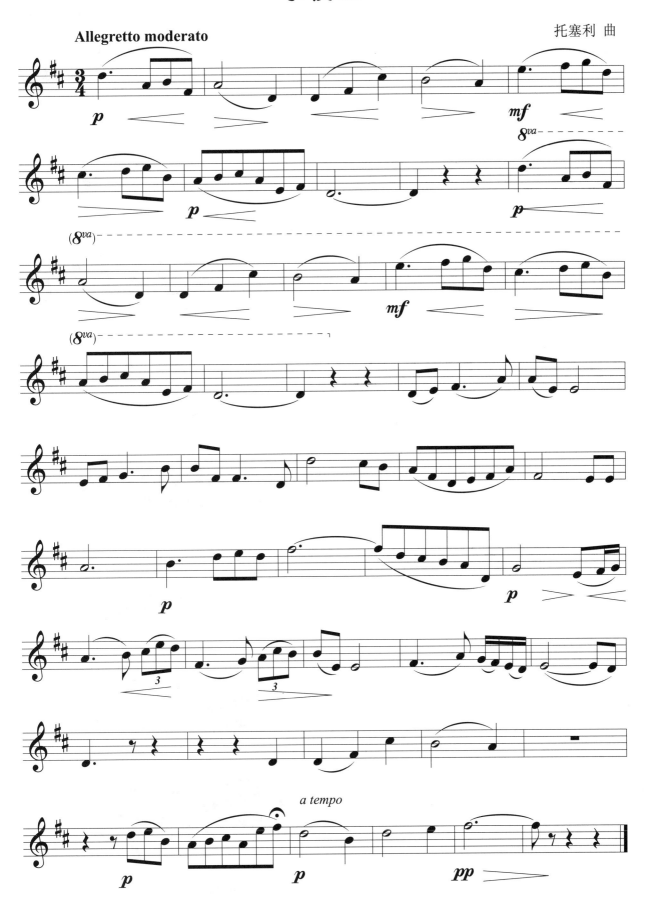

加沃特舞曲

戈塞克 曲

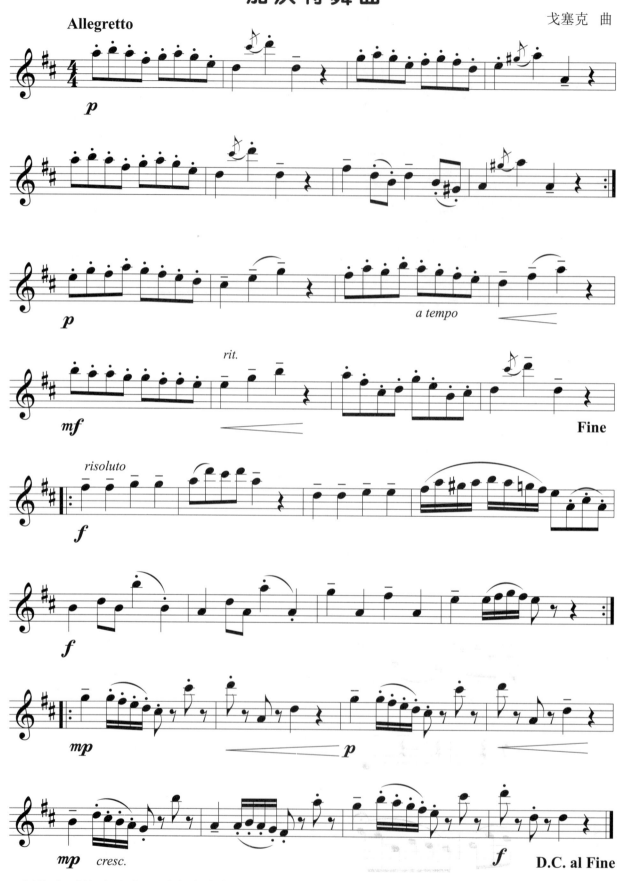

短倚音要快速演奏，重音在本音上，使旋律听起来幽默、活泼。

那根藤缠树二重奏

徐沛东 曲
孙月 编曲

慢速 悲凉地

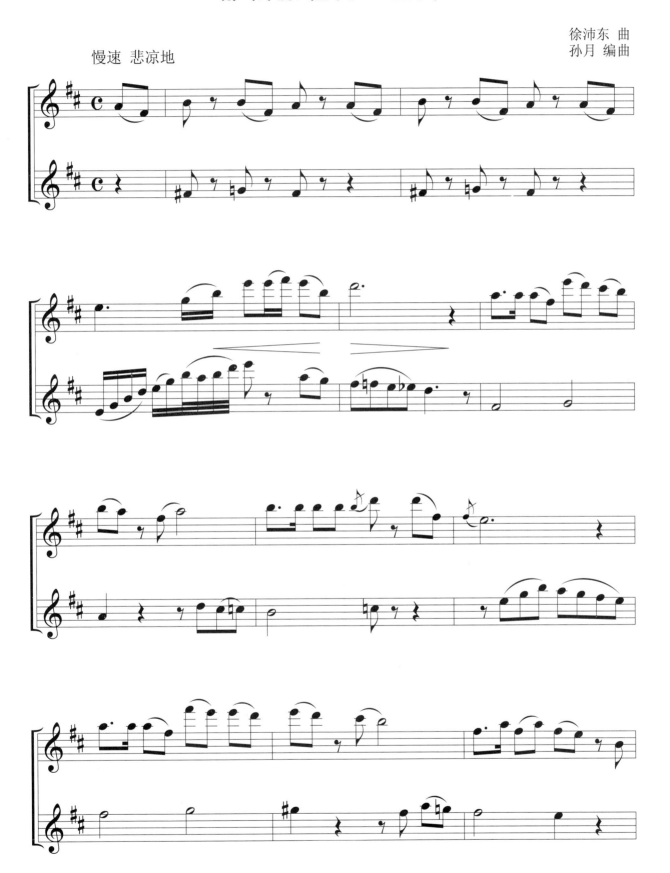

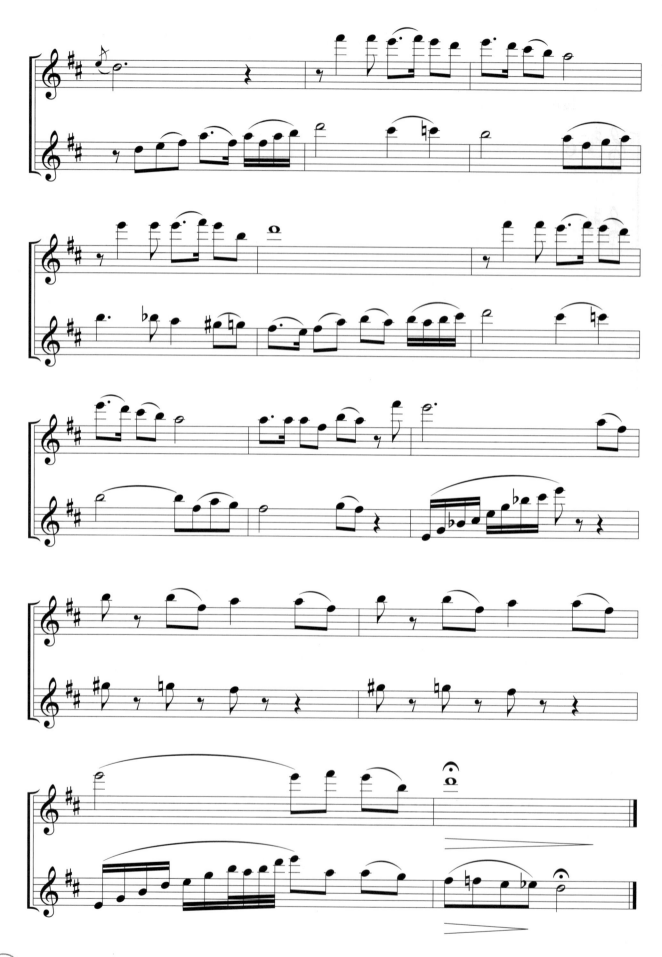

谐谑曲

巴赫 曲

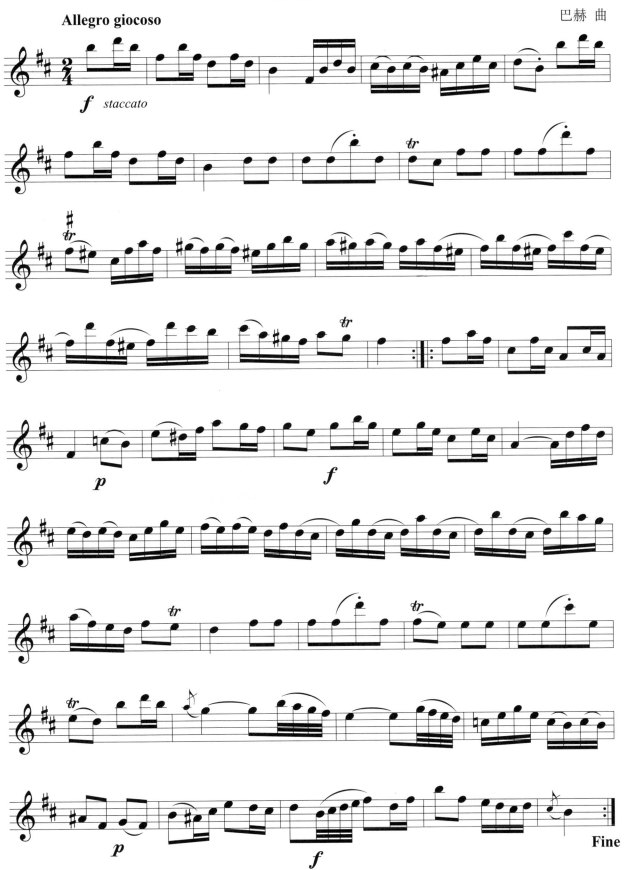

这里的颤音时值并不长，所以只连续打指两三下即可，要在时值内完成，但速度比较快。

两个降号的练习曲与波音

一、波音

波音是由主要音符开始向上或者向下与相邻的音符之间快速波动的装饰音。波音记号写在音符的上方，在演奏时其时值要计算在主音的时值内。

波音按波动的多少可以分为单波音和复波音。单波音用 ♪ 记号表示，该记号要由主要音快速进入上方相邻音再回来。复波用 ♪ 记号表示。该记号要由主要音快速进入上方相邻音两次再回来。

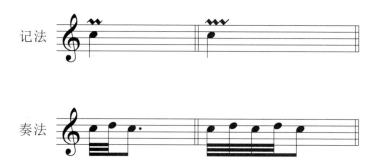

波音根据波动的上下可以分为顺波音和逆波音。顺波音记号同上。逆波音记号是在顺波音记号上加一小竖来表示。该记号要由主要音快速进入下方相邻音然后再回来。

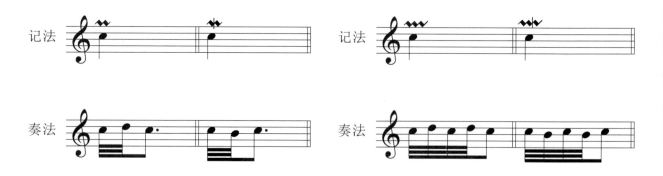

波音可以加上临时变音记号，表示相邻音符的变化音。顺波音写在记号的上方，逆波音写在记号的下方。

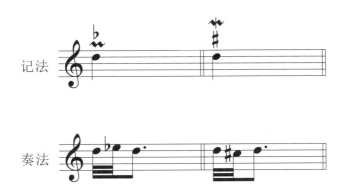

二、吹奏练习曲的注意事项

通常意义上，练习曲就是针对某种技巧的一种练习。其实越到后面我们越会发现，练习曲其实并不单纯是训练手指速度等技巧的练习，而是一首小型的乐曲。所以要想办法把它吹得好听，吹得有趣。我们在练习时，每当看到上面标记的音乐术语时，不妨先弄清楚它所代表的意思。什么样的速度，用什么样的情感去演奏，很多作曲家已经标记给我们了。还有在前面强调过的连音、吐音，应该严格按照谱面的要求来吹，不要粗心，要养成良好的习惯。再者就是分句，分句就像我们朗读时的逗号、句号，所以每次换气的地方应该是句与句的中间。我们在练习前可以先用笔把应换气的地方标记出来，然后再来练习。

练一练

一、音阶练习

♭B 大调

g 小调

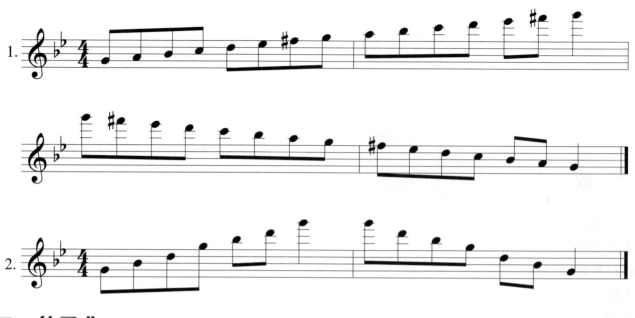

二、练习曲

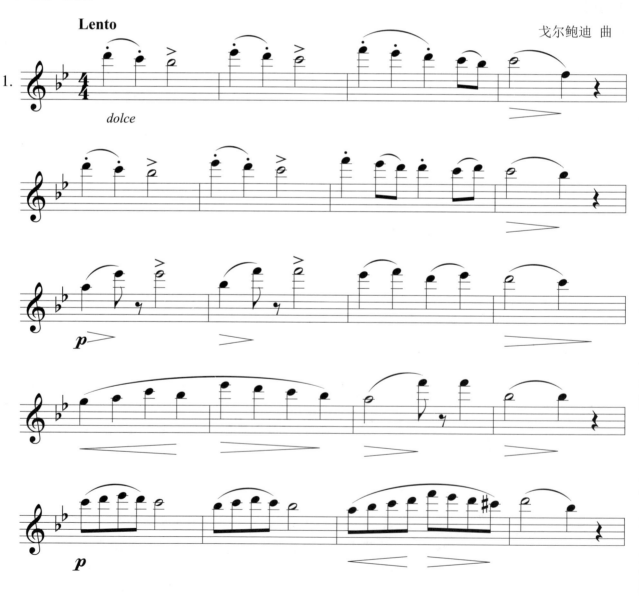

戈尔鲍迪 曲

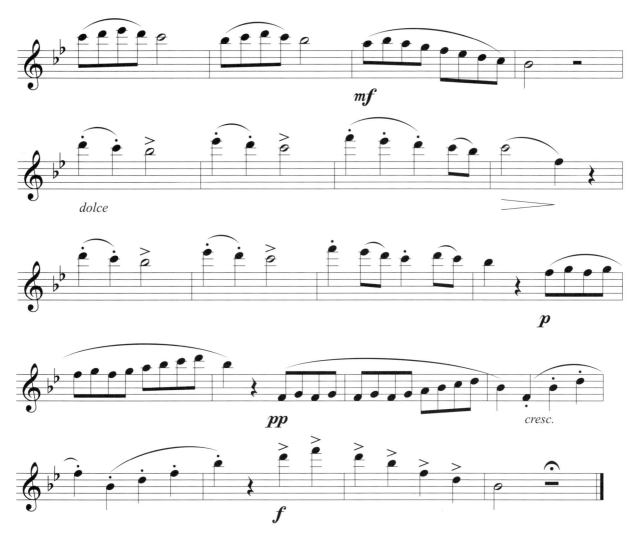

注意： ♭E 的高、低音指法，左手食指落下。而中音指法，左手食指要抬起来。有人觉得吹中音时食指落下比较方便，而且也可以发出这个音，但其实音色还是有差别的，抬起手指声音比较稳定，音色饱满无杂音，所以从一开始就要养成好的习惯。

戈尔鲍迪 曲

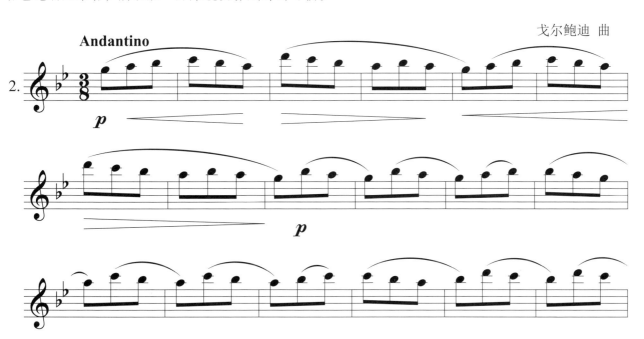

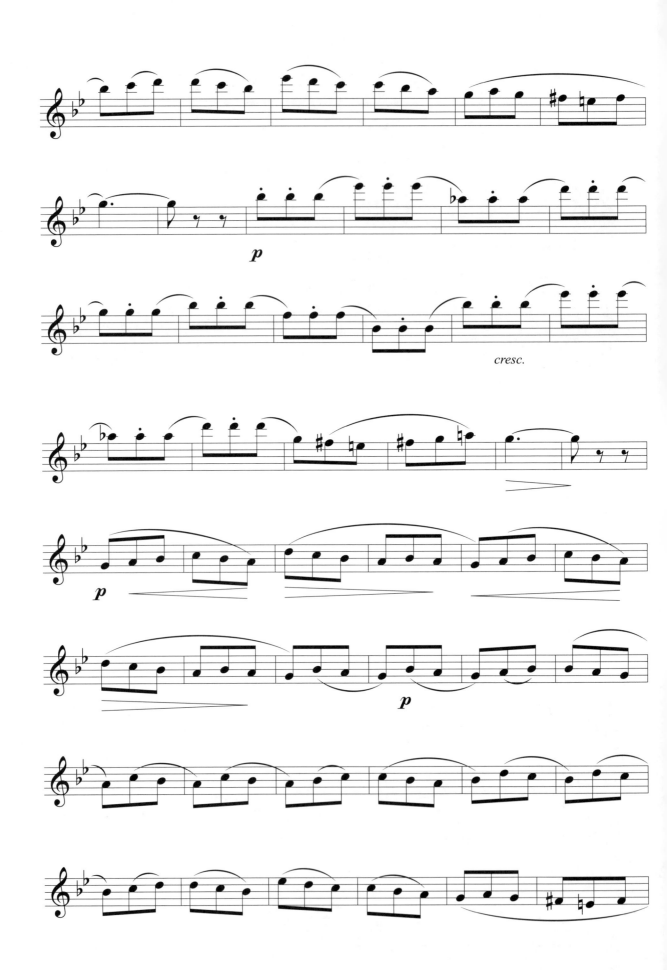

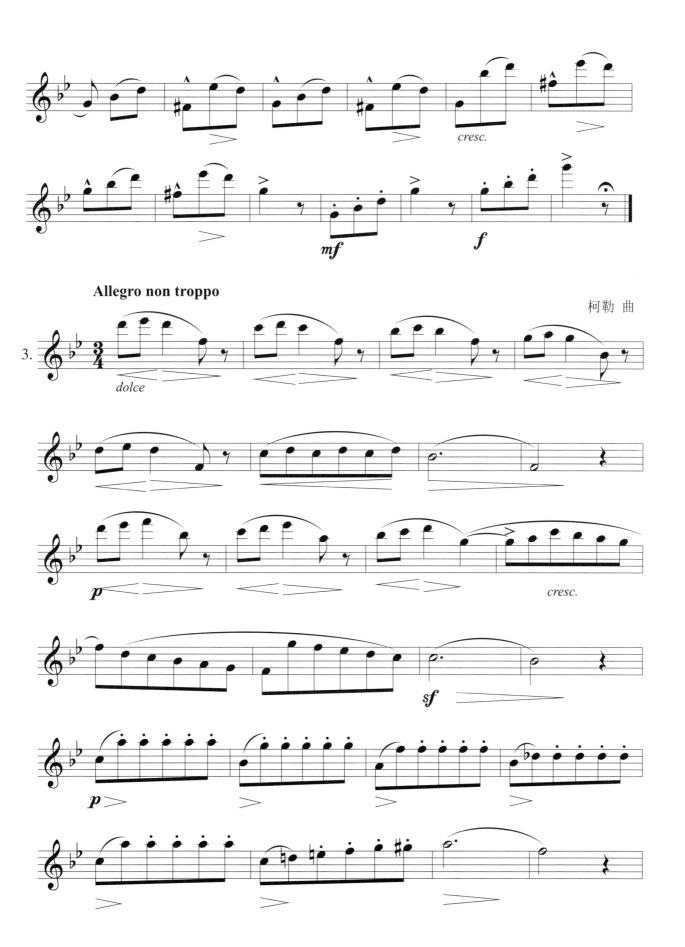

Allegro non troppo

柯勒 曲

3.

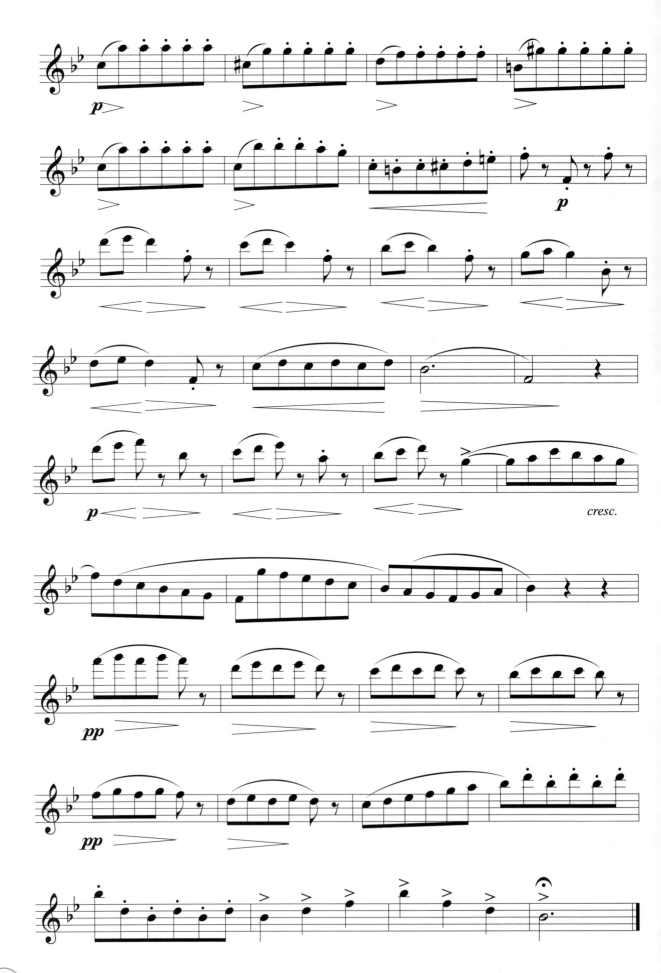

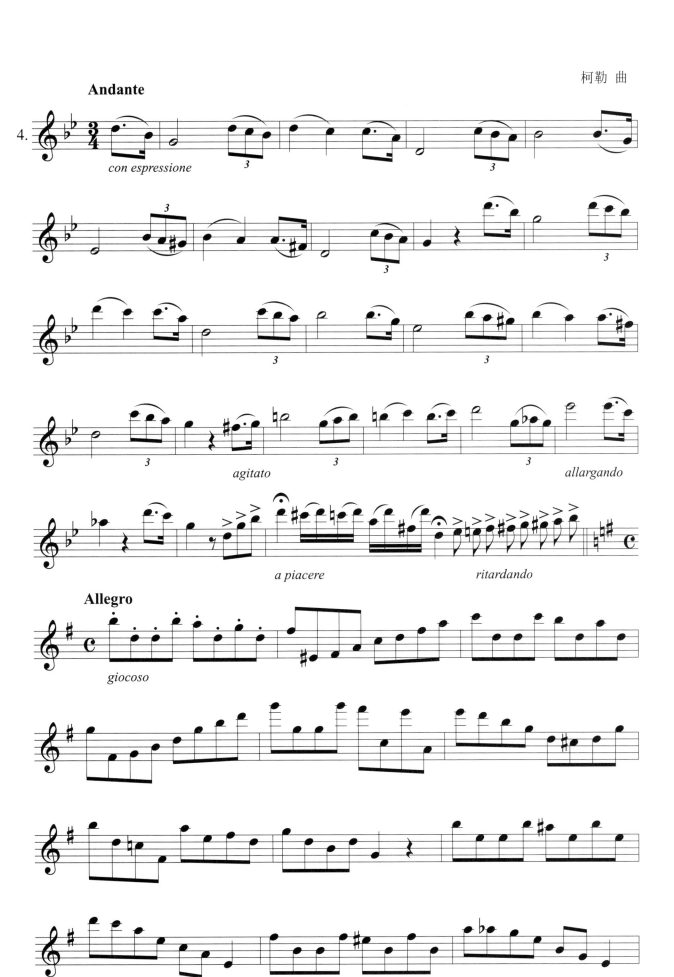

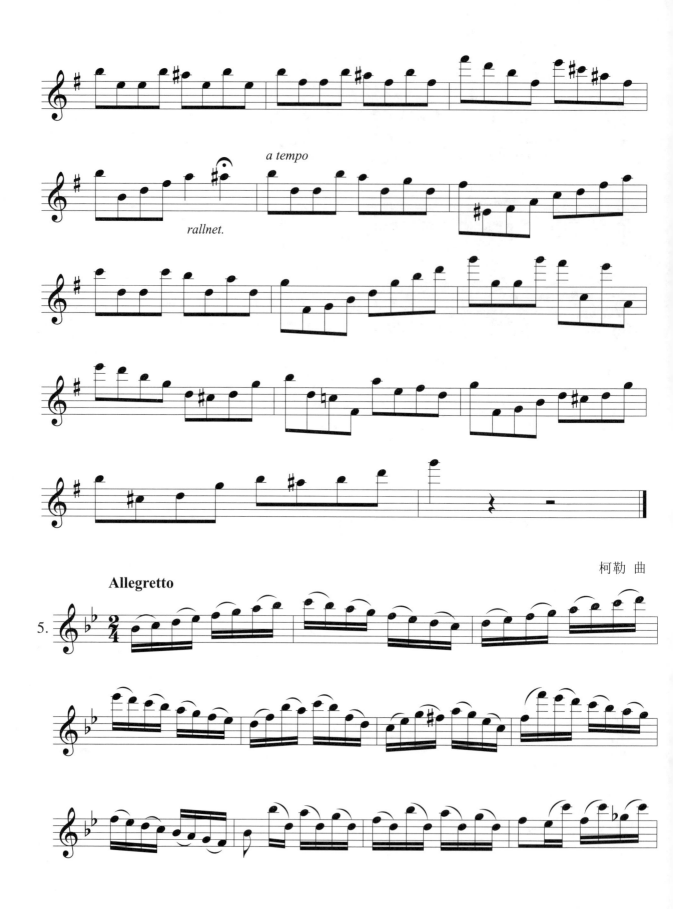

柯勒 曲

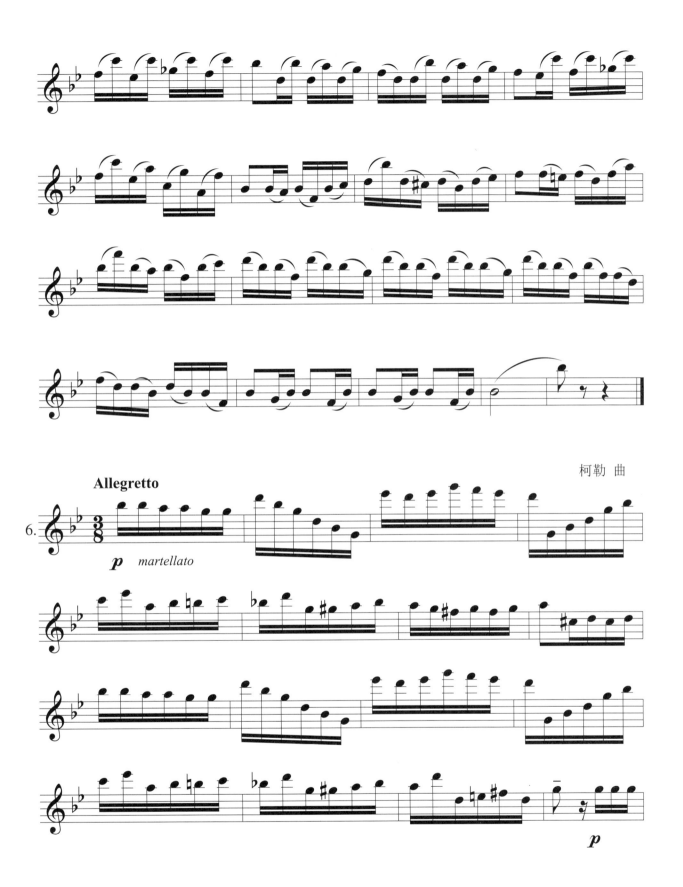

柯勒 曲

Allegretto

6.

p *martellato*

p

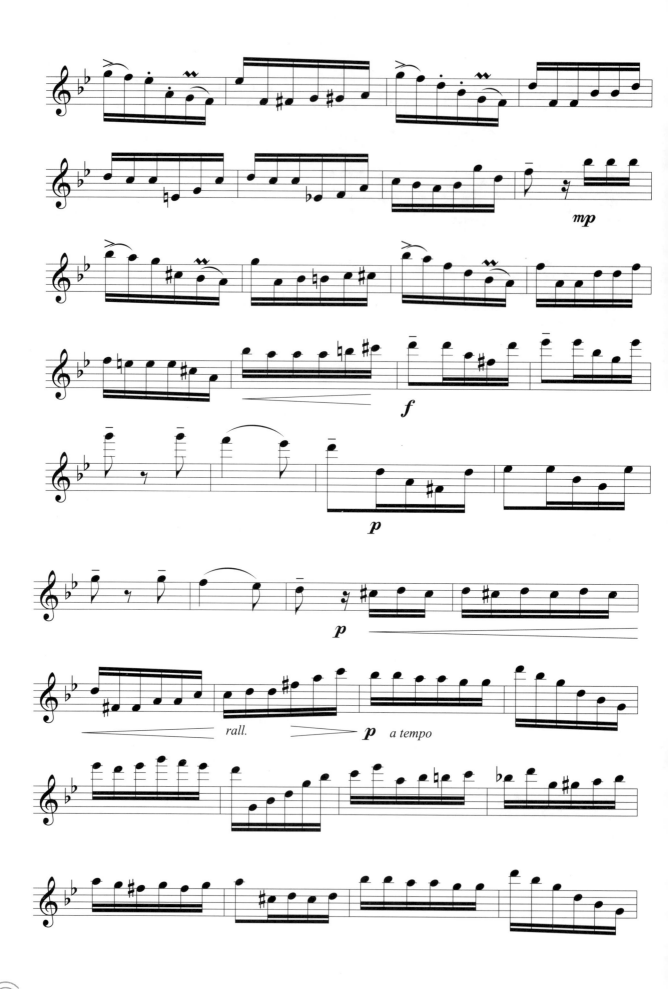

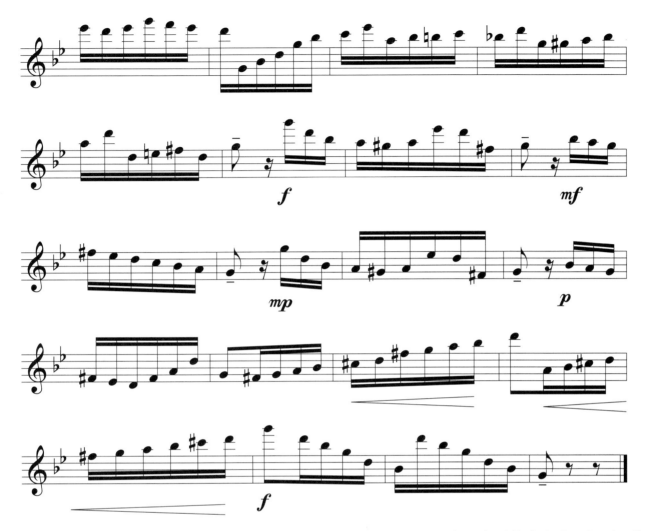

　　这里的波音为顺波音，也是单波音，手指需快速地打一次。注意要在时值内完成，切不可拖拍子。

两个降号的乐曲与装饰音练习

练一练

叙事曲

加迪 曲

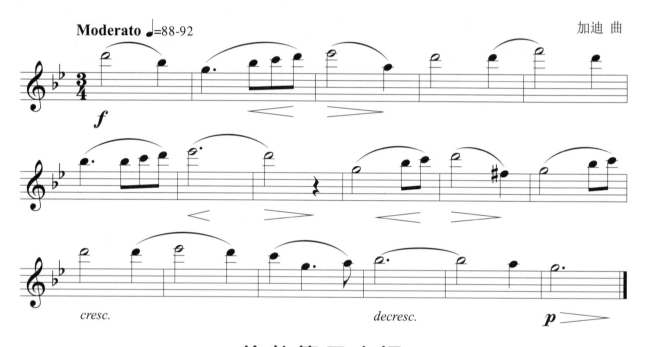

伦敦德里小调

爱尔兰民歌

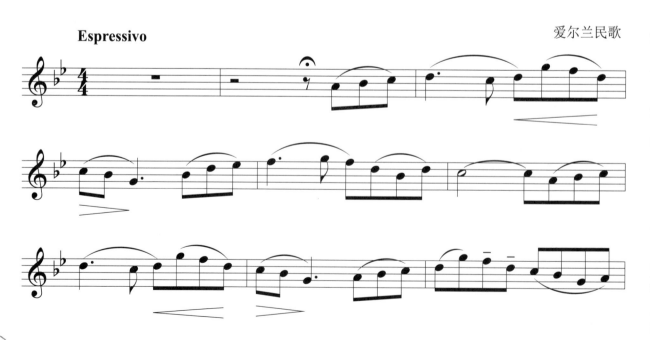

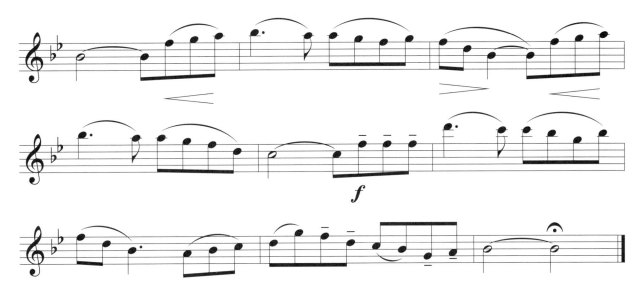

铃儿响叮当

彼尔彭特 曲

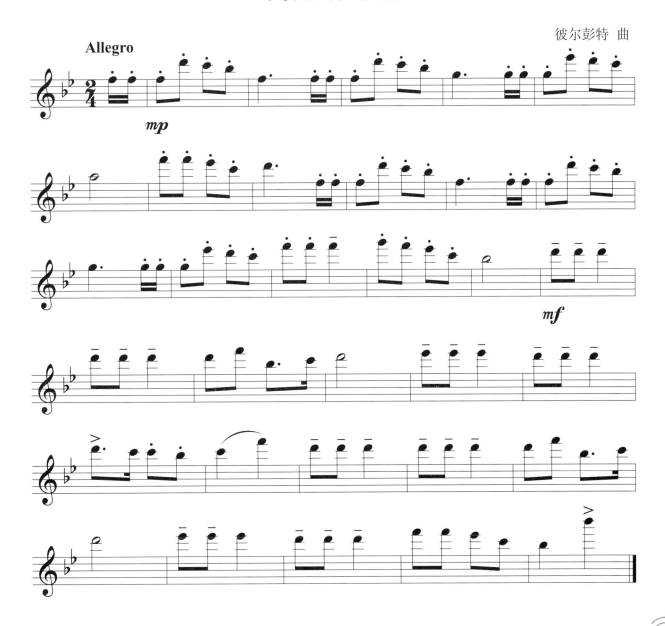

小步舞曲

巴赫 曲

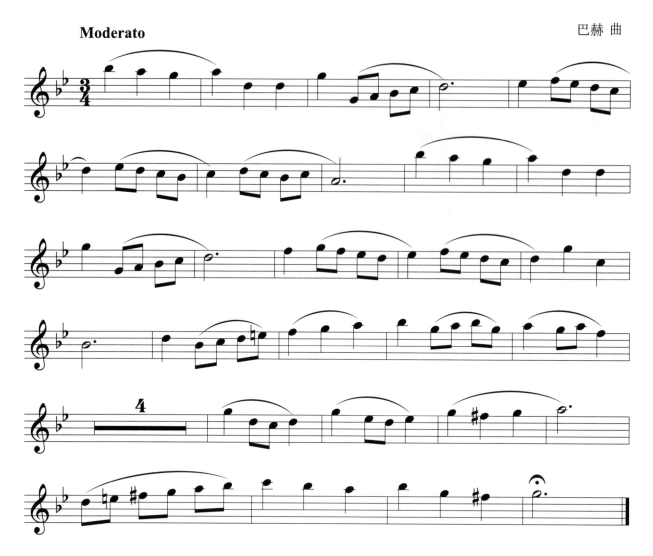

土耳其进行曲

贝多芬 曲

cresc.

f

ff

乐曲中大量的短倚音，包括单倚音和双倚音，都须快速地不占用拍子地演奏，使音乐活泼、灵动。

西西里舞曲

福列 曲

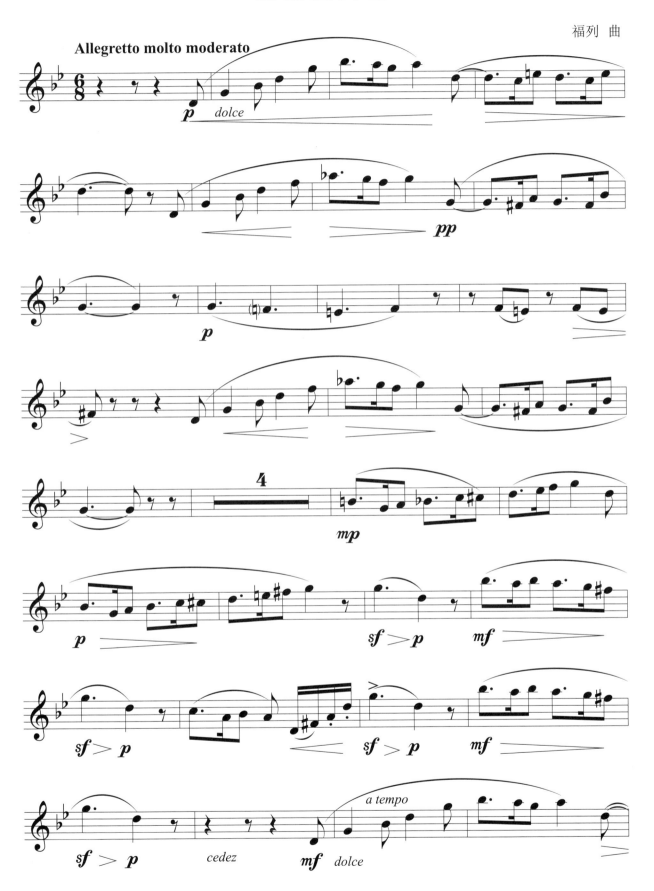

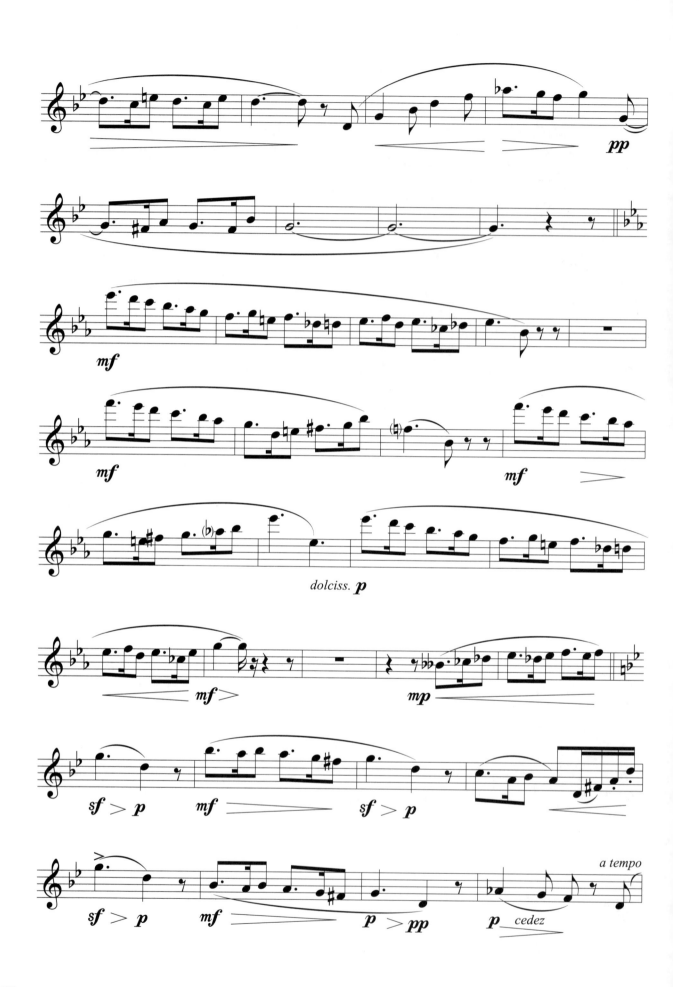

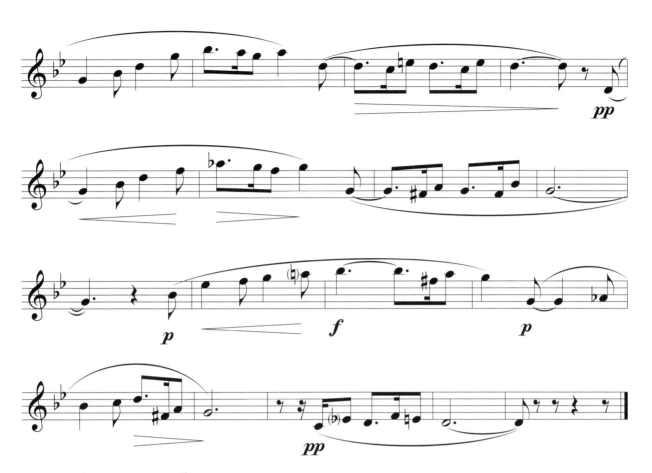

注意：♭C 等于原位 B；♭♭B 等于原位 A。

三个升号的练习曲与临时变音记号

学习要点

一、临时变音记号

临时记在音符前面的变音记号，叫作临时变音记号。它的作用是只限于变音记号后面的、一小节之内的、同音高的音。假如下一个小节的第一个音与前一小节最后一个音是同音并带有延音线的话，那么该小节的第一个音与前一小节最后一个音保持相同升降。变音记号包括升记号、降记号、还原记号、重升记号和重降记号。

临时变音记号的大量出现，加大了练习曲的难度。这需要我们初识谱时有快速的应变能力，也对我们变化音指法的熟练程度有更高要求。建议大家在练习时放慢速度并分段练习。难点段落和小节单独练习。

二、新指法：超高 C

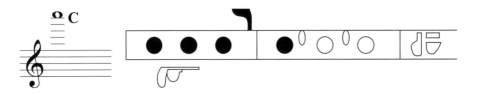

这里还要特别注意几个指法：吹奏中音 D 和中音 ♯D 时，一定要把左手食指打开。吹奏高音 ♯F 时，不要按住 ♭B 键（就是左手大拇指对应的高键子）。正确利用 ♭B 键和 ♯A 键。♯E 指法就是原位 F 指法。

练一练

一、音阶练习

A 大调

1.

#f 小调

二、练习曲

戈尔鲍迪　曲

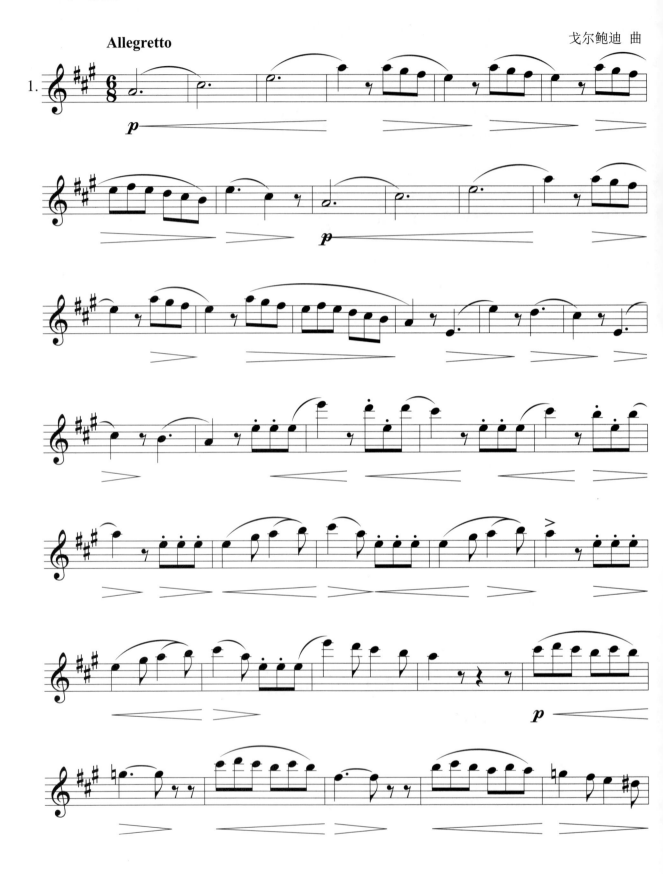

Moderato

2.

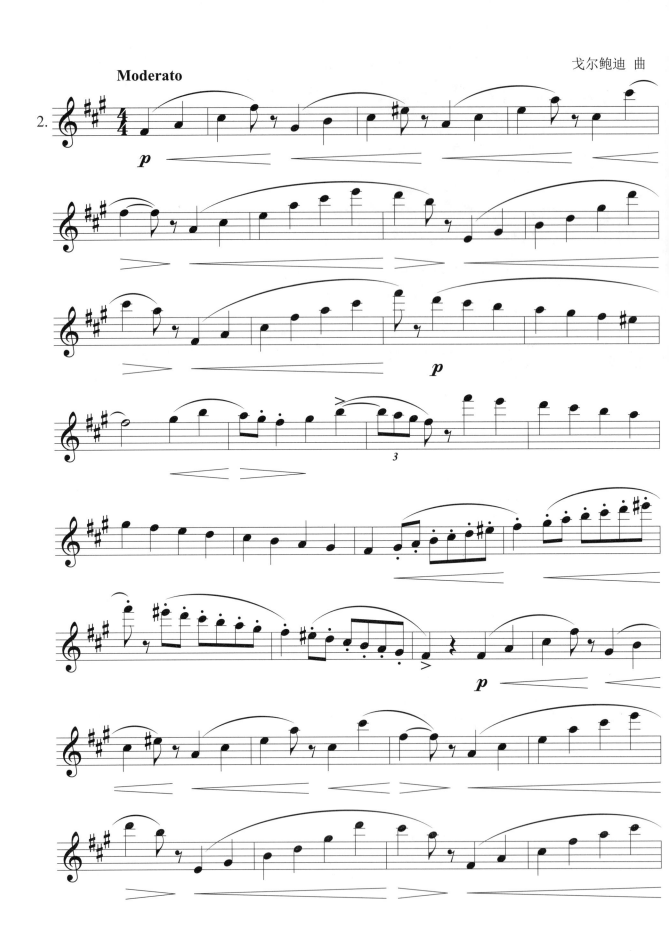

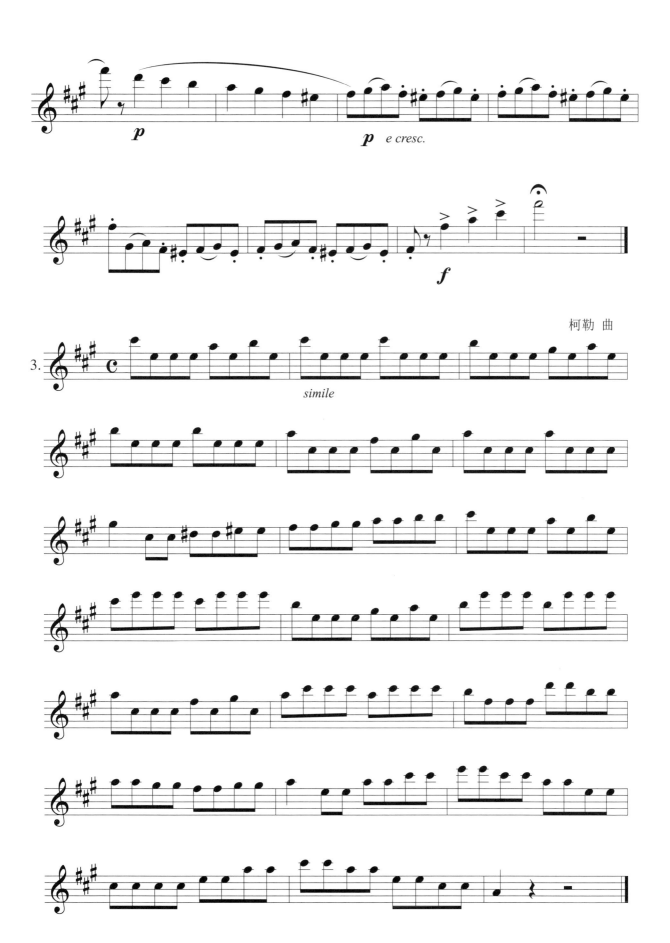

柯勒 曲

3.

simile

戈尔鲍迪 曲

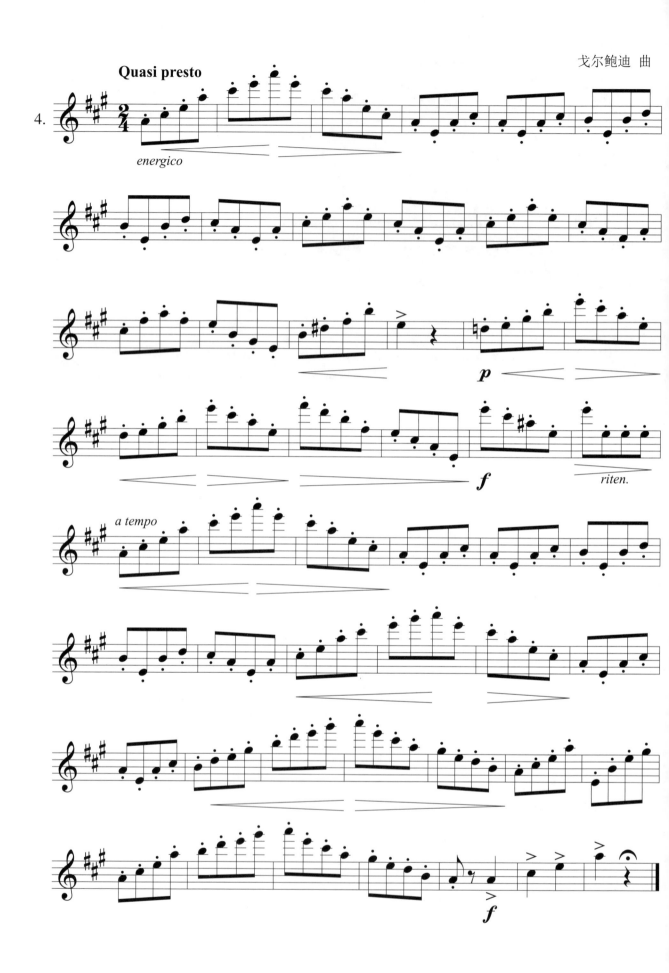

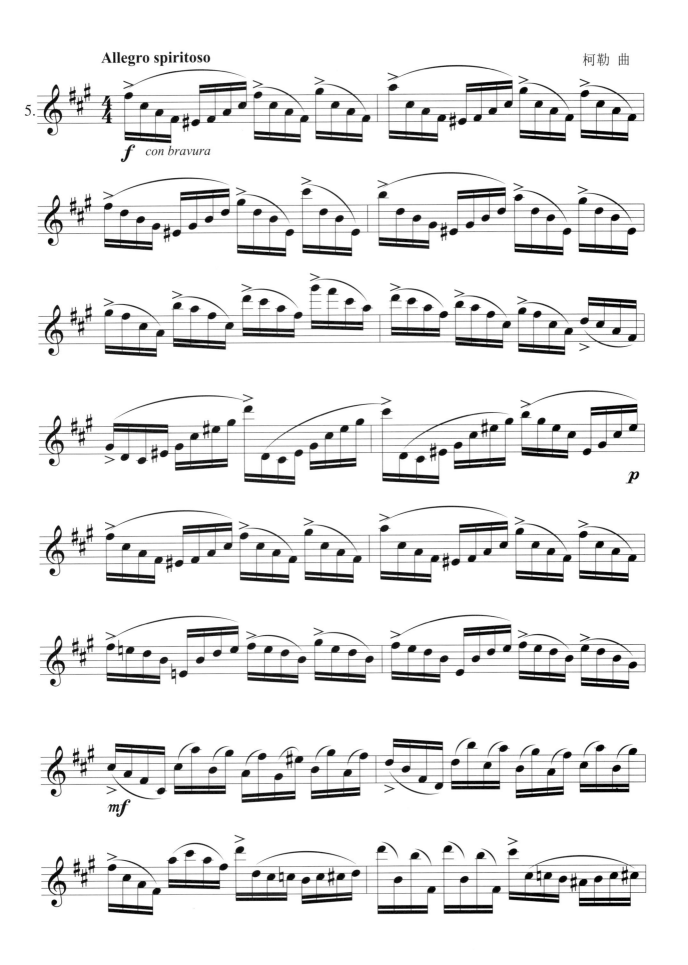

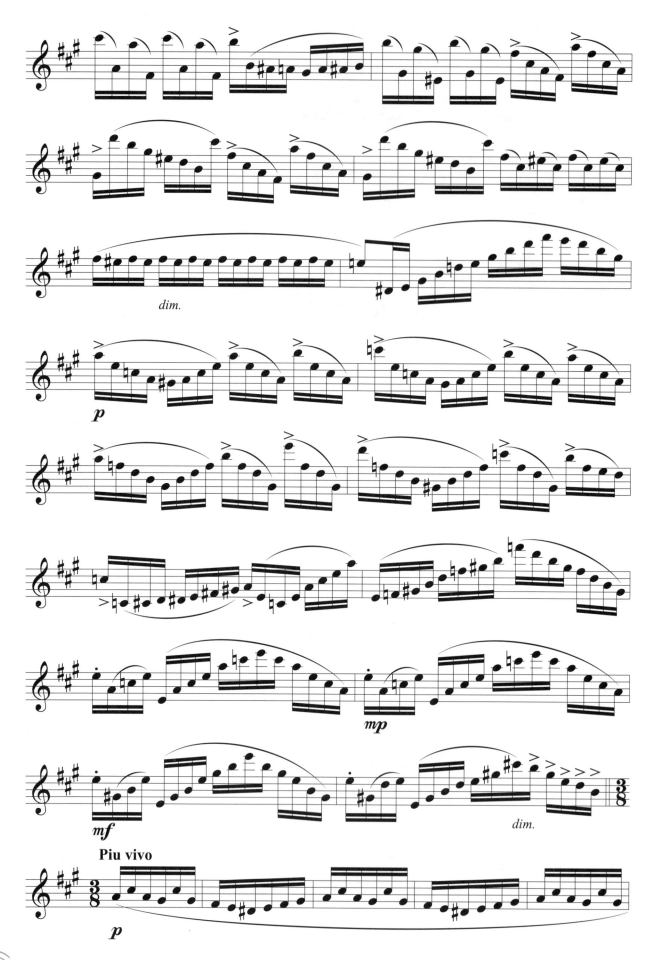

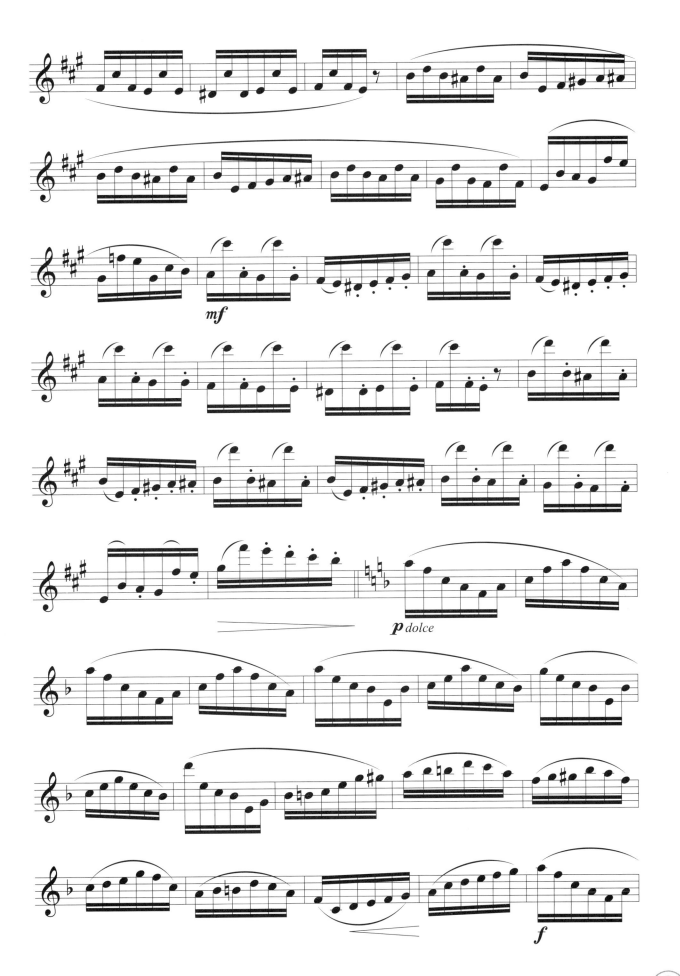

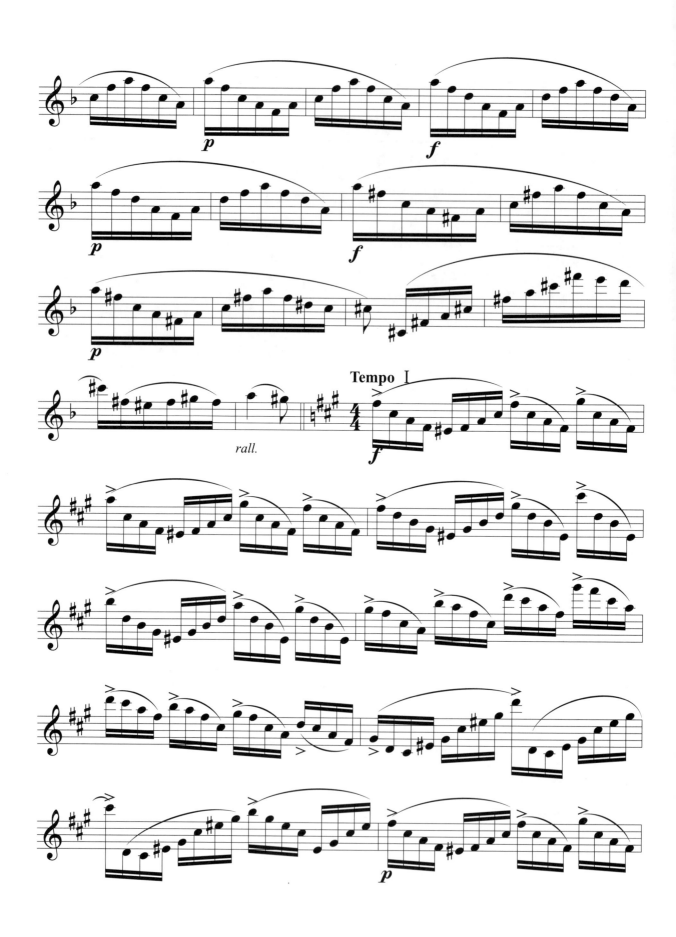

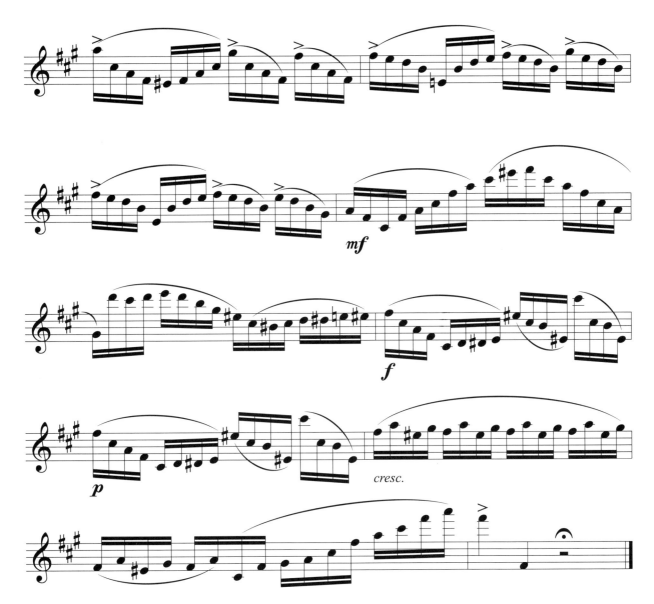

　　大量的临时变化音需要我们在演奏前先来识谱，并慢速视奏，待指法熟练后再加速。注意带升降号或还原记号的音符已经是另外的新音符，不要先去想本来的音符再想变化音，这样会使识谱变慢。

三个升号的乐曲与三十二分音符的节奏练习

学习要点

三十二分音符的节奏练习

三十二分音符组成的节奏型更像是前面各种节奏型的缩小版、快速版。所以，我们练习时只需把它们放大时值，放慢速度，拆分开来，使其变回前面练习过的节奏，待熟练后再逐渐缩小，加速，连接。

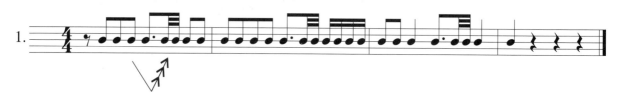

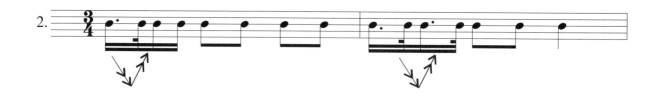

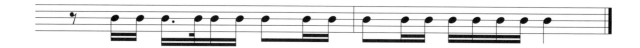

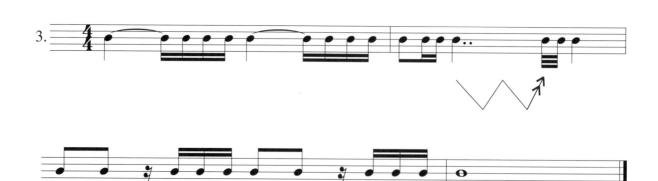

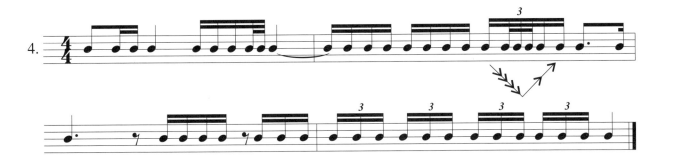

练一练

二、乐曲

海滨之歌

成田为三　曲

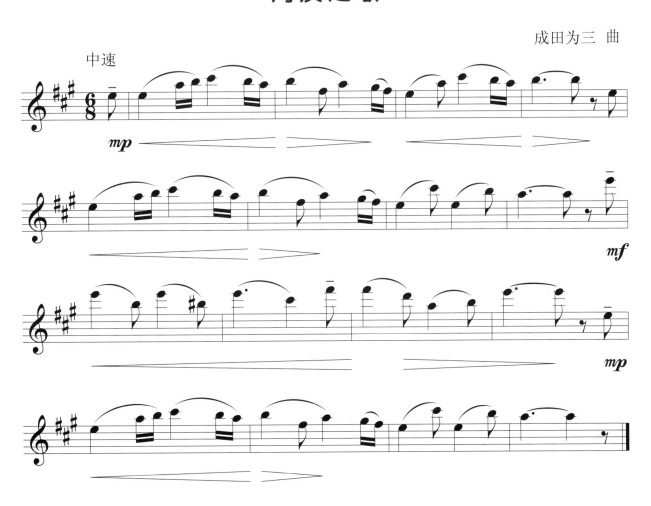

华尔兹

勃拉姆斯 曲

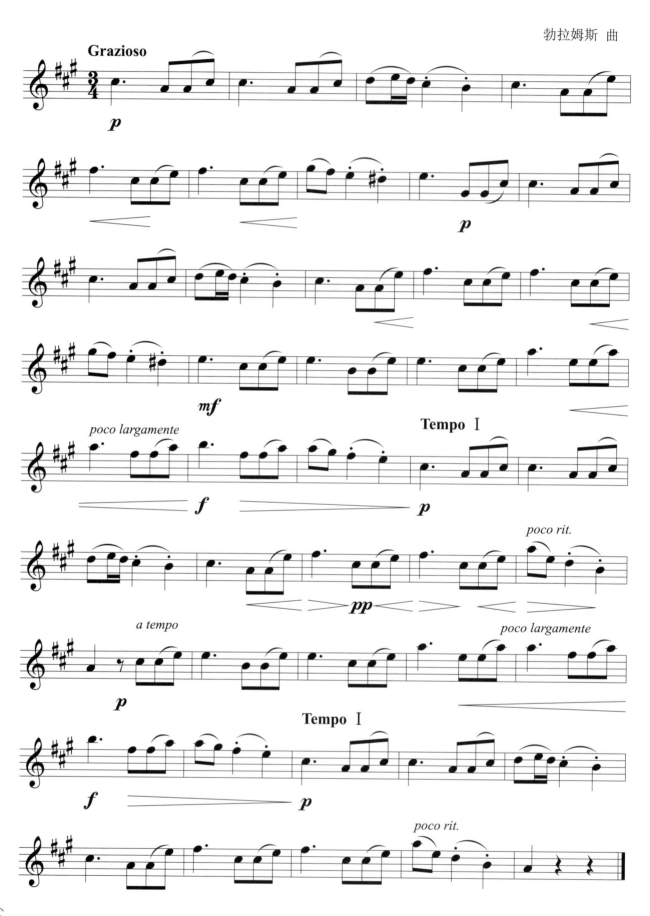

小天鹅舞曲

<div align="right">柴可夫斯基　曲</div>

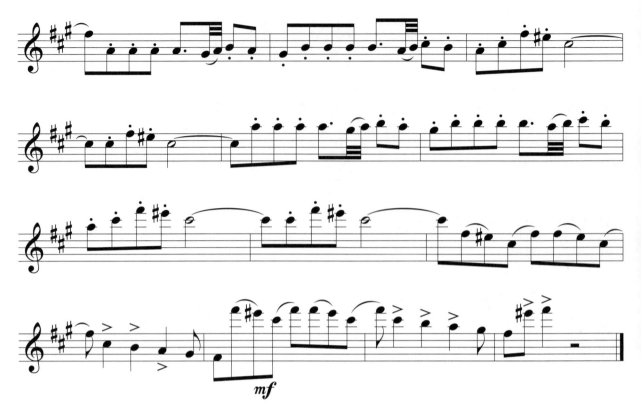

　　这里的三十二分音符的节奏型像是附点八分加十六分音符的变形，把一个十六分音符换成了两个三十二分而已。演奏前可以先打拍子练习。

小步舞曲

中速
Andante grazioso

布切里尼　曲

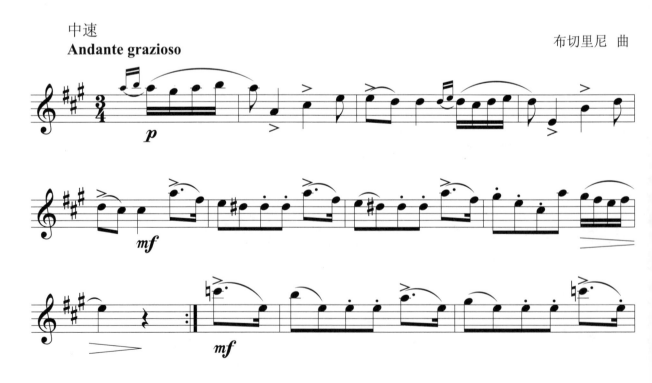

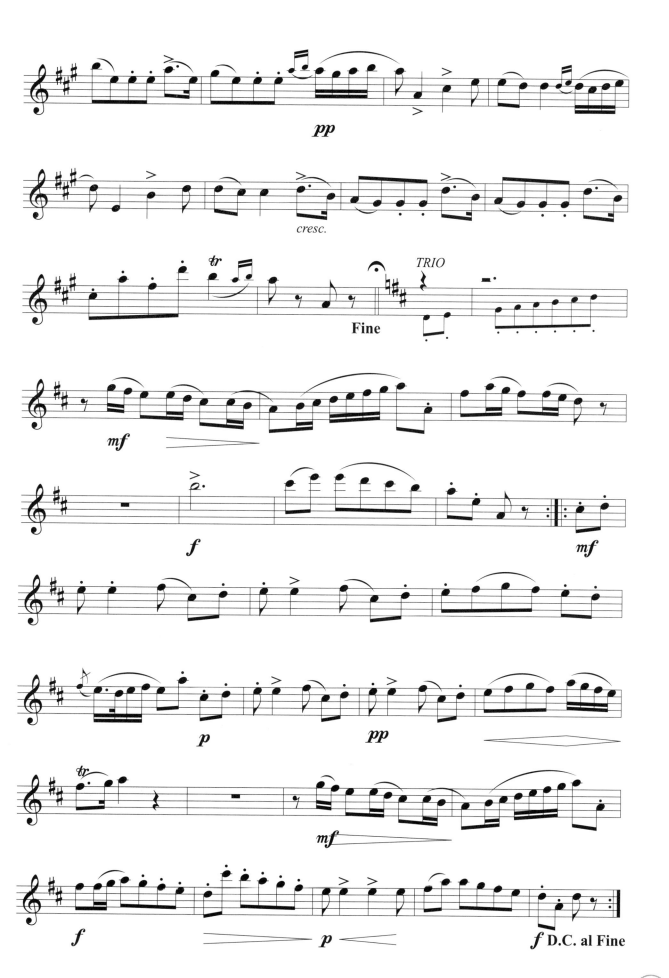

咏叙调

巴赫 曲

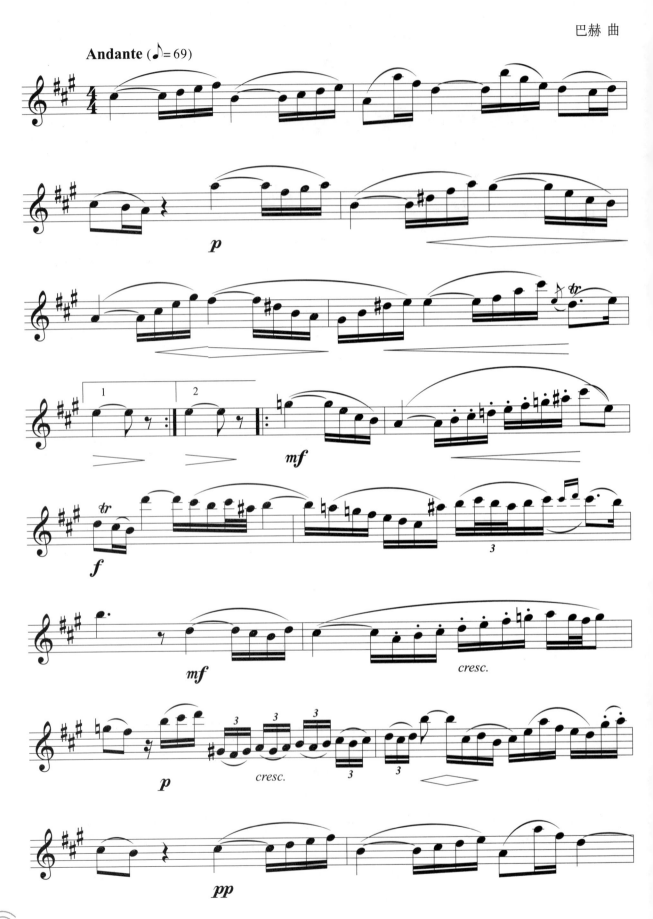

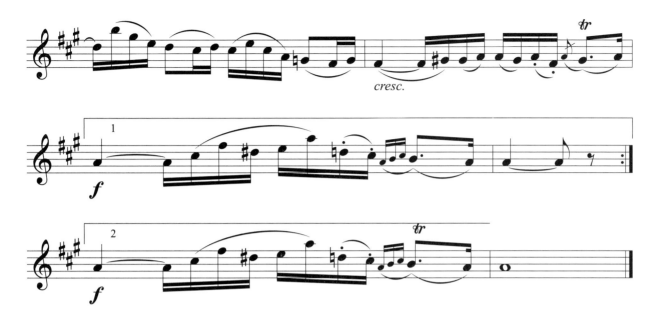

cresc.

189

三个降号的练习曲与双吐、三吐技巧

学习要点

一、双吐

　　双吐是舌尖与舌根交替动作完成的一种吐音方法，它的速度往往比单吐快一倍，很多快速乐句只有依靠双吐才能完成。它的发音可以是 tuku（突库）、teke（特科）、dugu（嘟咕）……这几种方法都可以，因人而异。

　　练习时需要注意的是，舌头的动作幅度要小，做到松弛、灵活。很多人在吹双吐时会发现音的轻重不均匀，总是 t 重 k 轻，这时就需要把 k 拿出来单独练习，把所有的吐音都用 k 来演奏，使其发音逐渐和 t 同样结实、清楚为止。

二、三吐

　　三吐是双吐的变形，更像是双吐与单吐的结合。它也有很多种吐音方法，可以是tukututukutu……也可以是tutuku tutuku……或tukutu kutuku tukutu……一般会在快速的三连音、前十六和后十六的节奏中用到。

练习三吐最好是在单吐和双吐都掌握扎实以后进行，练习时一定要由慢到快，切不可急于求成，造成含混不清的后果。

　　我经常告诉学生，其实练习吐音就算身边没有长笛时也一样可以练，只要你的嘴巴反复边念tukutuku边轻轻吹气，在不知不觉中就会对你的舌尖与舌根起到锻炼，再在长笛演奏时定会有效果。

练一练

一、音阶练习

♭E 大调

c 小调

二、练习曲

<div align="right">戈尔鲍迪 曲</div>

Andante mosso

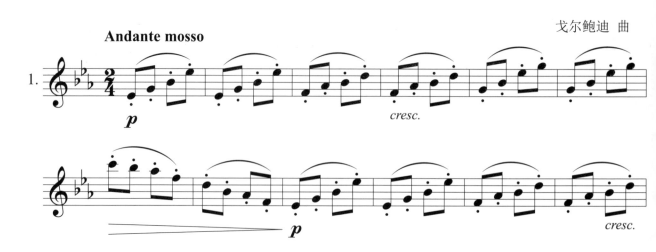

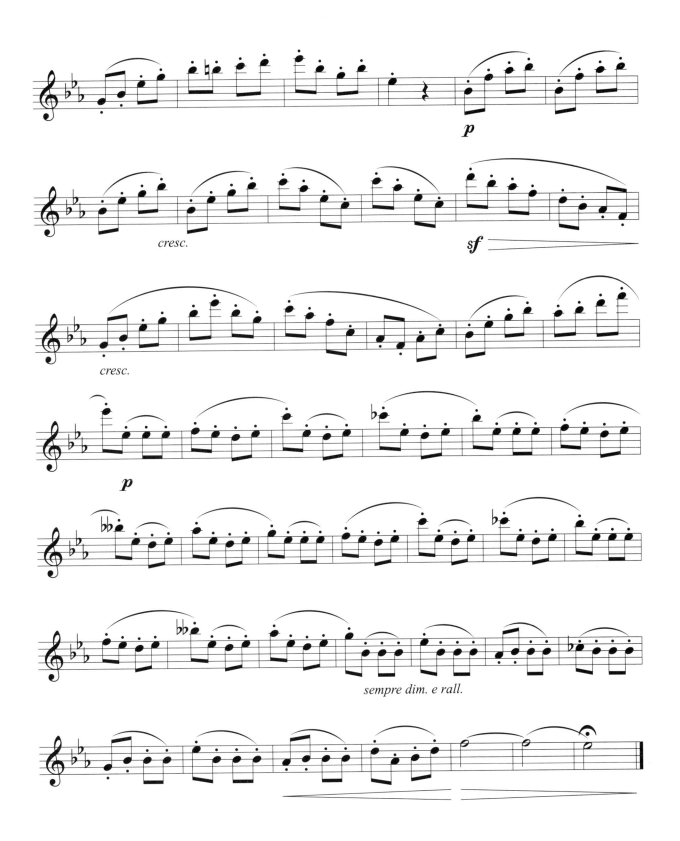

2.

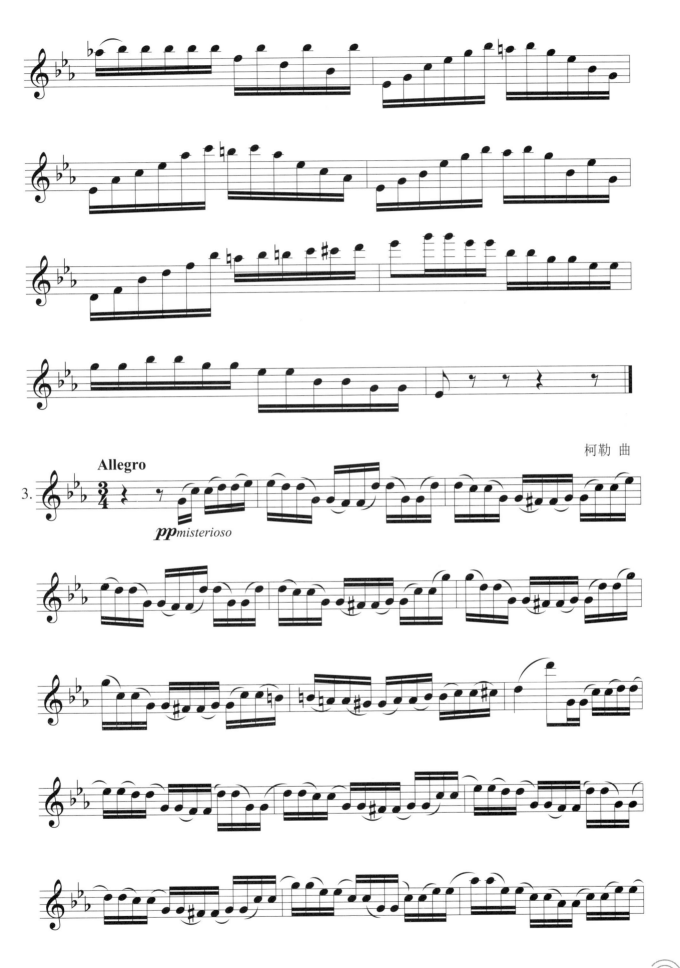

柯勒 曲

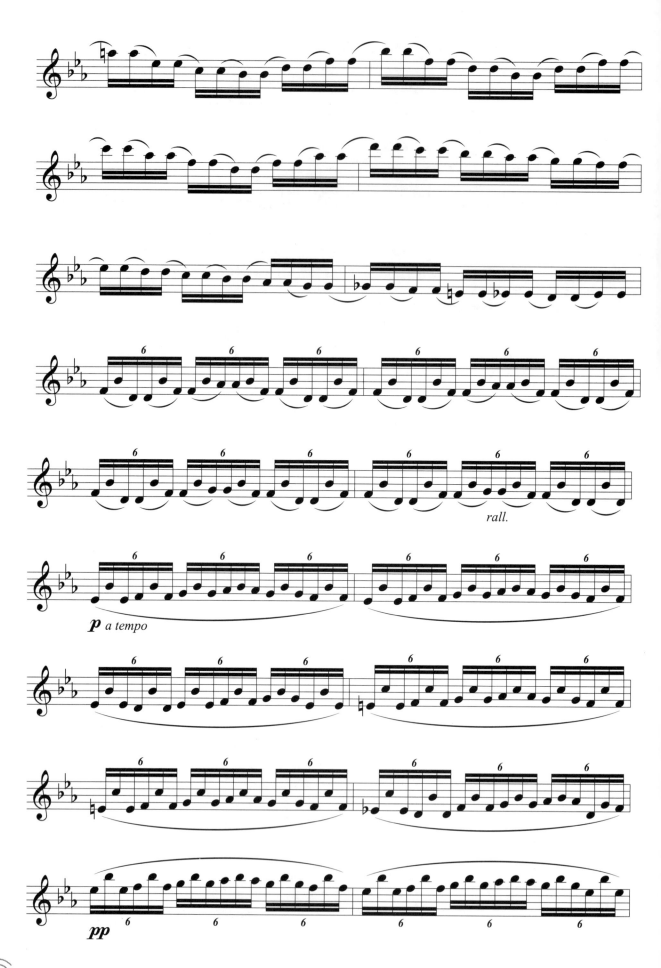

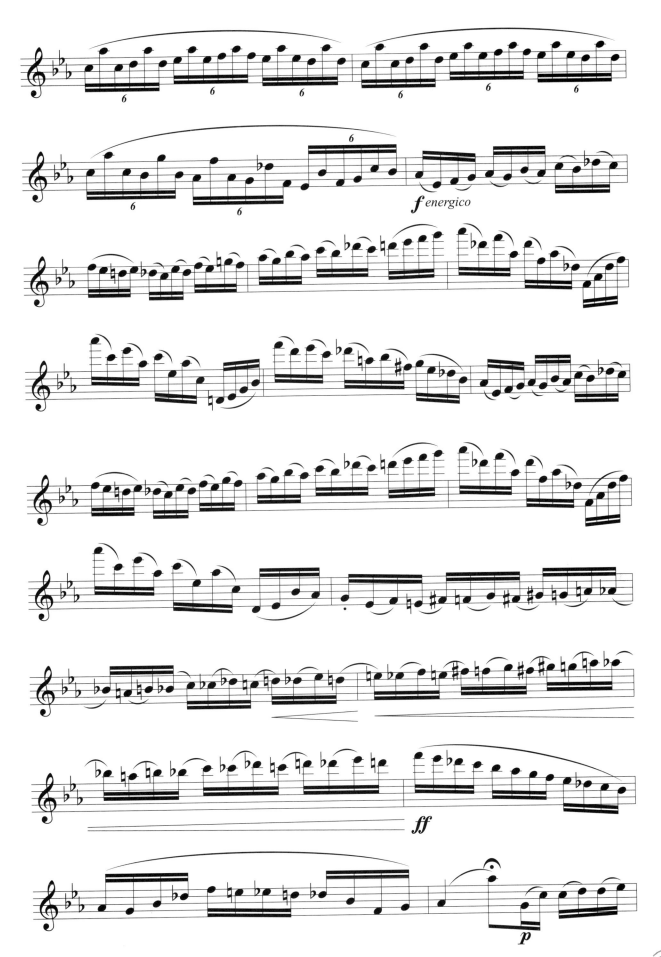

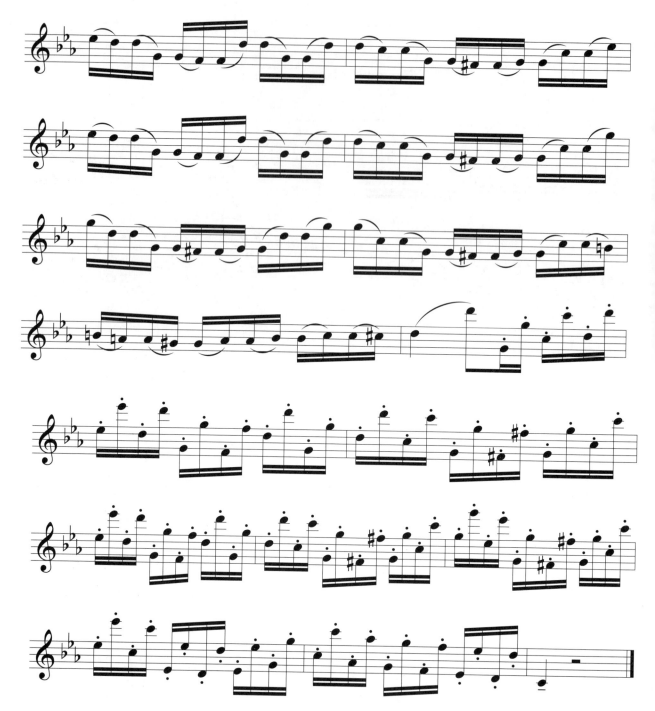

　　把音值分成六部分来代替四部分，便形成了六连音，用数字6来表示。这里需要提醒的是，一个六连音和两个三连音是不可混同的。一个六连音的重音在第一个音，第三个音和第五个音，而两个三连音的重音在第一个音和第四个音上。

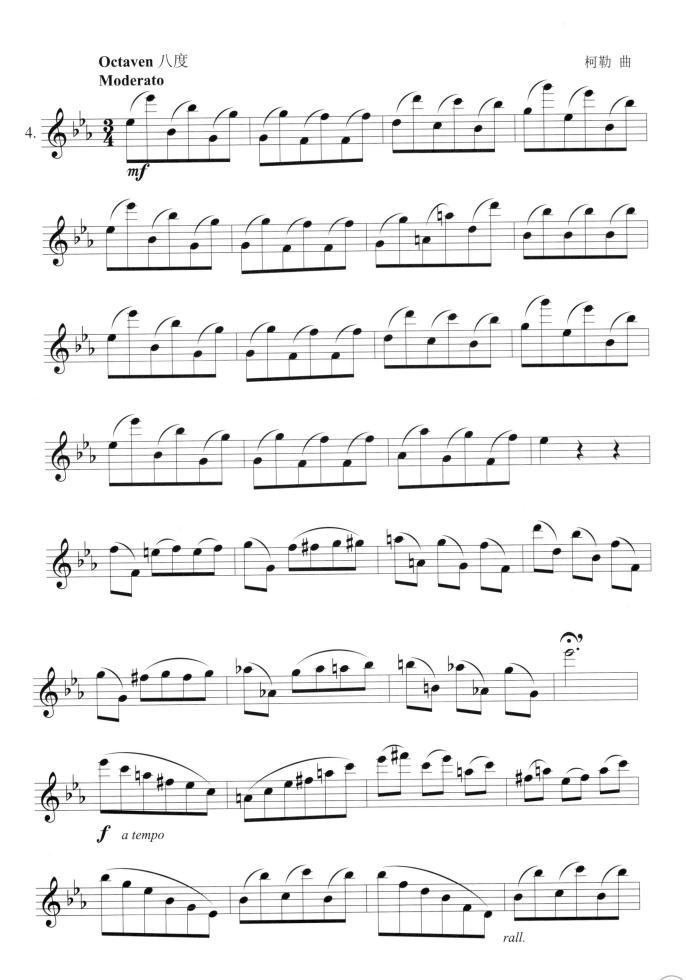

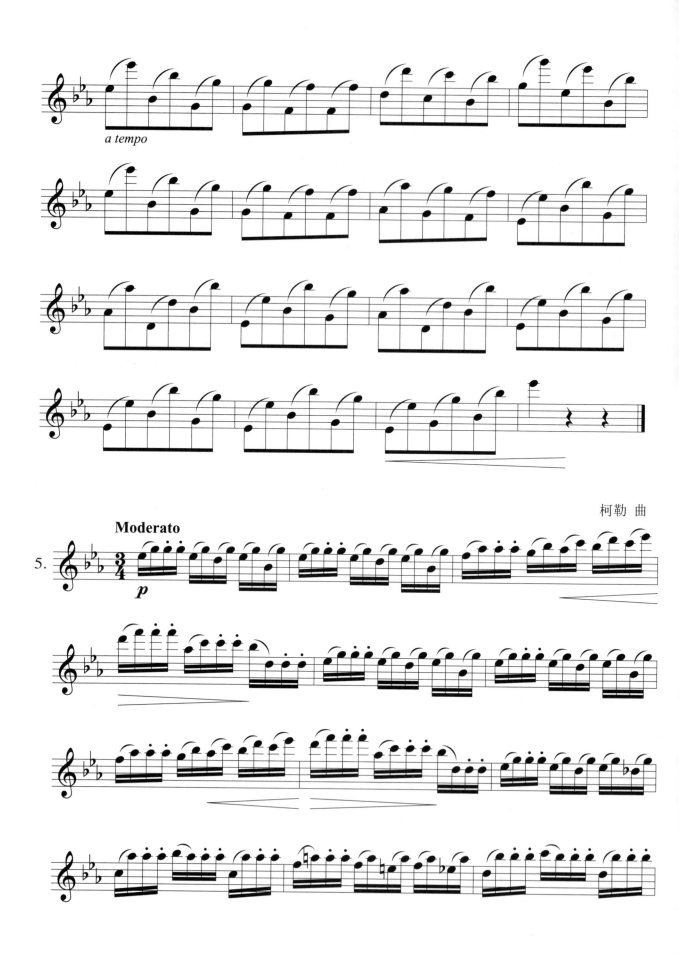

柯勒 曲

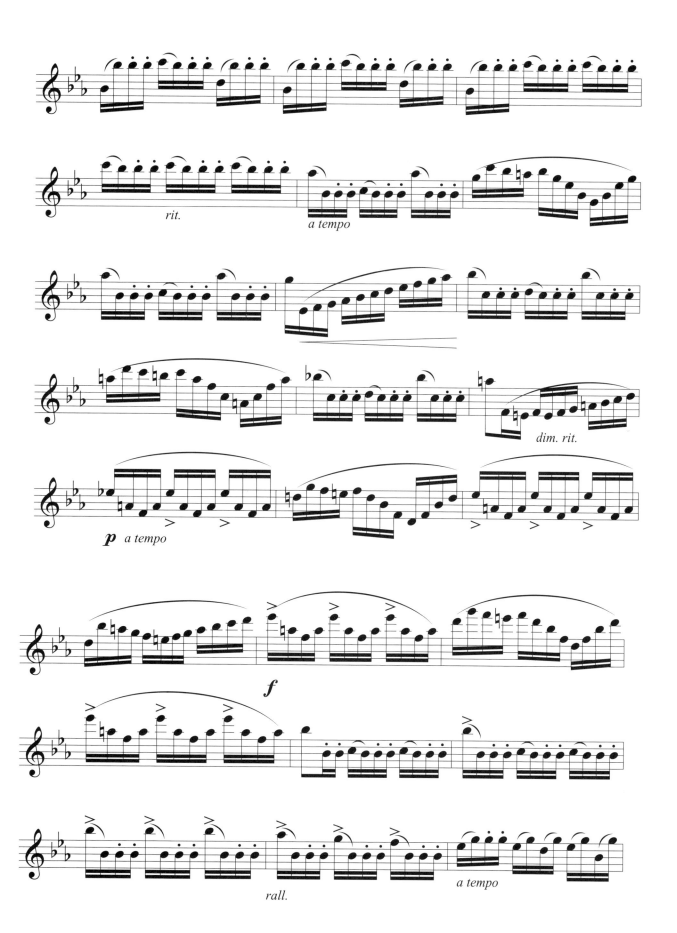

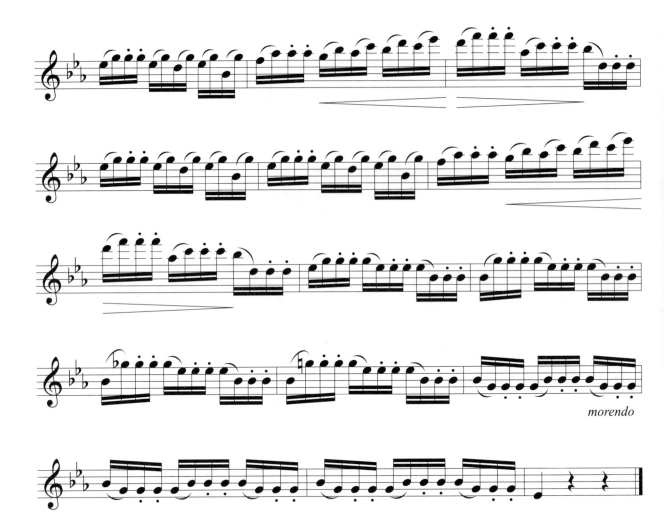

morendo

三个降号的乐曲与气颤音

学习要点

一、气颤音

气颤音又称腹震音，它类似于弦乐器的揉弦，旋律波浪般地流动，演奏中会使乐曲具有更加丰富的感染力。当我们有了一定的技术基础，可以平稳流畅地演奏乐曲时，气颤音的运用是非常有必要的。

首先，我们可以打开节拍器，一拍一个短音符，不加吐音地哈气。要注意一定是气息下沉用腹部哈气。然后，变成一拍两个相同的短音符，不加吐音地哈气。接着一拍三个、四个……哈音的同时，气息不要断开，不管吹奏多少音你的口风是一直给气的。这样由慢到快地练习，便可以让我们逐渐找到吹奏颤音的用气方法，最后我们需要在一边练习时一边调整，使其听起来波动均匀、幅度适中。

二、练习贴士

练习到后阶段，很多人觉得不必那么勤劳地练习基本功了。其实恰恰相反，随着一些长、难乐句的出现，更是需要扎实的基本功。像长音练习、吐音练习、音阶练习、八度练习等这些不但不能间断，还应该在长度、速度等方面有更高的要求。除此之外，我们看到乐谱上越来越多的表情符号，对我们速度、力度的变换也提出了很多要求，这些都需要我们在有一定能力的基础上再多运用一些技巧，才能使乐曲得到更好地表达。例如，我们在吹高音时往往很用力，声音也相对响亮。但要知道，高音也是有强有弱的。要想把高音弱吹，并非是把气息弱下来，我们可以试着把风口缩小，气息保持，这样才可以保证音色和音准。例如比才的《小步舞曲》的第一句就需要这样吹奏，不妨试试吧。

练一练

春之歌

门德尔松 曲

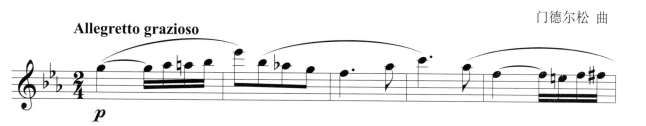

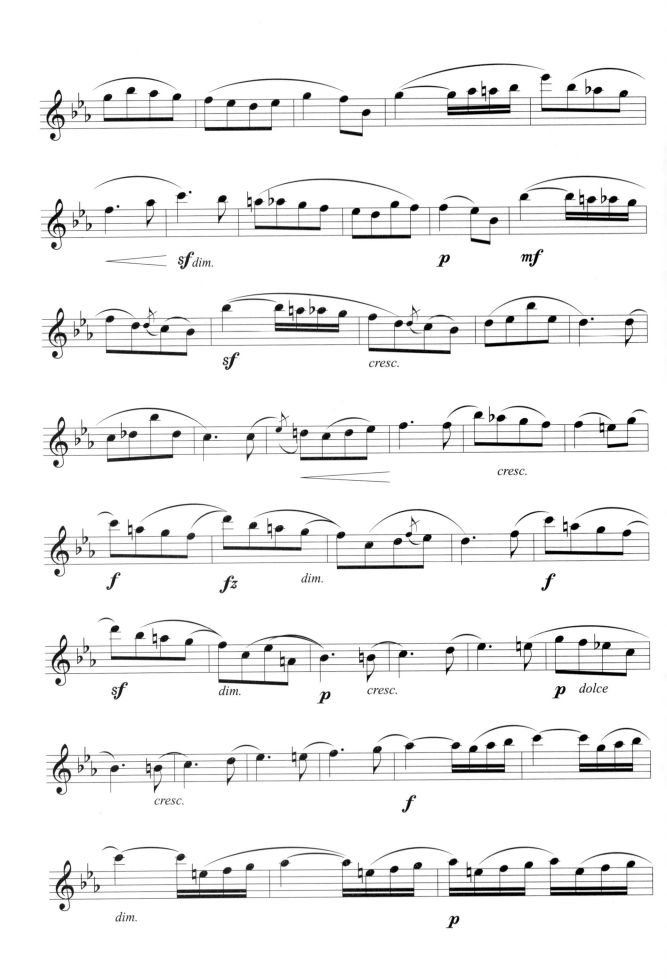

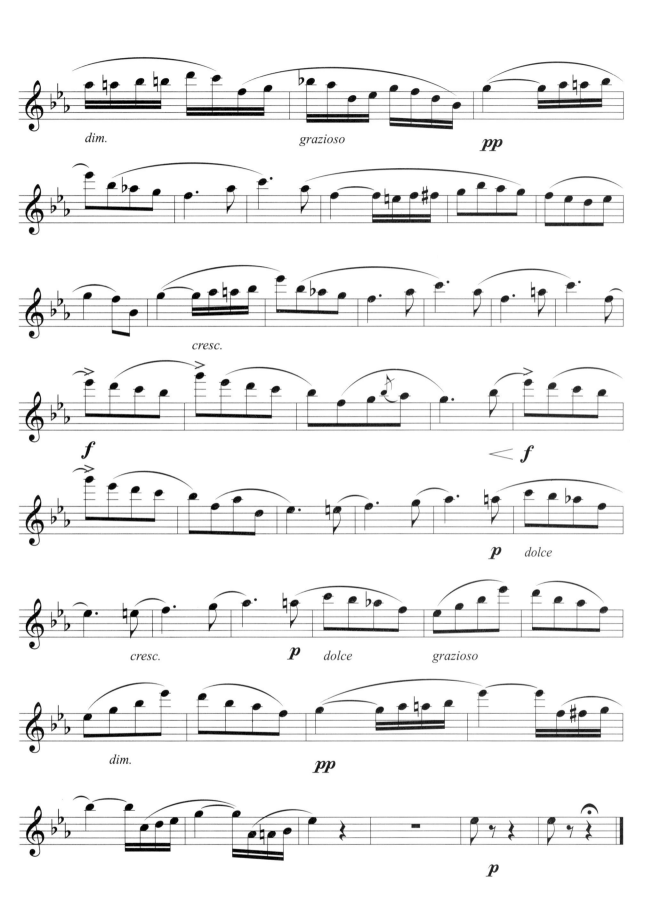

茉莉花

江苏民歌

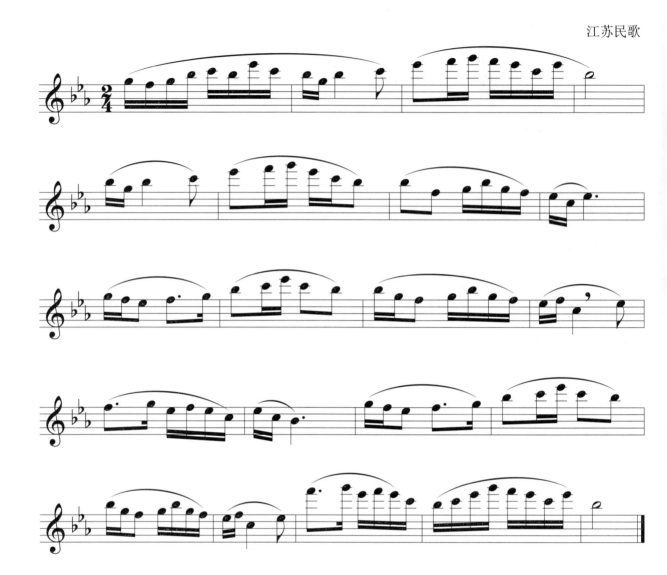

小步舞曲

莫扎特 曲

中速

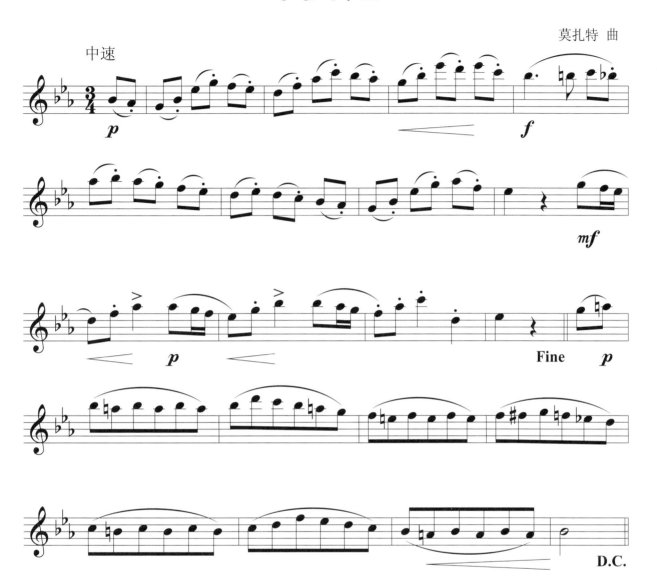

小步舞曲

<div align="right">比才 曲</div>

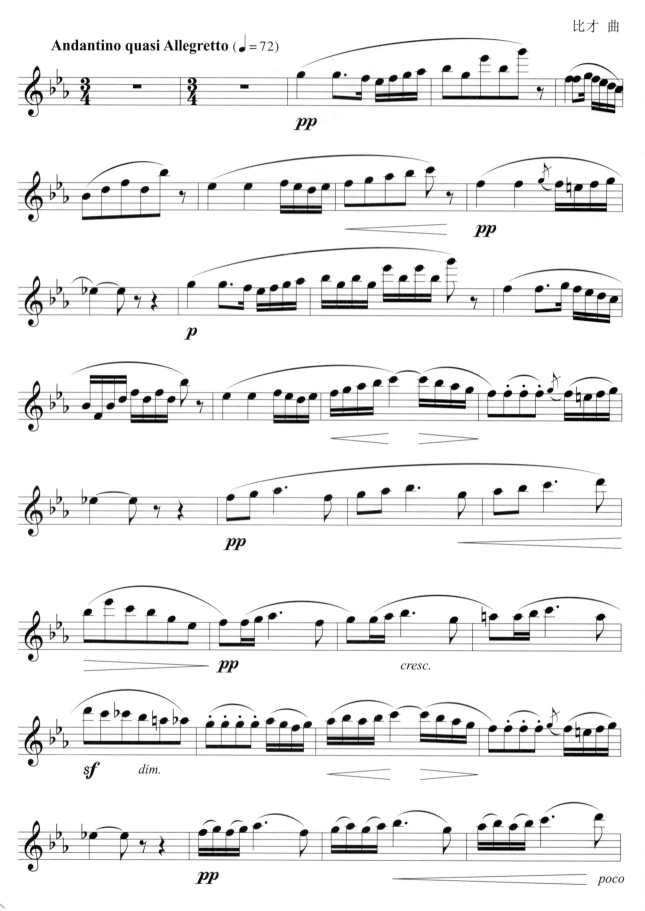

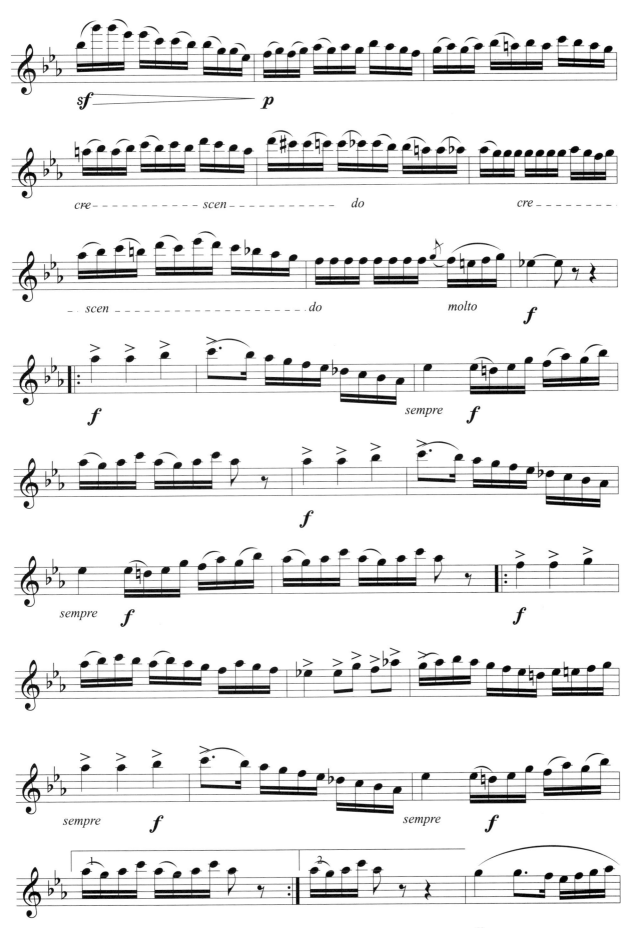

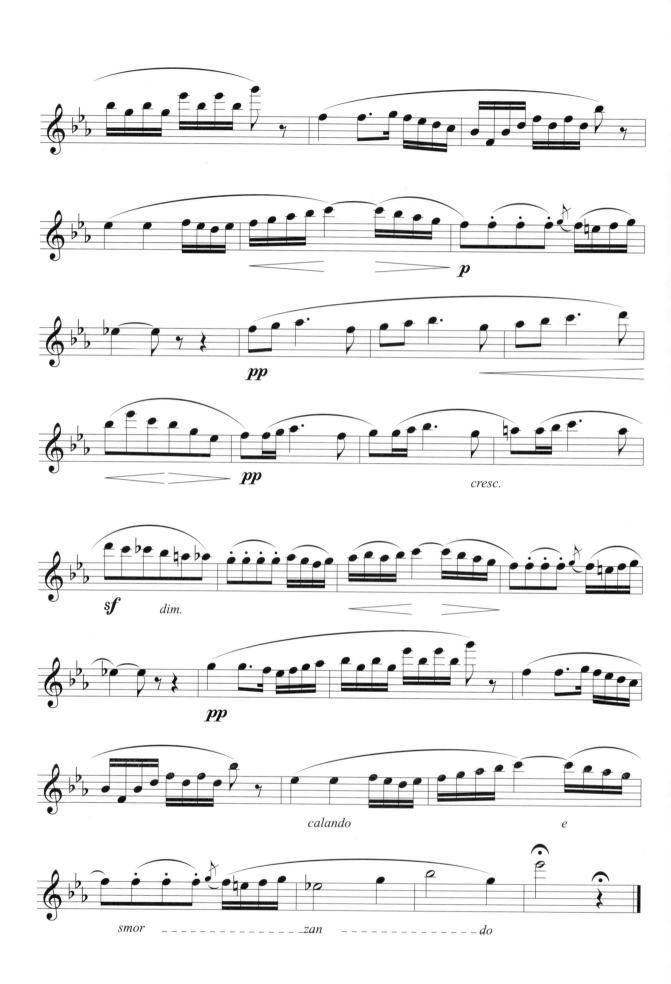

smor _ _ _ _ _ _ _ _ _ _ _ _ _ _ zan _ _ _ _ _ _ _ _ _ _ _ _ _ do

幕间曲

比才 曲

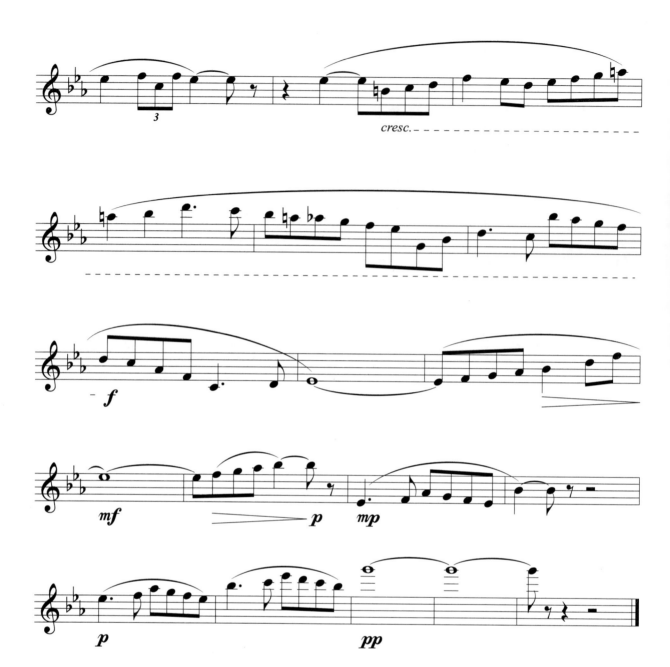

四个升号的练习曲、乐曲与回音

学习要点

回音

回音是本音与上下相邻的二度音依次交替出现，形成四个或五个音组成的旋律性装饰音。

回音记号写在音符上面或两个音符之间。其上下方可以加变音记号，用来表示上下辅助音的升高或降低。演奏时重音一般在本音上，也有的在辅助音的第一个音上。需根据乐曲速度和本音时值来决定。

回音可分为顺回音和逆回音。

顺回音是由本音与环绕本音的上方音构成。当回音记号写在两个音符之间时，要先演奏第一个音符，再进行回绕。

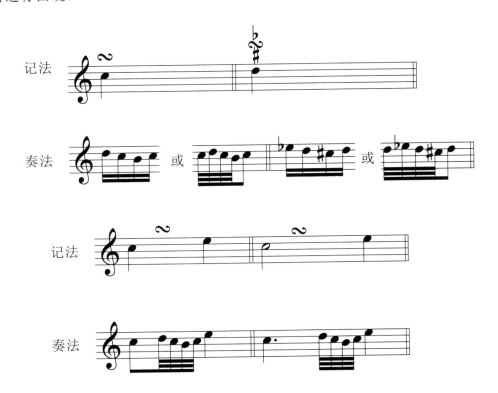

逆回音是由本音与环绕本音的下方音构成。

记法

奏法 或

练一练

一、音阶练习

E 大调

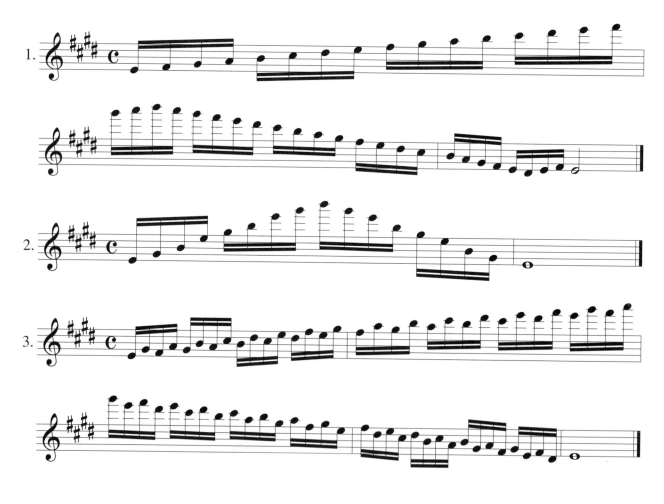

[#]C 小调

1.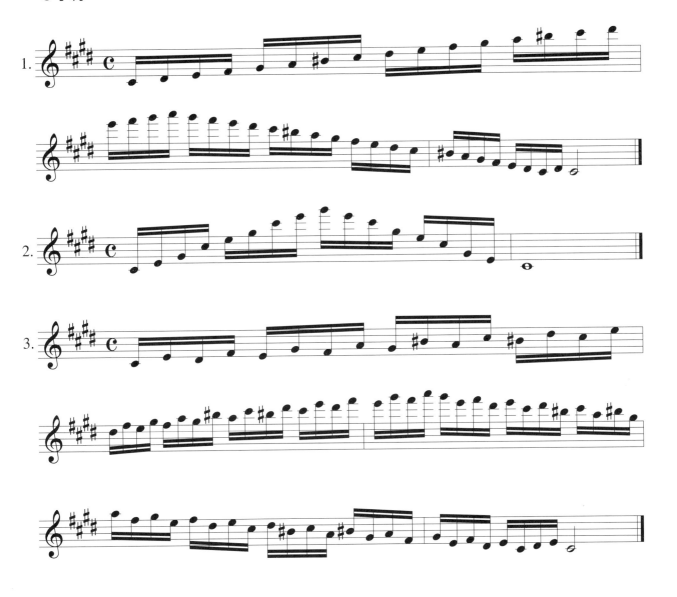

二、练习曲

戈尔鲍迪 曲

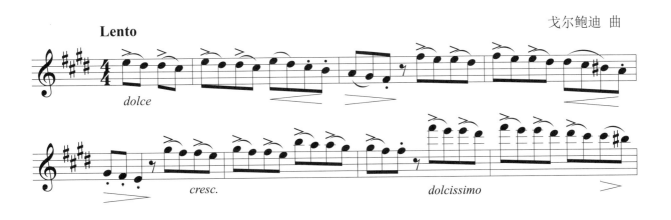

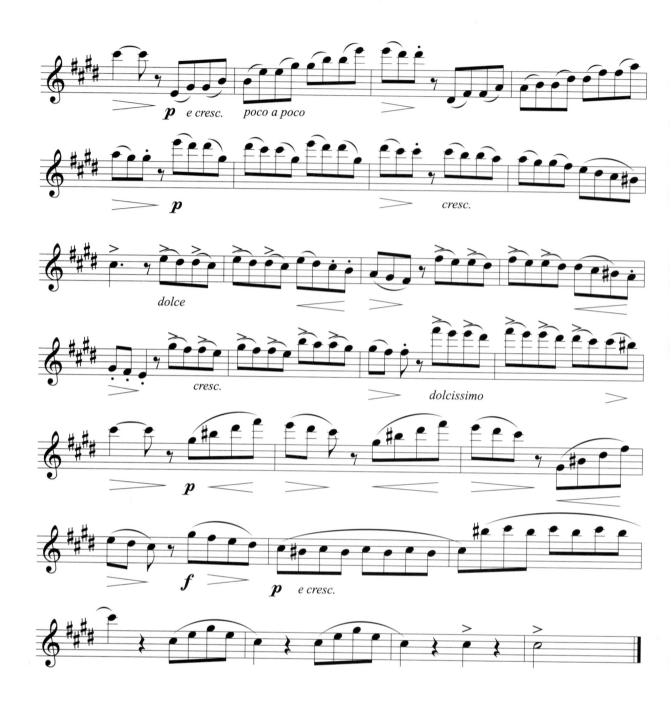

三、乐曲

罗西尼主题变奏曲

Thema Andantino

<div style="text-align: right">肖邦 曲</div>

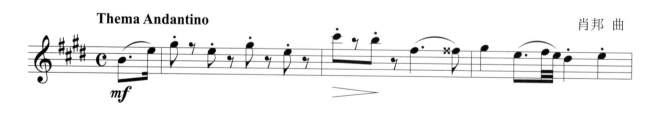

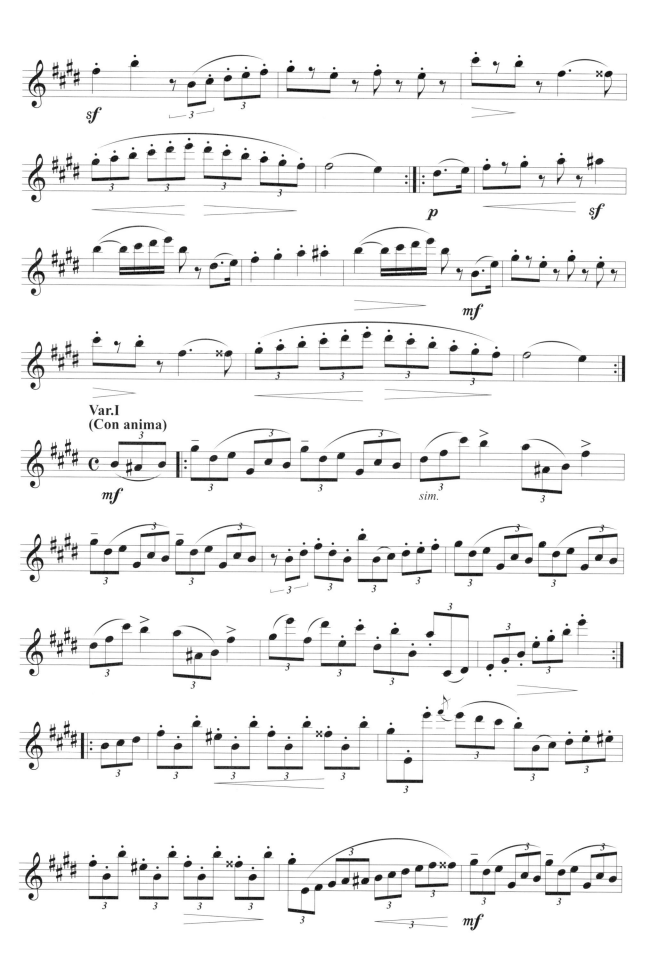

Var.I
(Con anima)

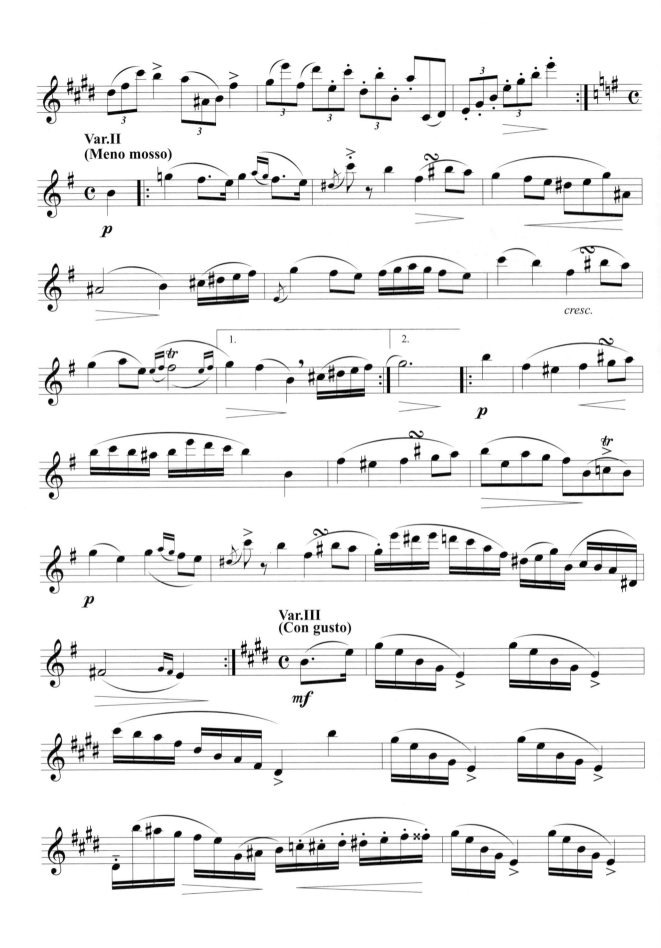

Var.II
(Meno mosso)

Var.III
(Con gusto)

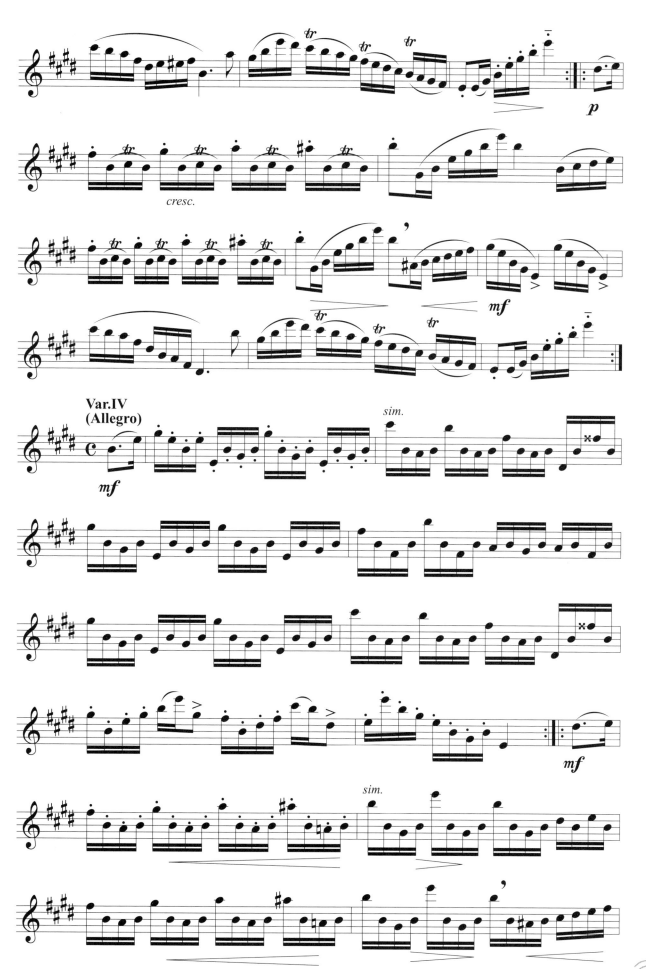

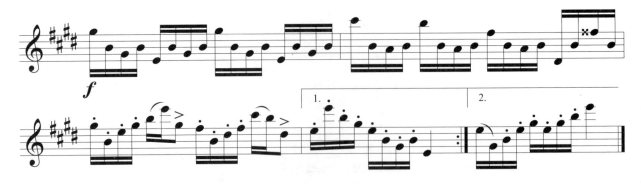

这首乐曲当中运用的回音为顺回音，注意回音记号上下方标记的升降号，要按照标记演奏。

摇篮曲

福雷 曲

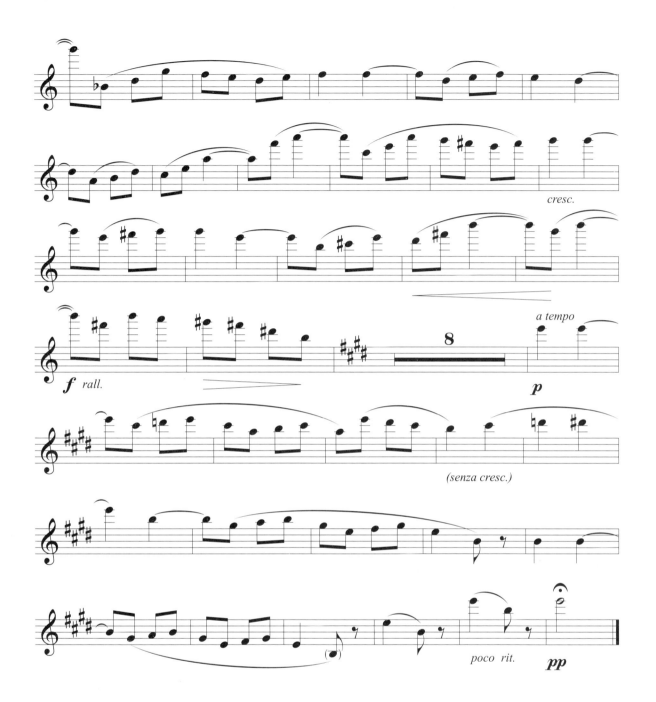

四个降号的练习曲、乐曲与半音阶

练一练

一、音阶练习

♭A 大调

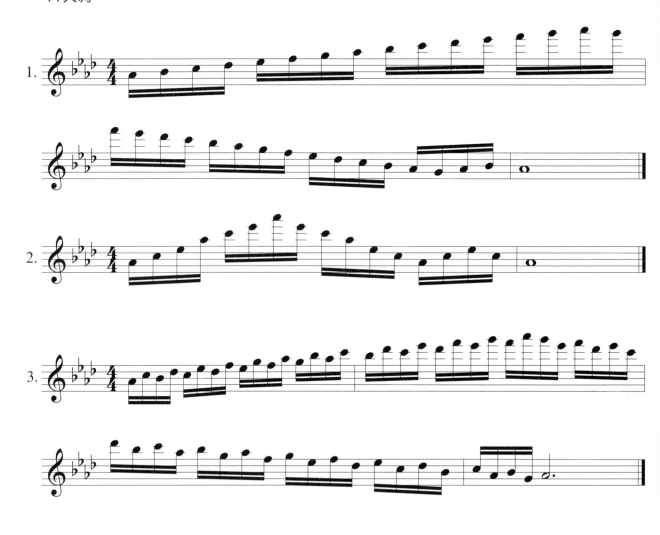

f 小调

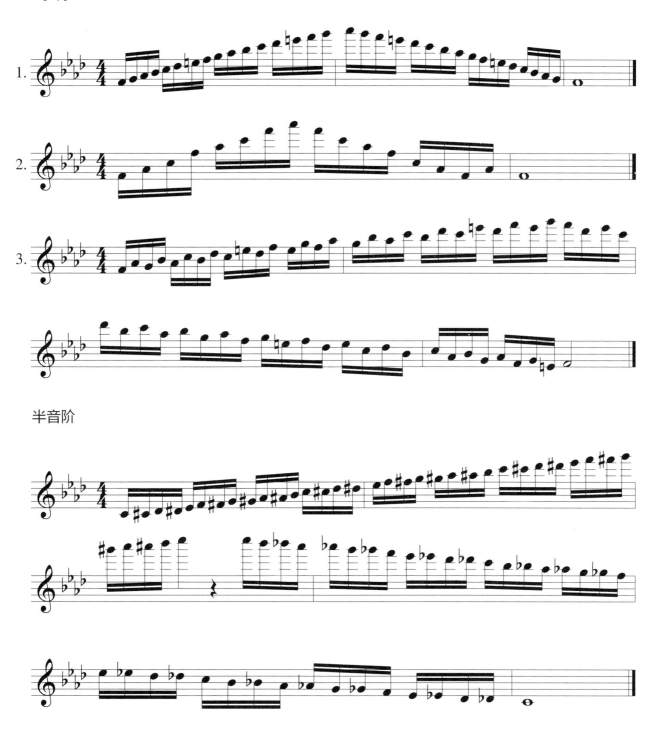

半音阶

二、练习曲

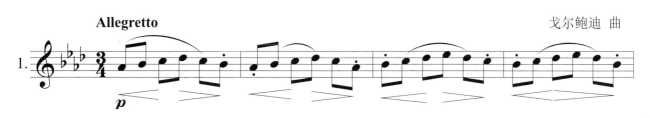

Allegretto

戈尔鲍迪 曲

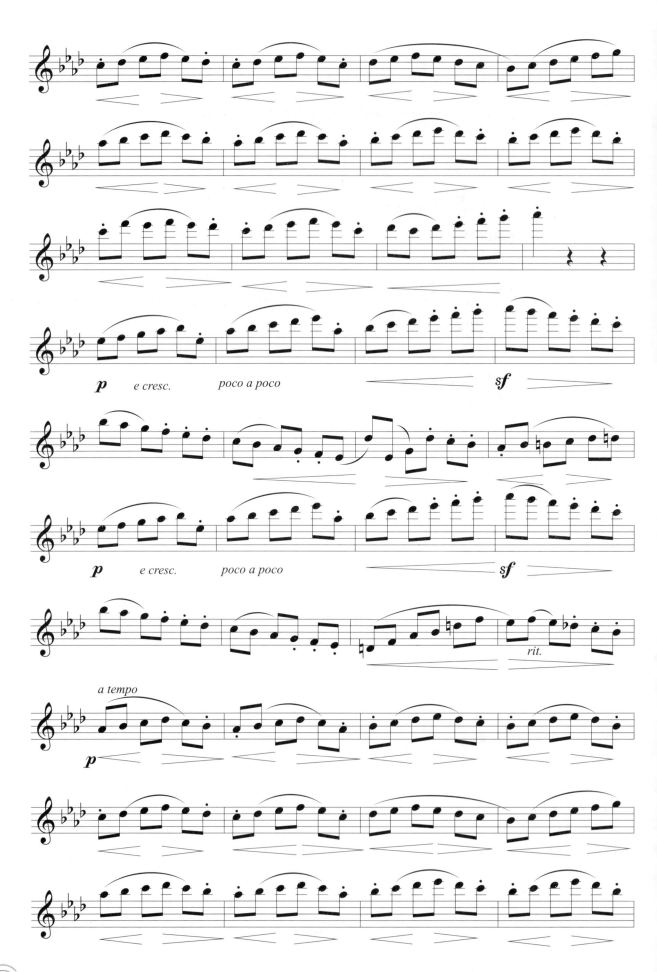

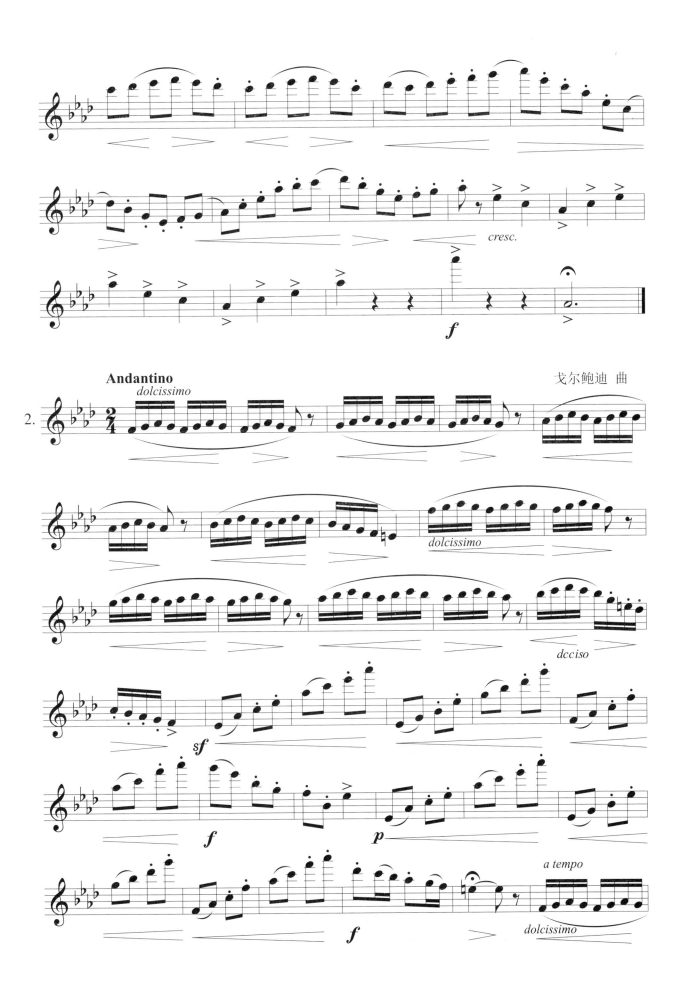

戈尔鲍迪 曲

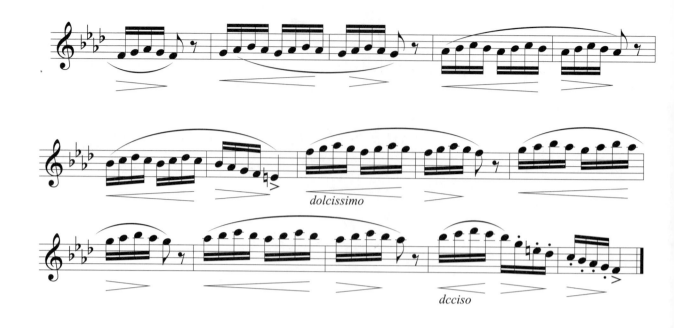

三、乐曲

女人善变

威尔第 曲

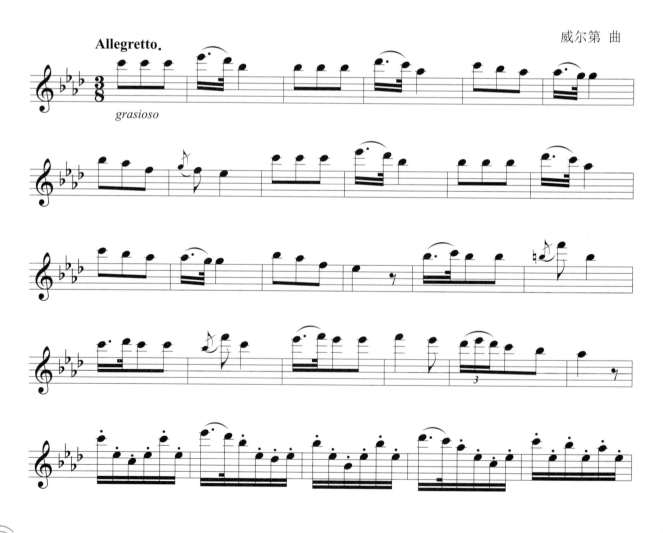

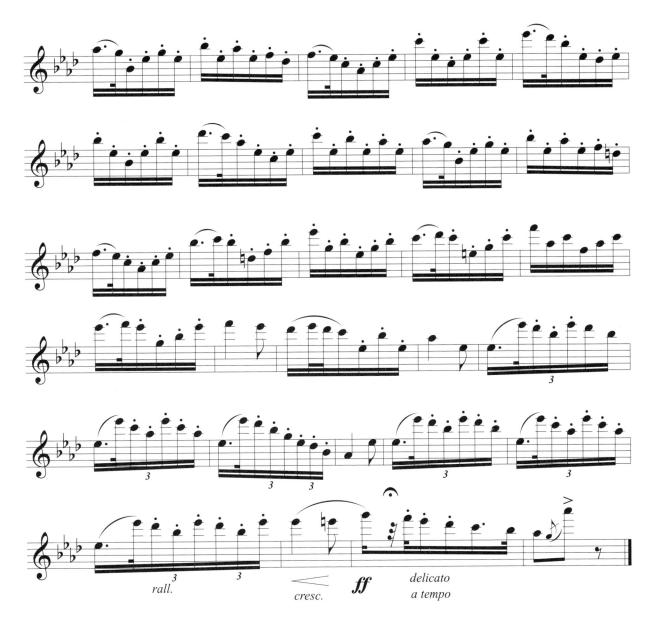

亚麻色头发的少女

德彪西 曲

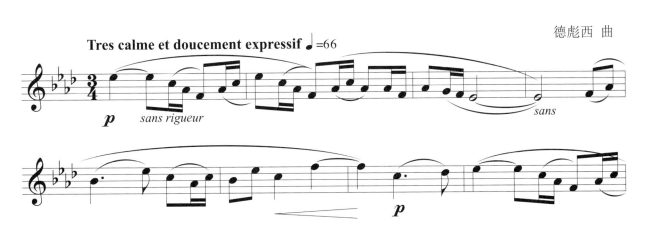

摇 篮 曲

德尔布鲁克 曲

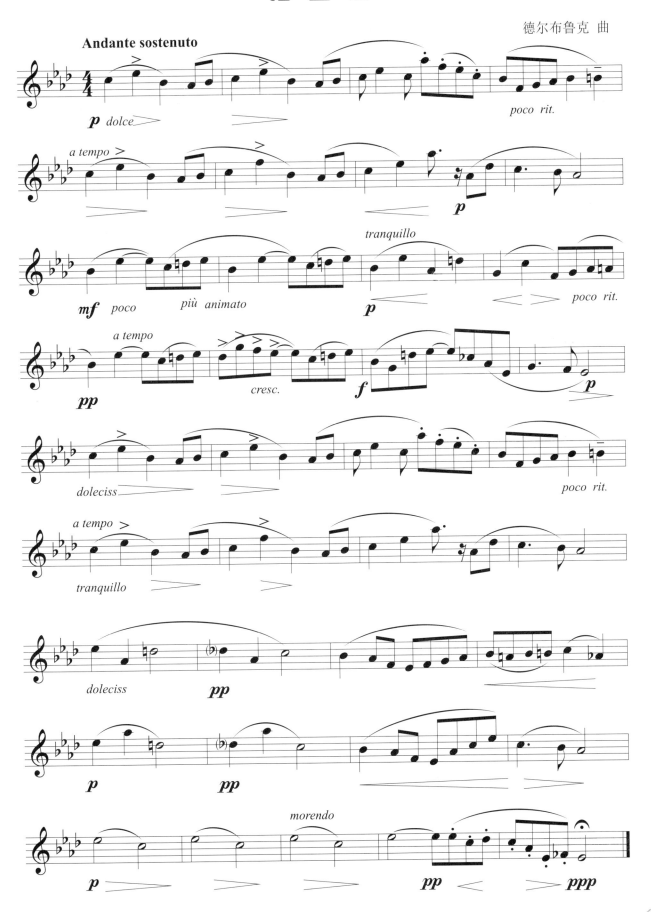

野蜂飞舞

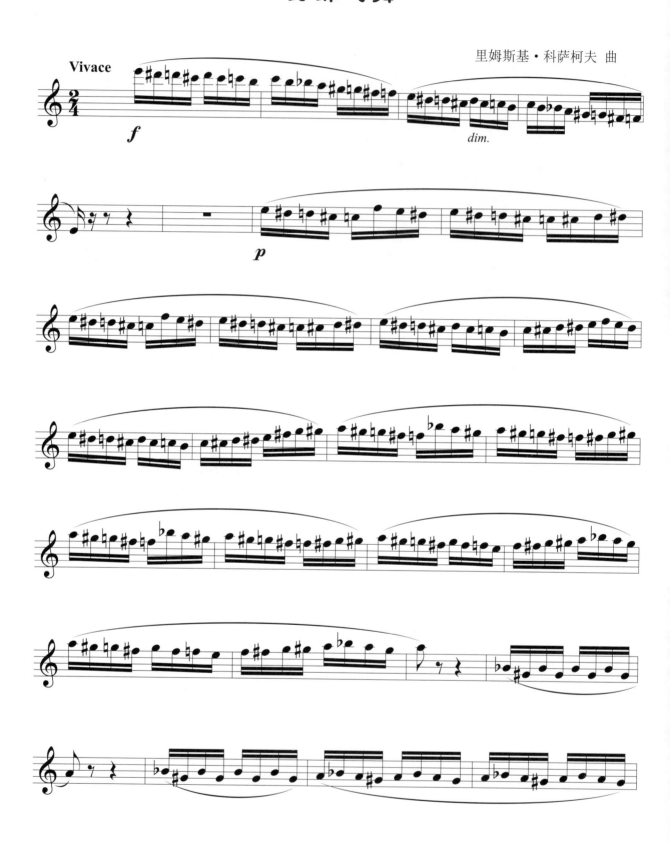

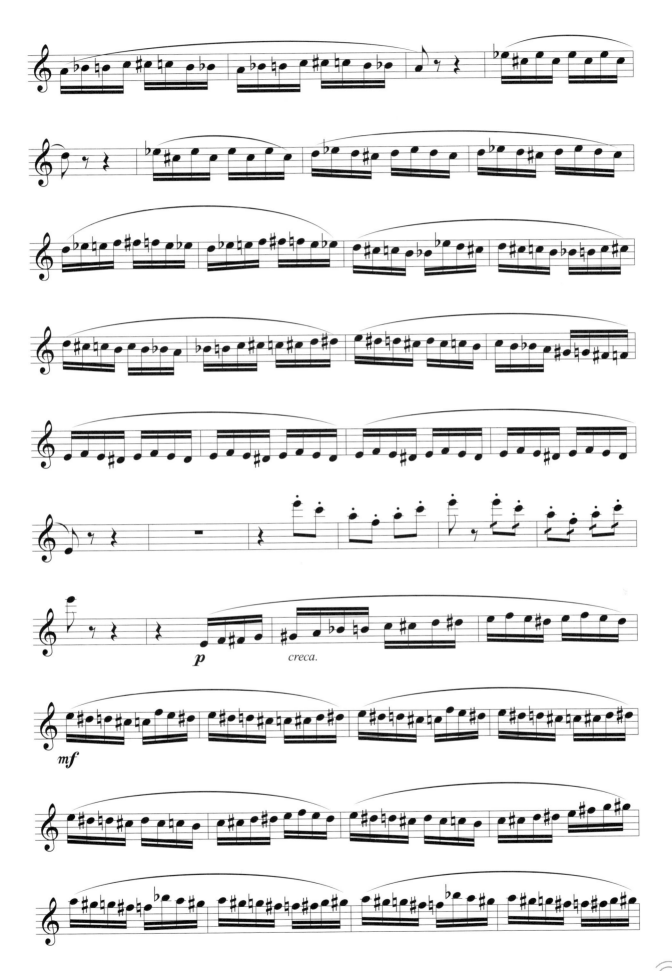

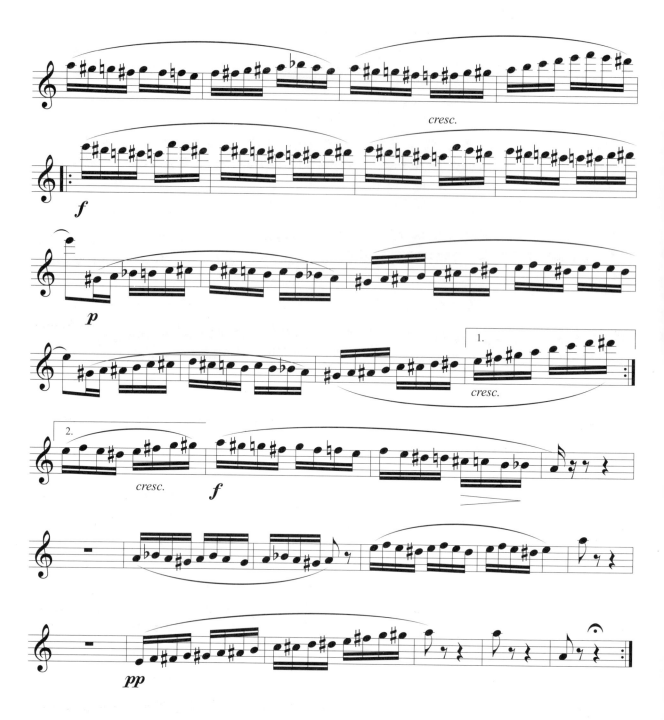

　　《野蜂飞舞》是很经典的以半音阶为主要演奏形式的乐曲。先慢速练习，逐渐加速演奏，待达到一定速度时便可感受到像是一群大黄蜂飞过般的形象意境。

流行乐曲

我 相 信

金亨熙 曲

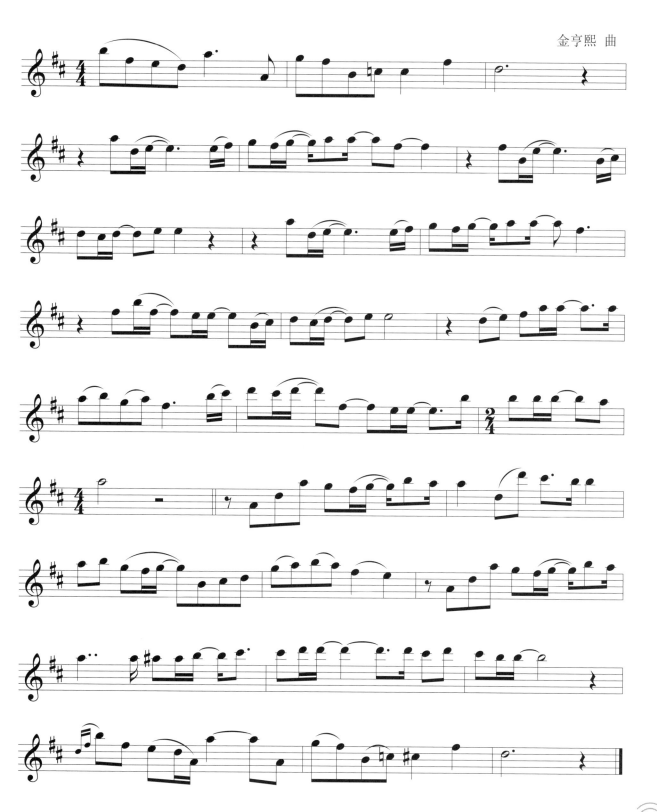

The Rain

久石让 曲

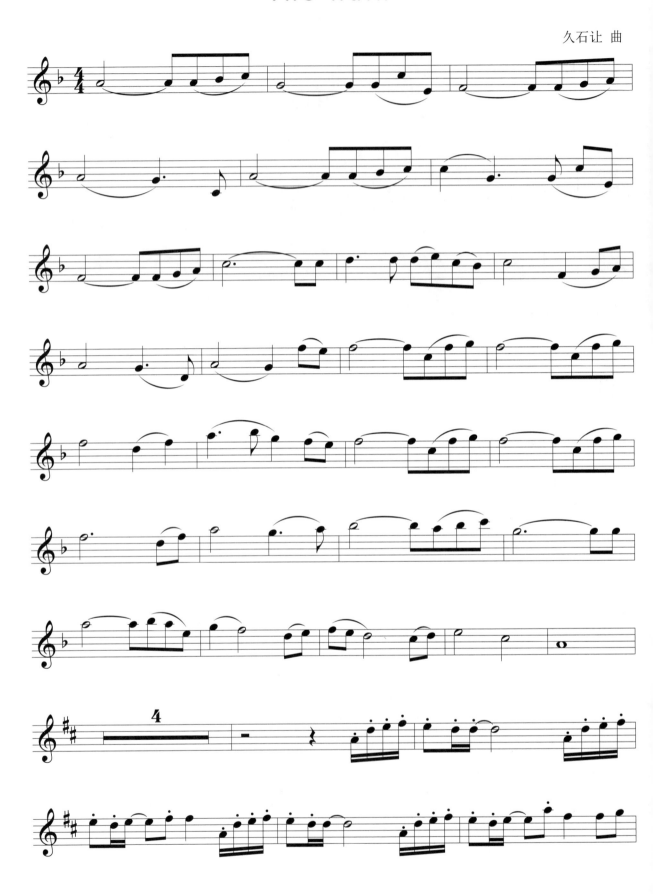

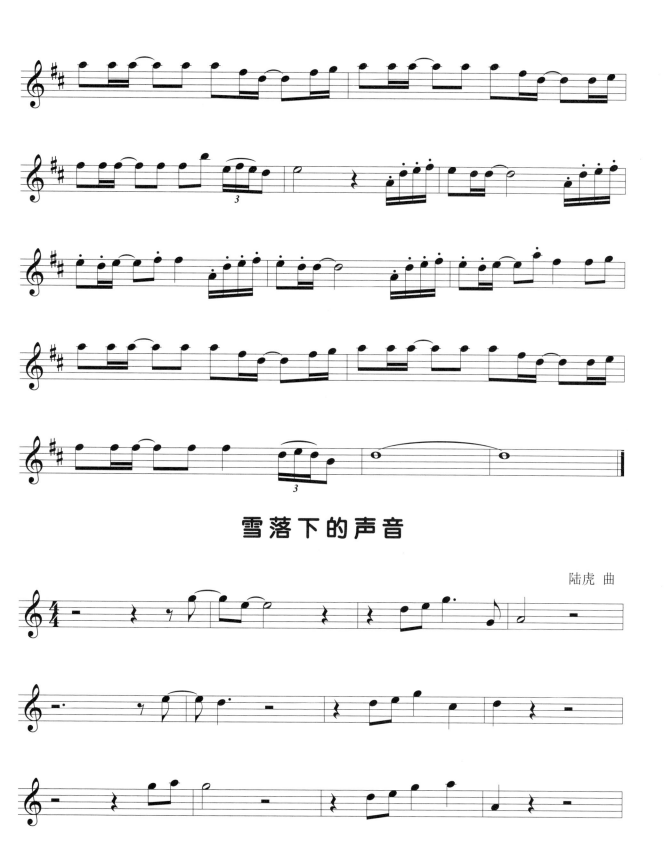

雪落下的声音

陆虎 曲

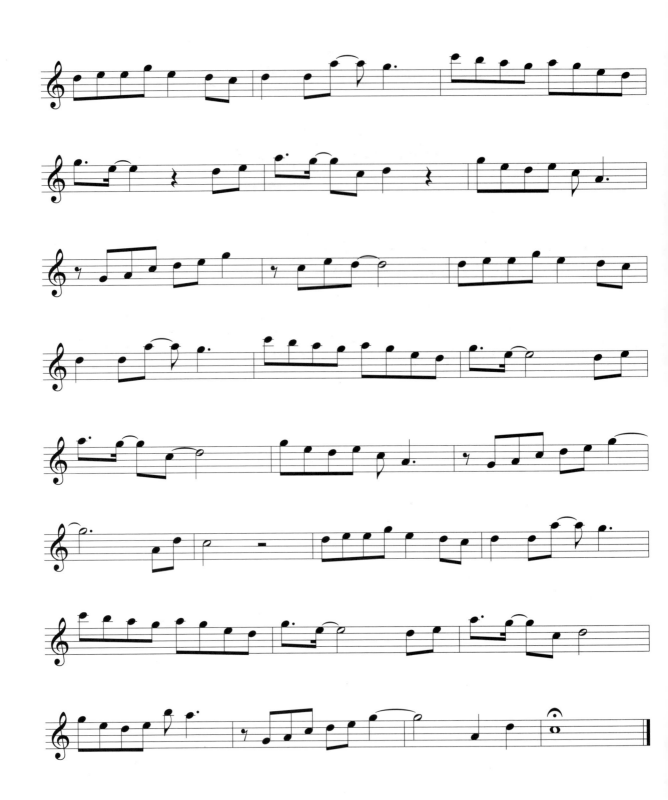

凉　凉

谭旋 曲

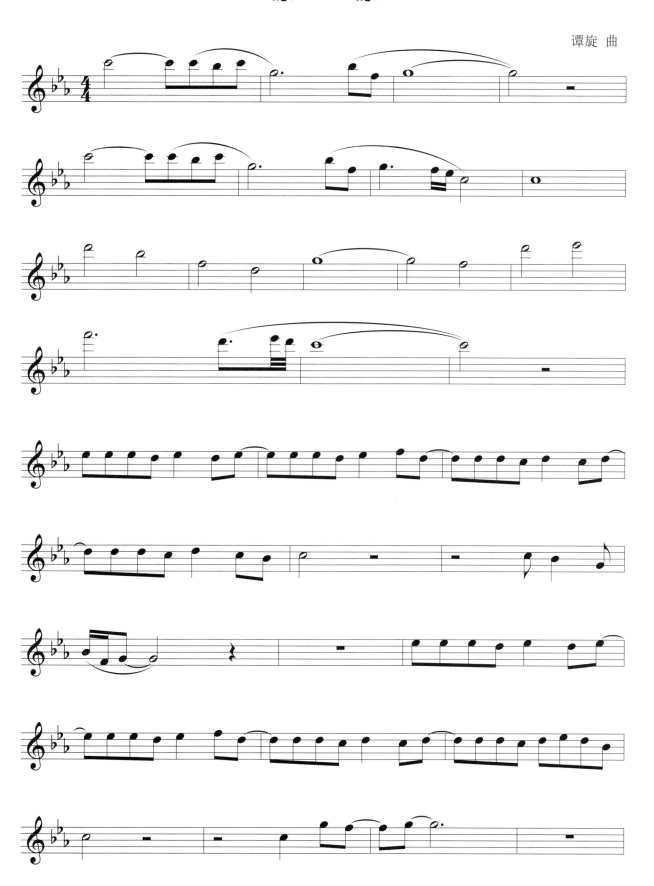

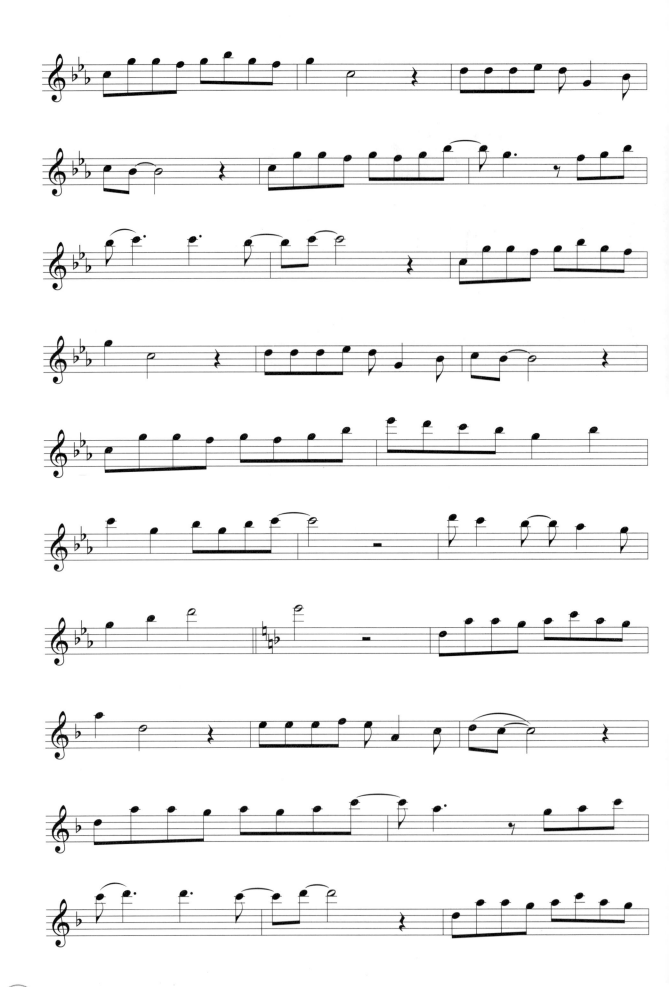

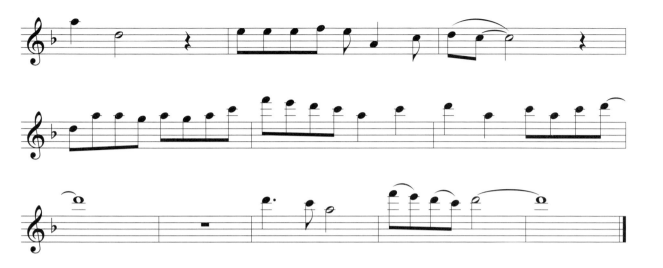

爱的供养

谭旋 曲

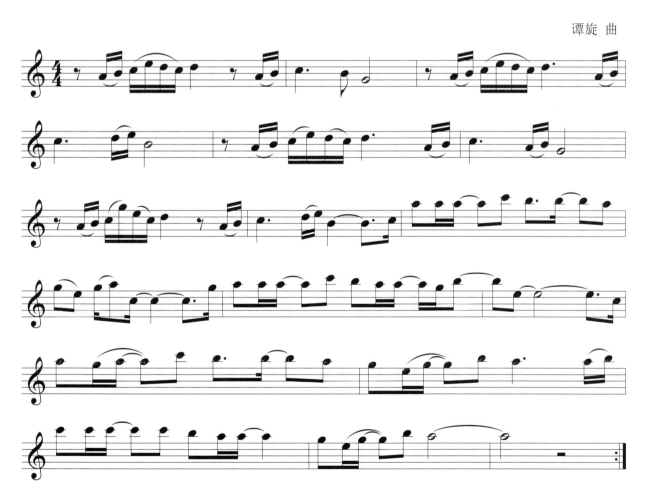

暗　香

三宝　曲

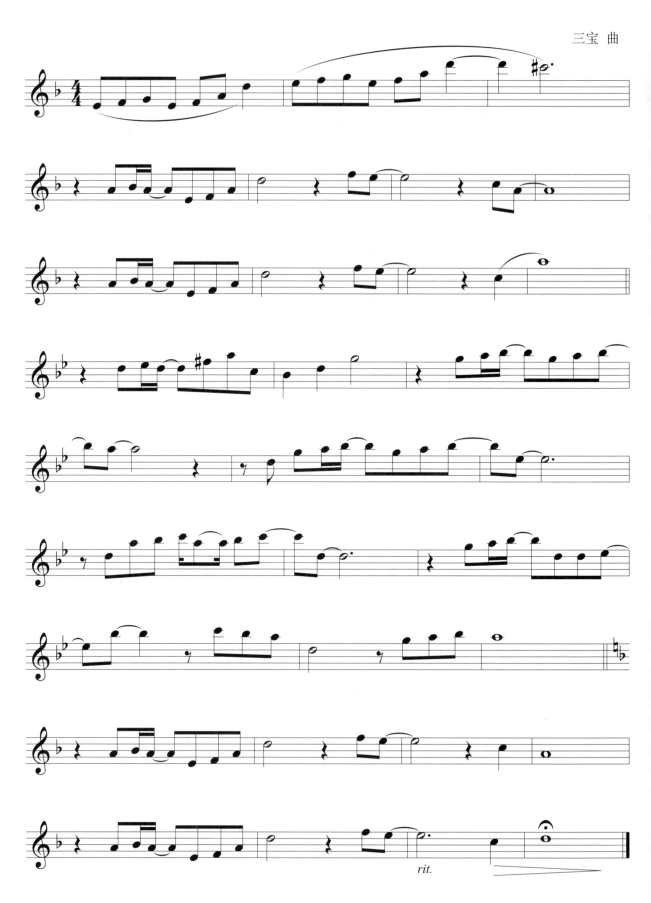

画　　心

藤原育郎　曲

想你的365天

李伟菘 曲

城里的月光

陈佳明 曲

绒花

<div align="right">王酩 曲</div>

经典乐曲

苏格兰的蓝铃花

苏格兰民歌

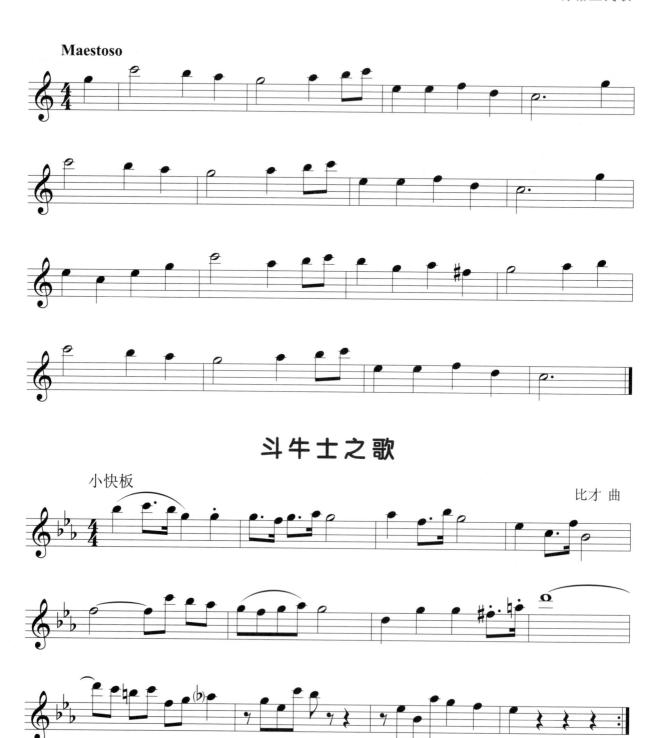

斗牛士之歌

比才 曲

牧场上的家

美国民歌

Andantino

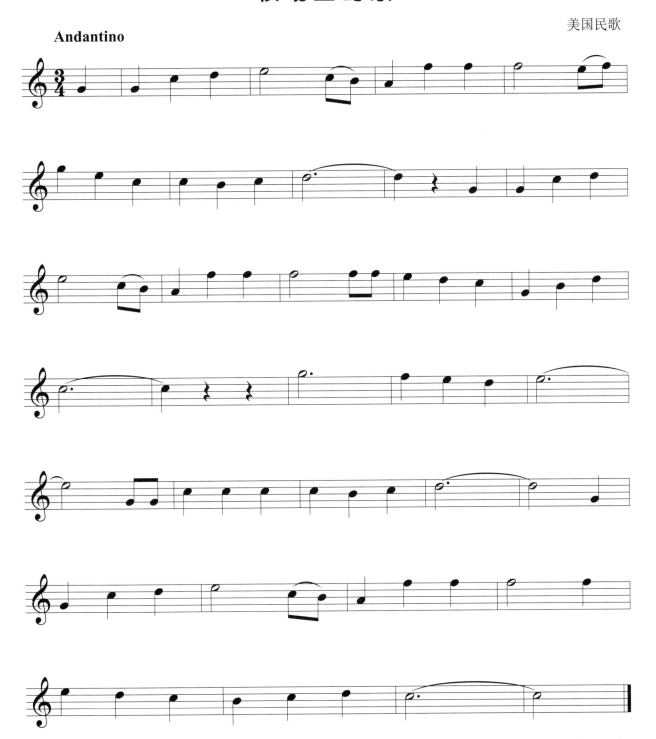

摇篮曲

舒伯特 曲

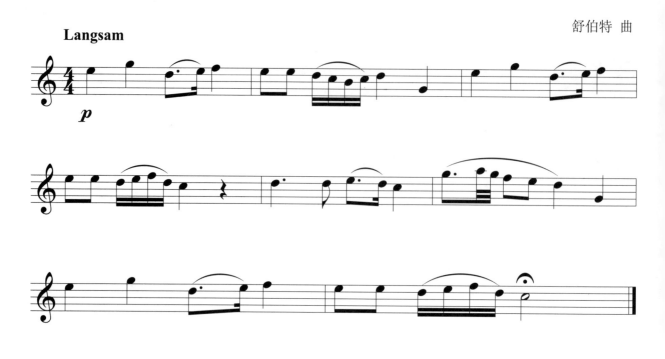

红河谷

加拿大民歌

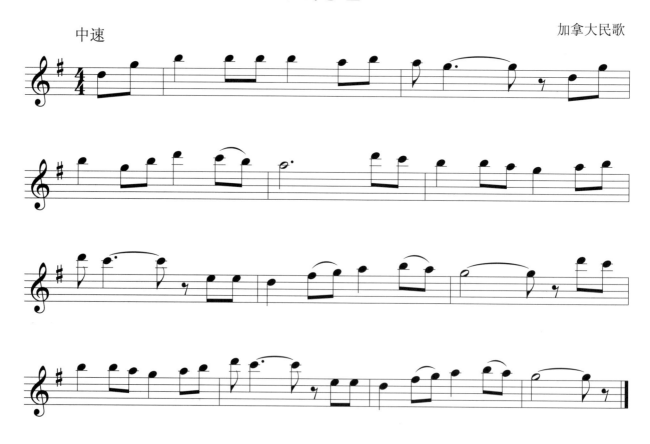

可爱的家

毕肖普 曲

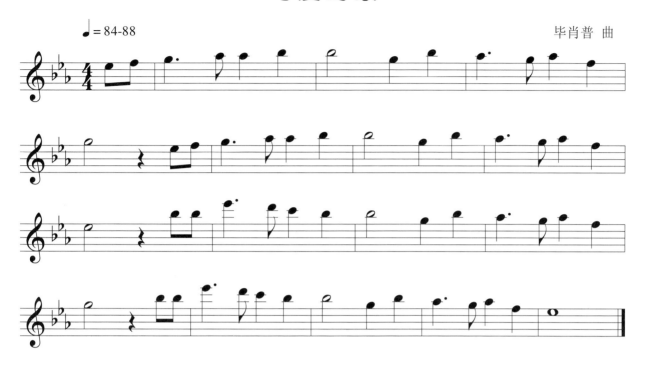

茉莉花

中国民歌

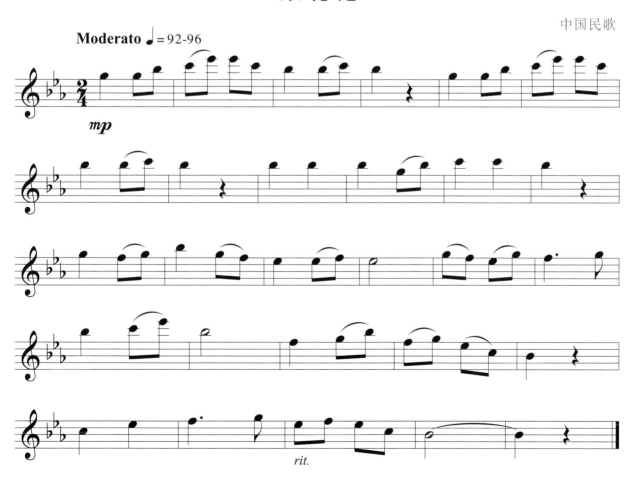

如歌的行板

柴可夫斯基 曲

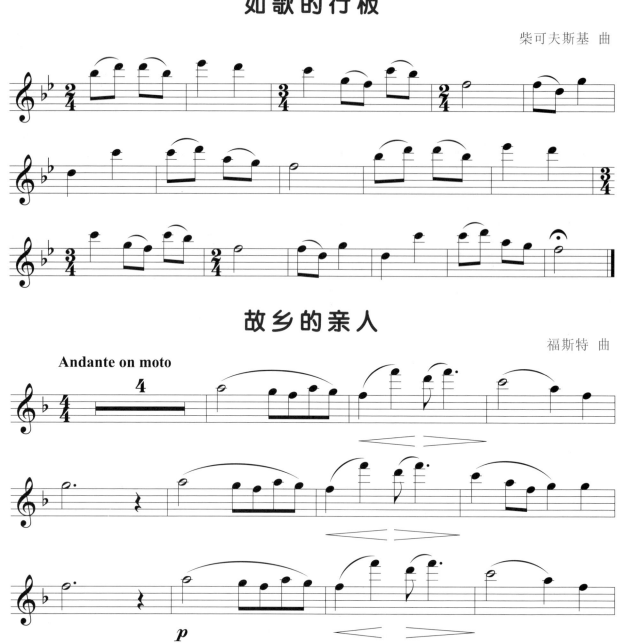

故乡的亲人

福斯特 曲

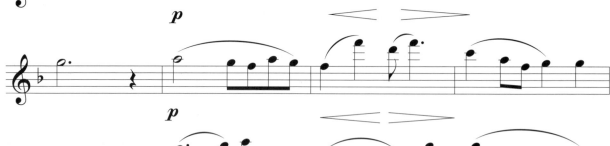

土拨鼠

♪= 108

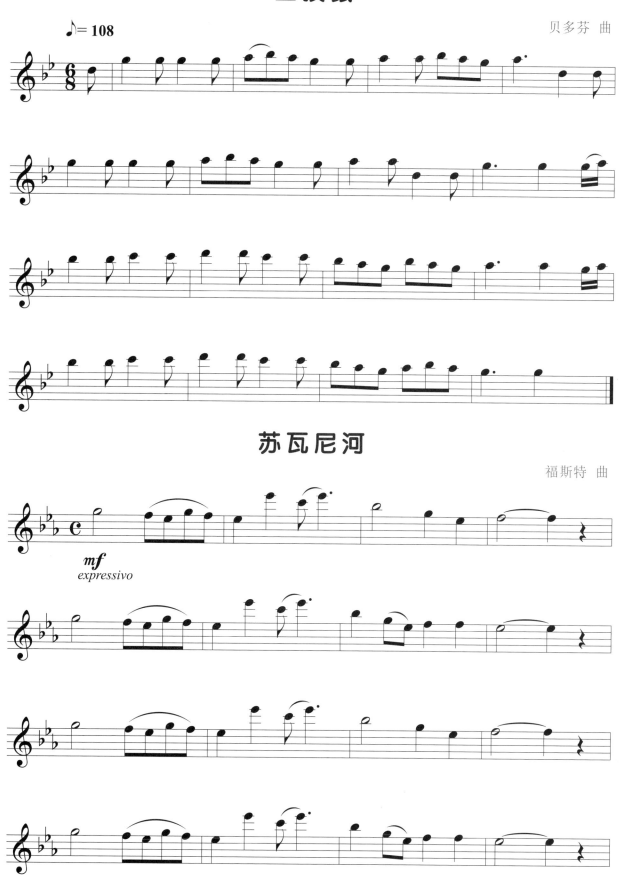

贝多芬 曲

苏瓦尼河

福斯特 曲

mf
expressivo

《唐豪塞》序曲（片段）

瓦格纳 曲

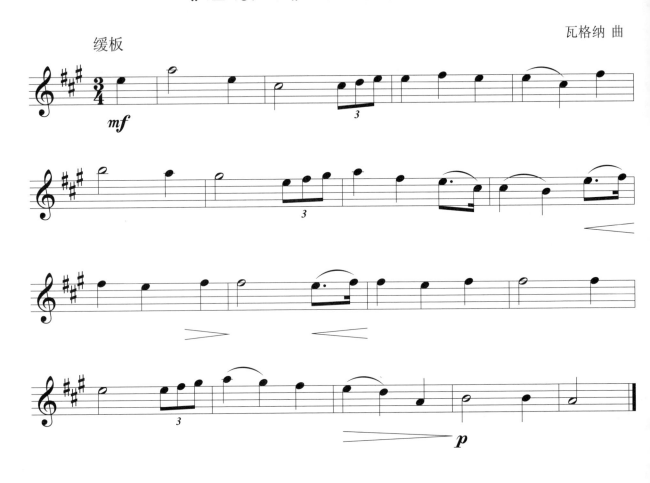

天鹅

圣桑 曲

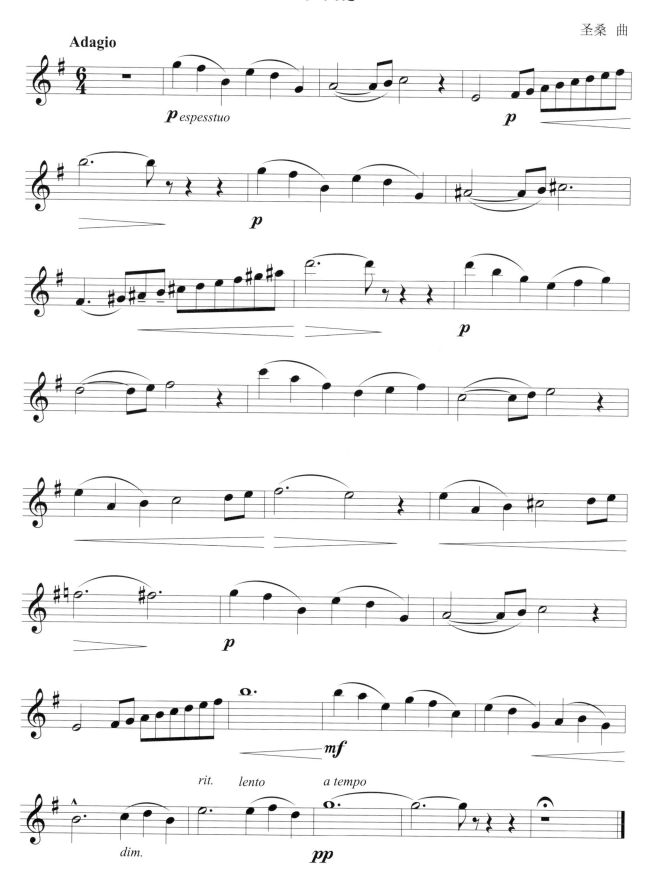

小夜曲

海顿 曲

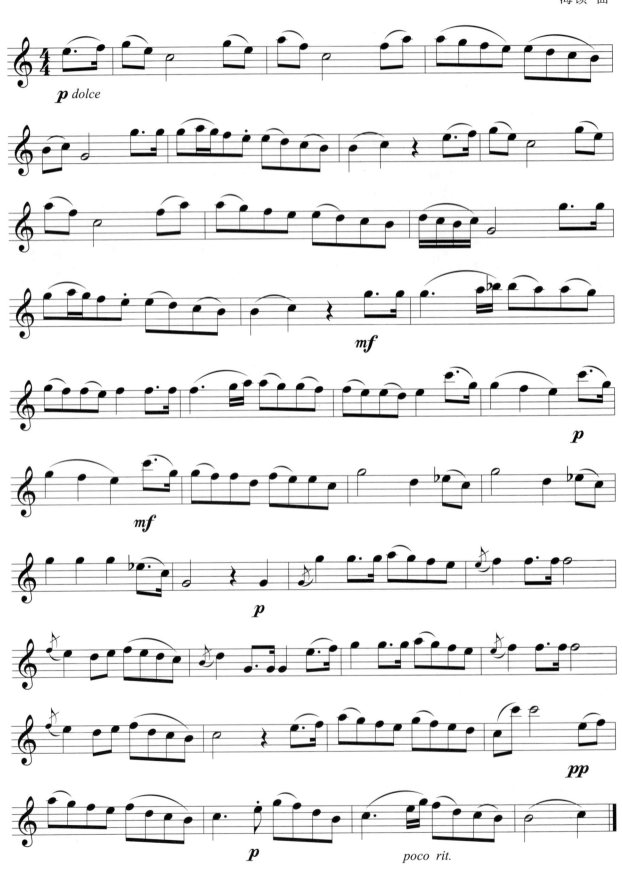

查尔达什舞曲

蒙蒂 曲

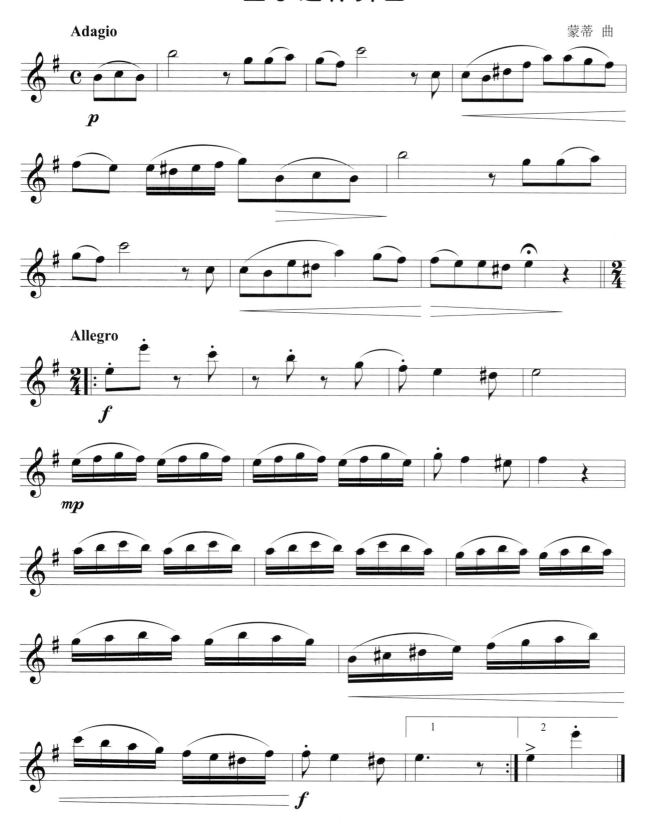

小步舞曲

莫扎特 曲

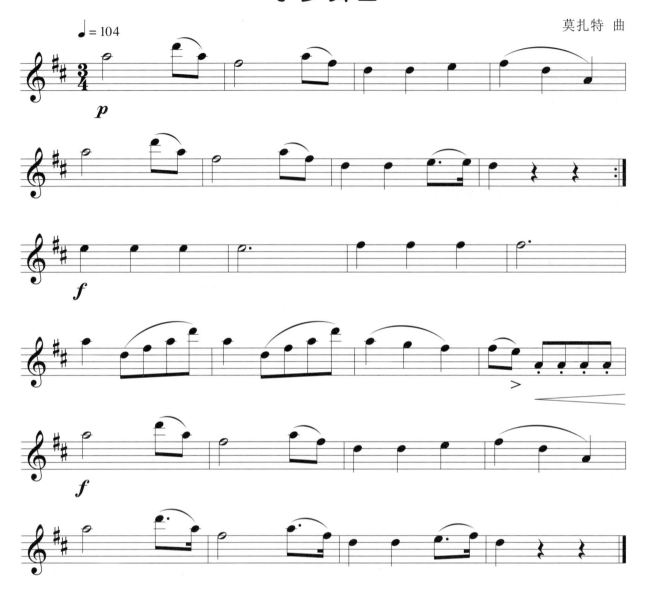

西西里舞曲

J.S.巴赫 曲

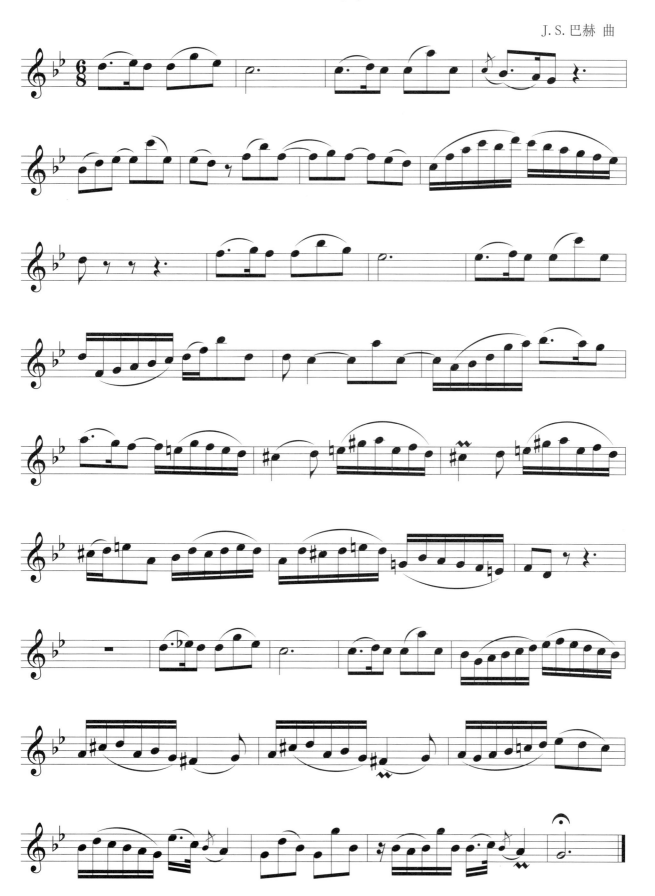

法兰多拉舞曲

<div align="right">比才 曲</div>

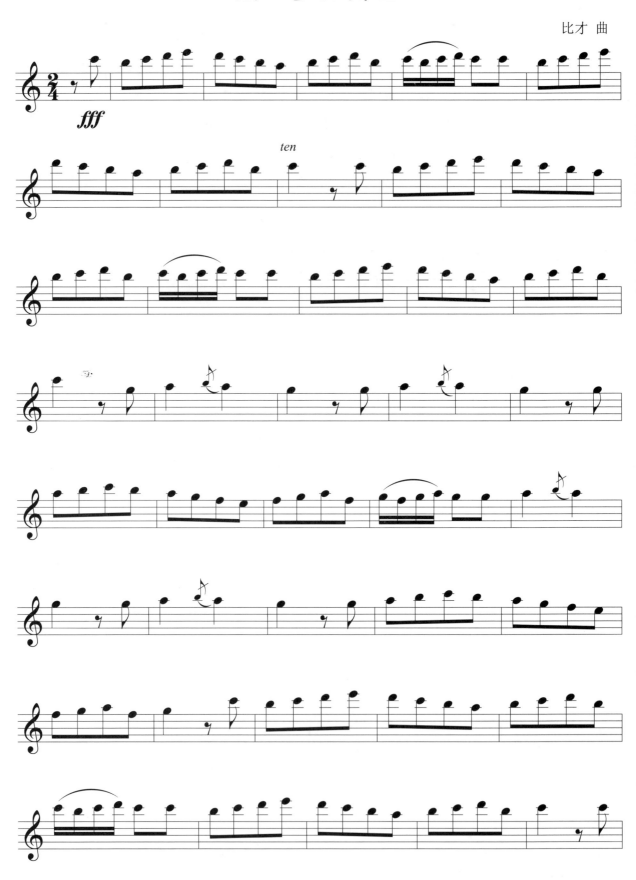

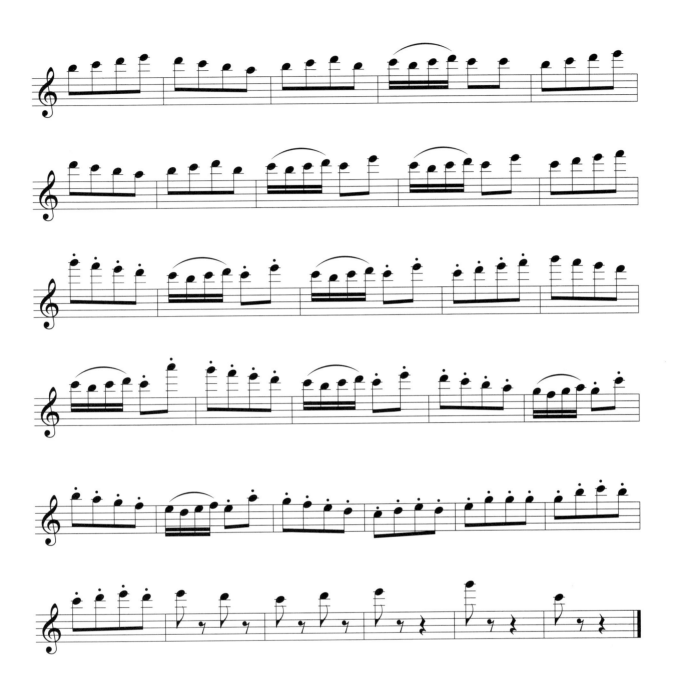

乘着歌声的翅膀

门德尔松　曲

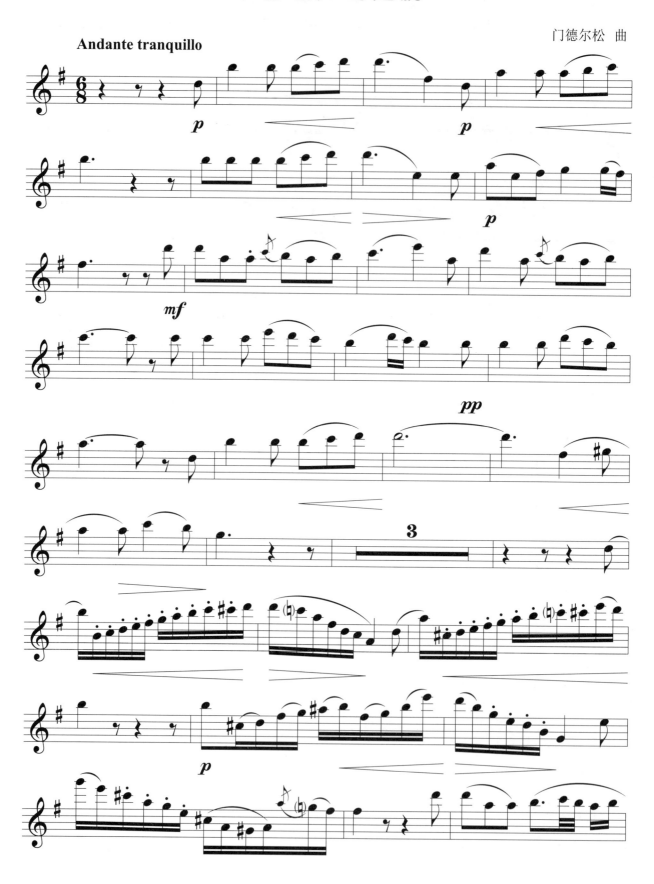

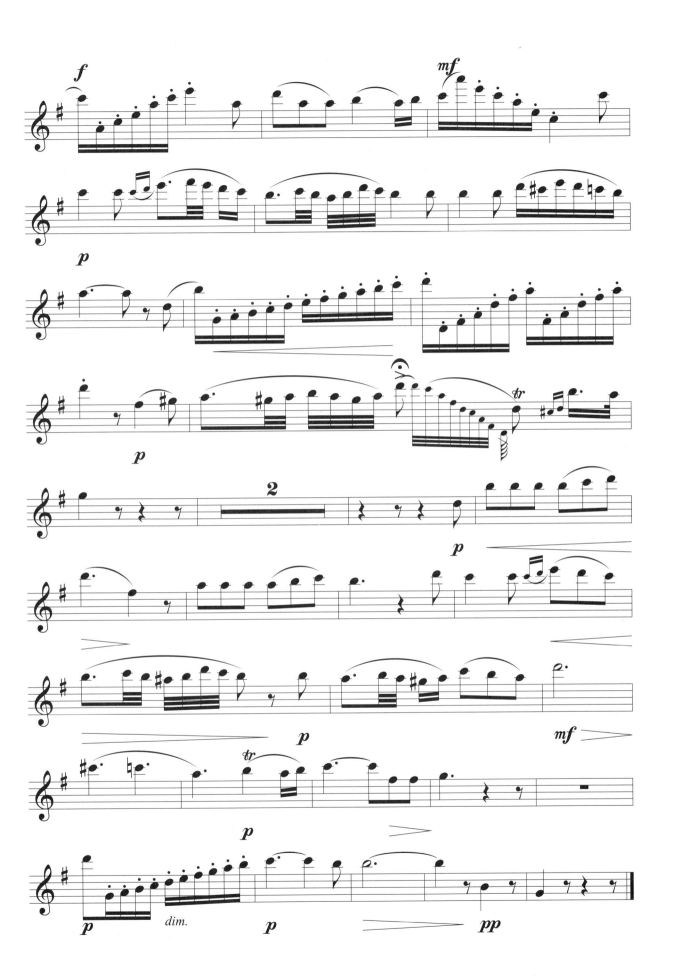

卡门间奏曲

比才 曲

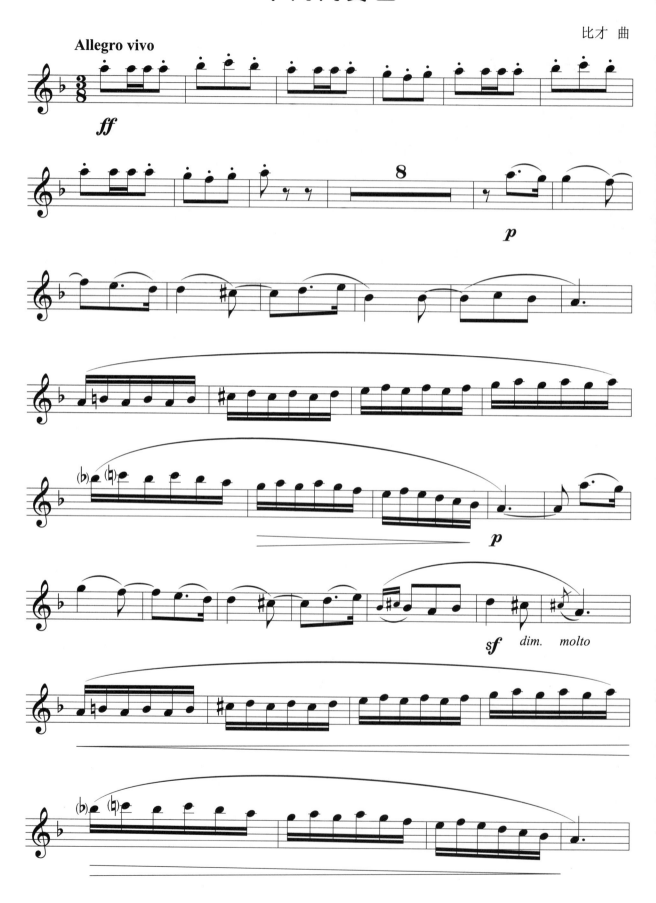

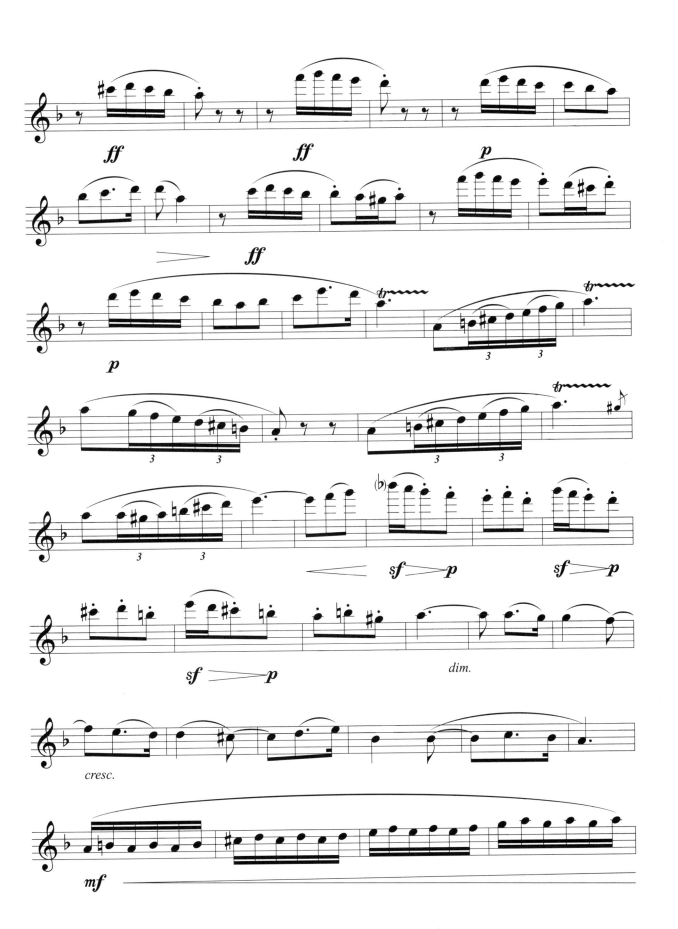

加沃特舞曲

匡茨 曲

匈牙利舞曲第五号

Allegro

勃拉姆斯 曲

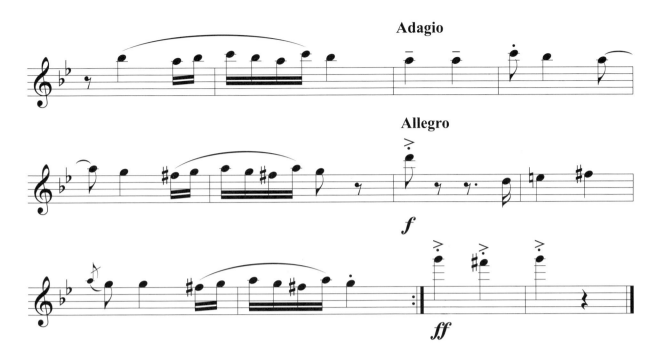

手鼓舞

戈塞克 曲

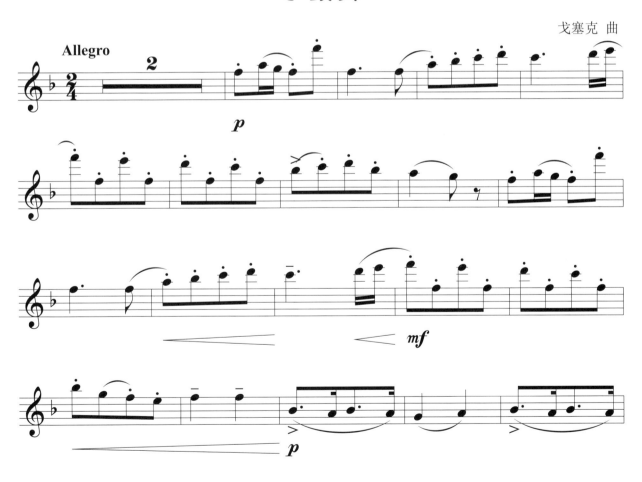

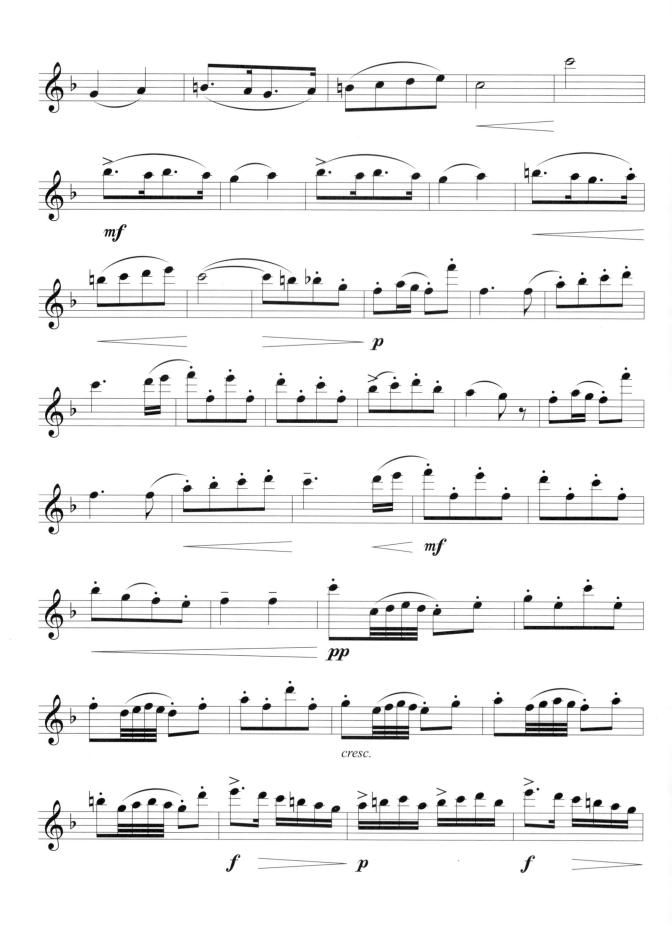

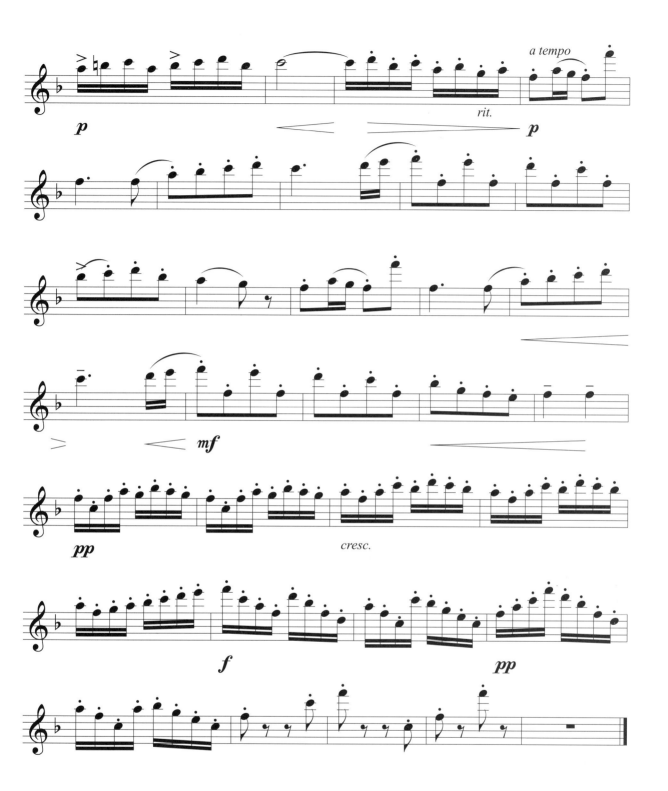

月光

柯勒 曲

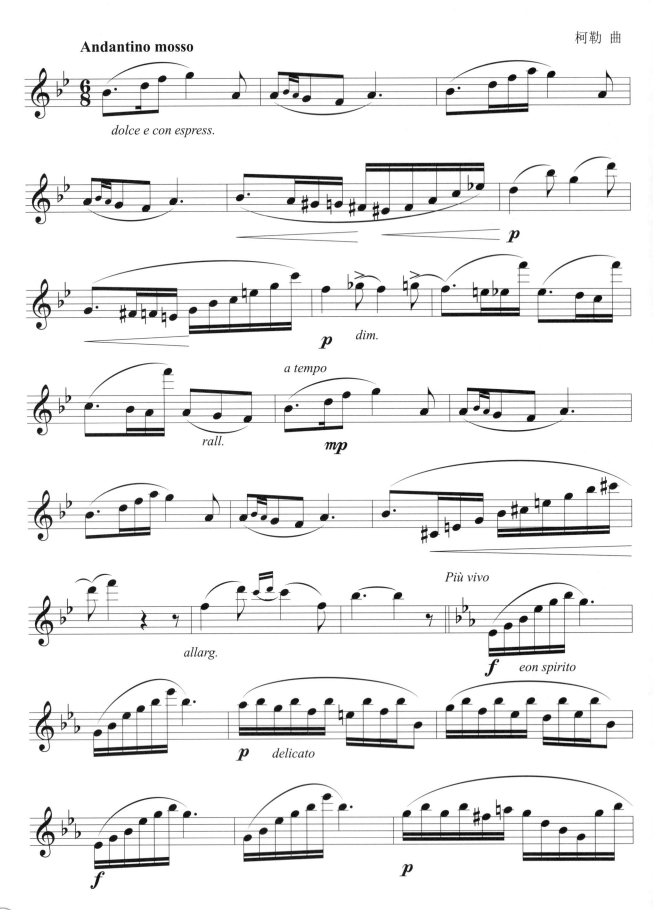

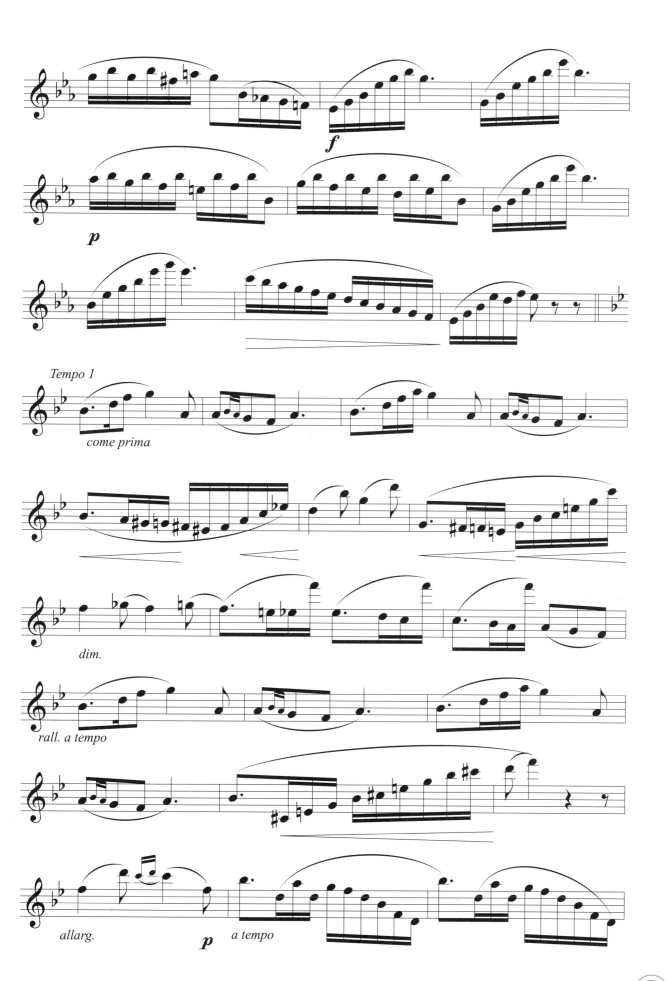

饮酒歌

威尔第 曲

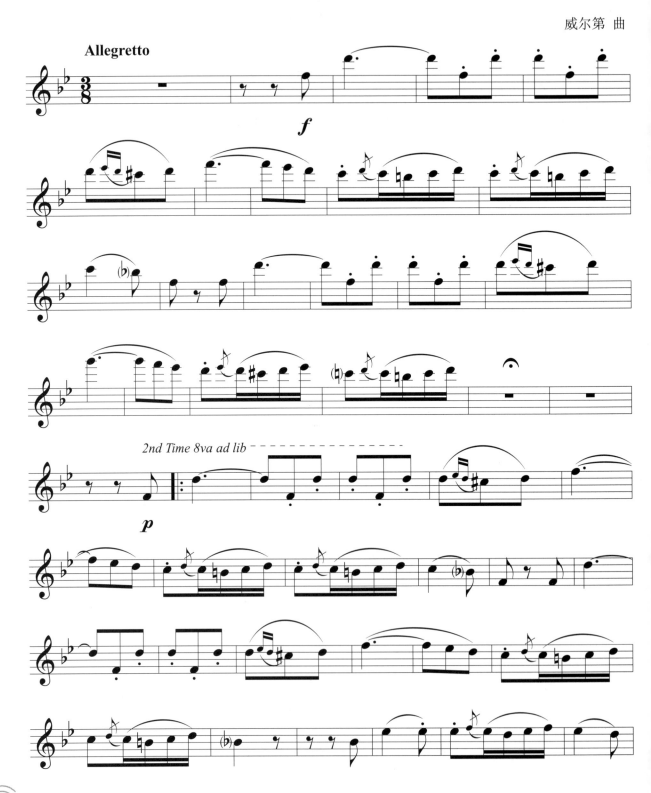

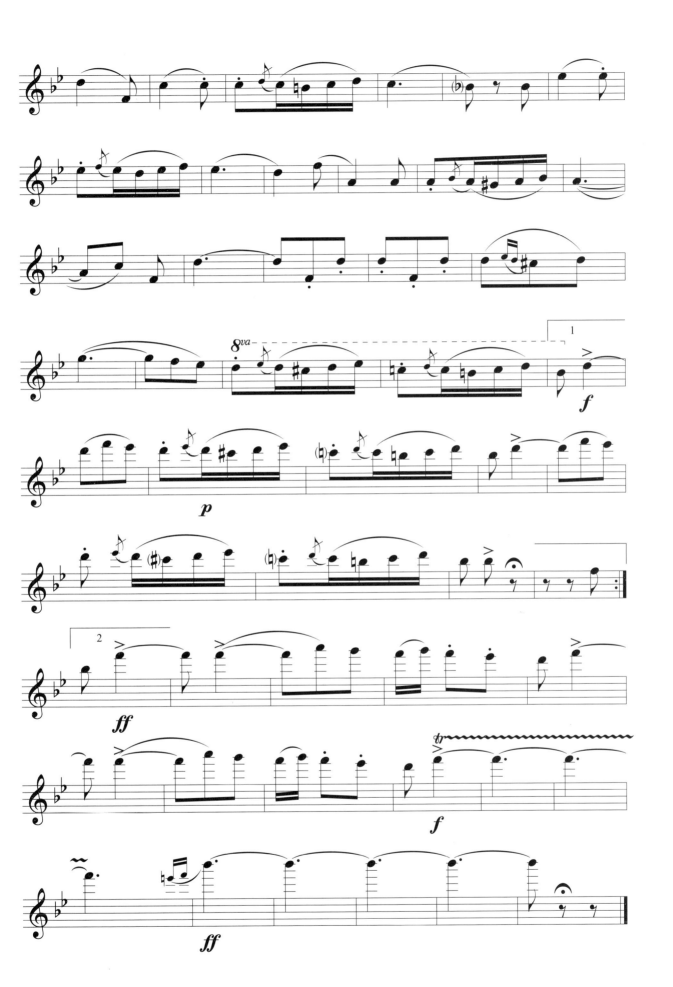

273

冥想曲

马斯内　曲

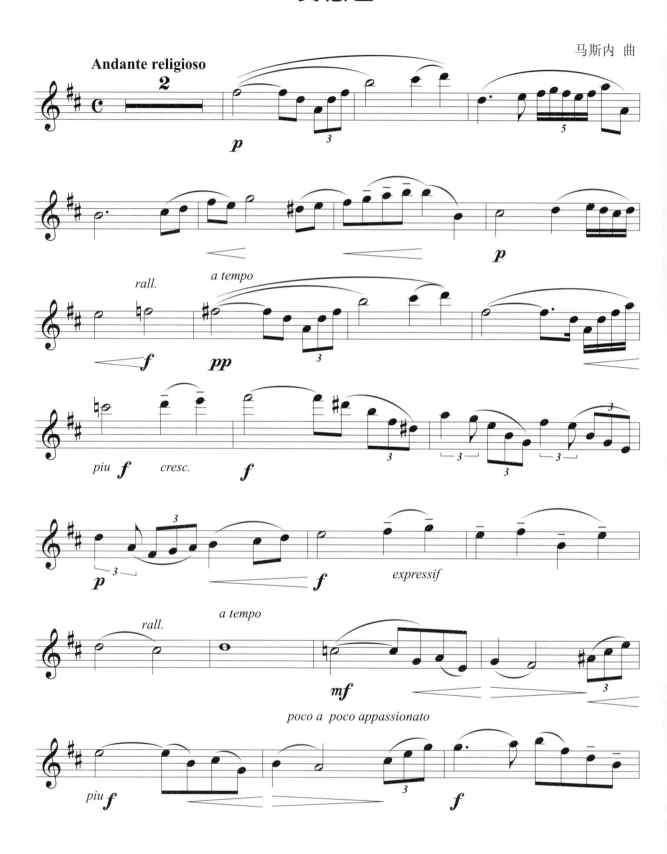

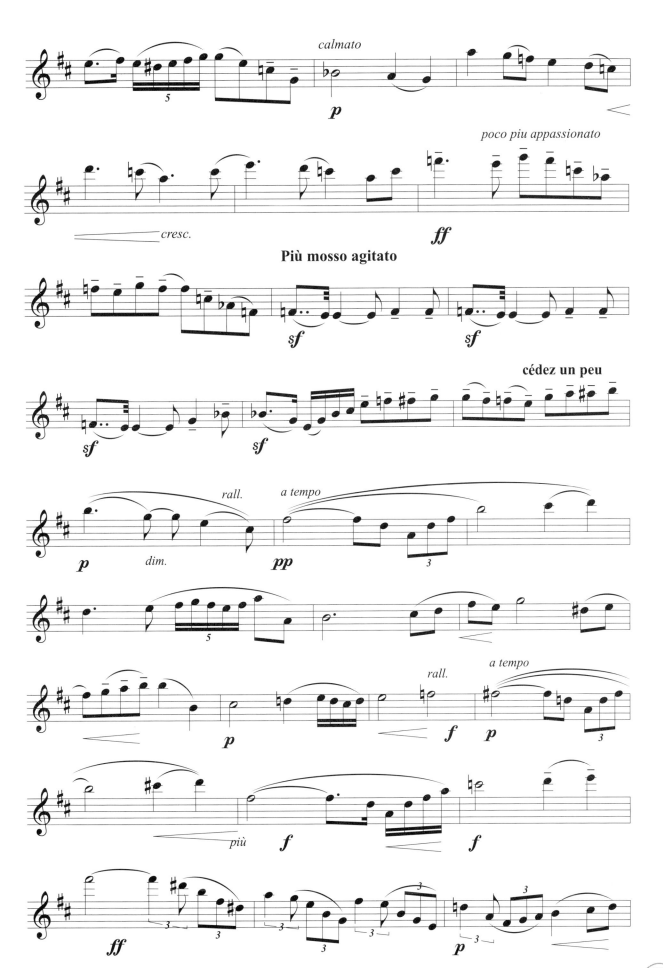

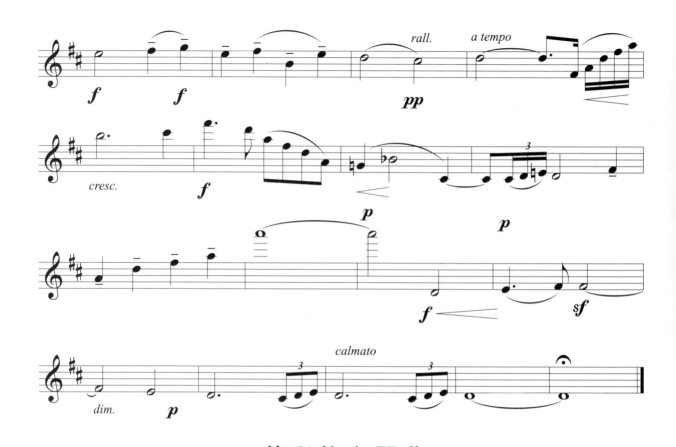

莫利的主题曲

曼奇尼　曲

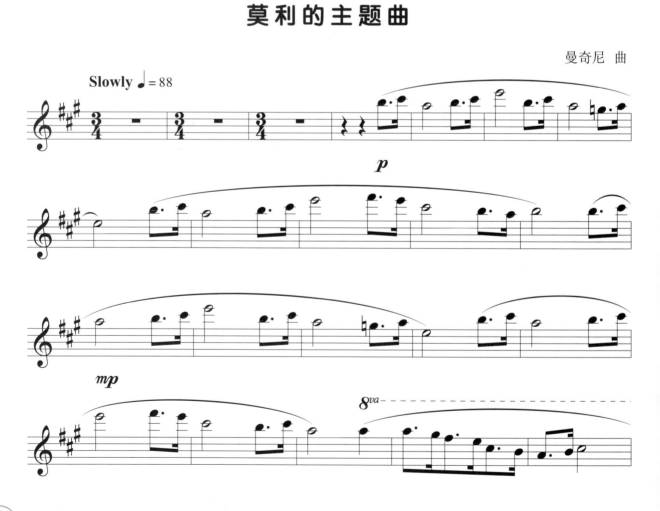

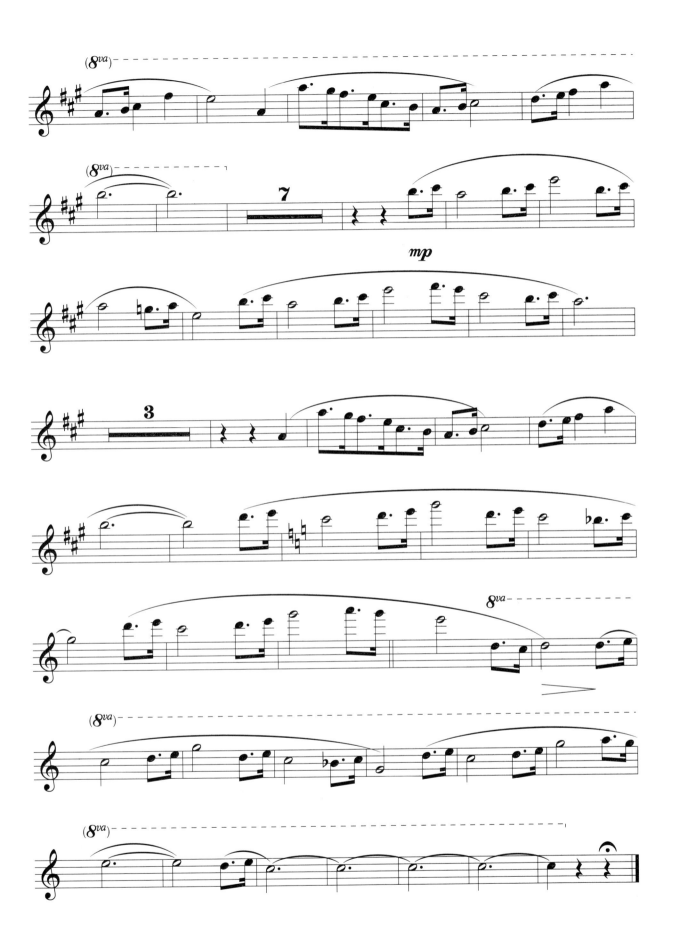

e 小调奏鸣曲
第一乐章

巴赫 曲

Adagio ma non tanto.

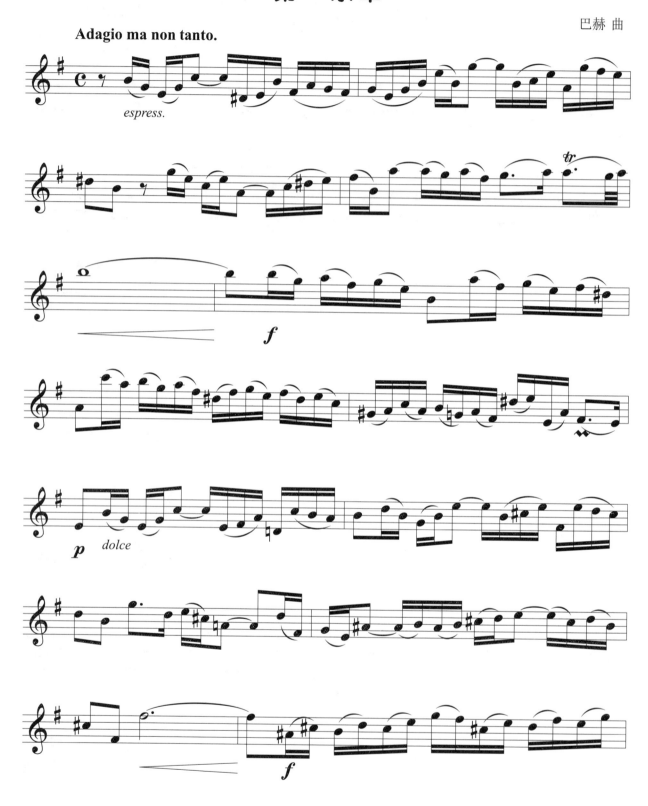

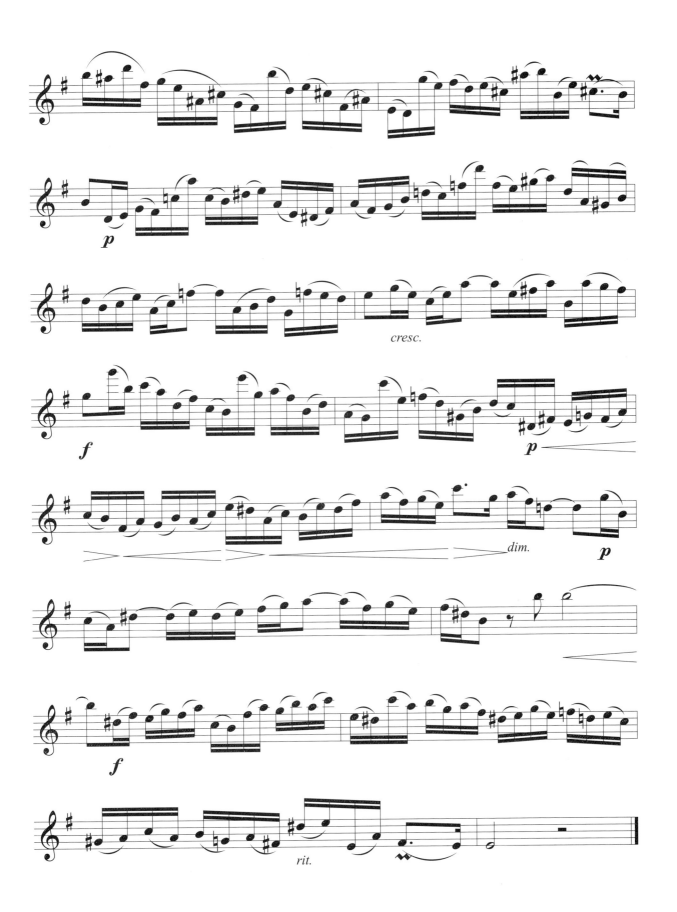

降 E 大调奏鸣曲

巴赫 曲

Allegro moderato

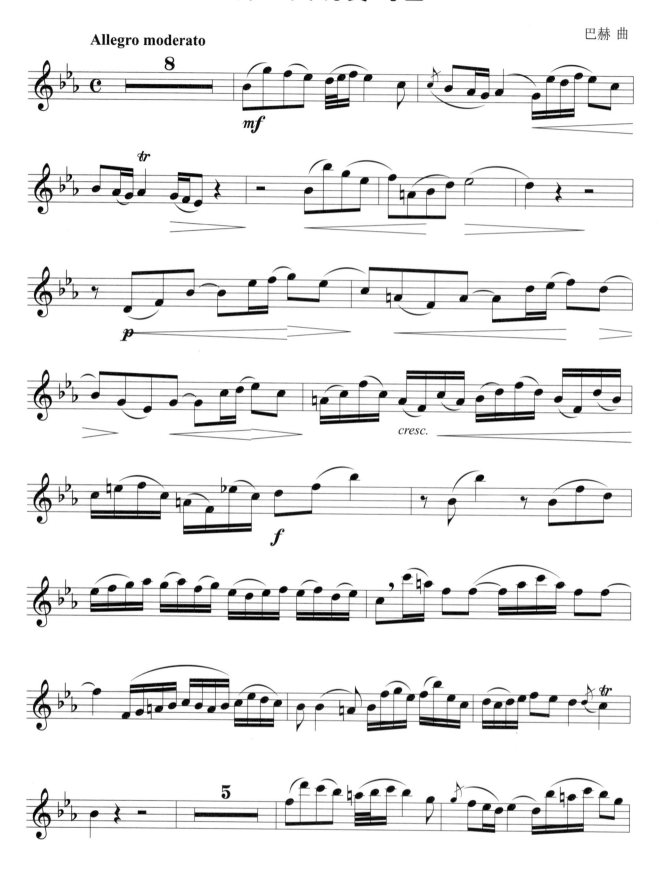

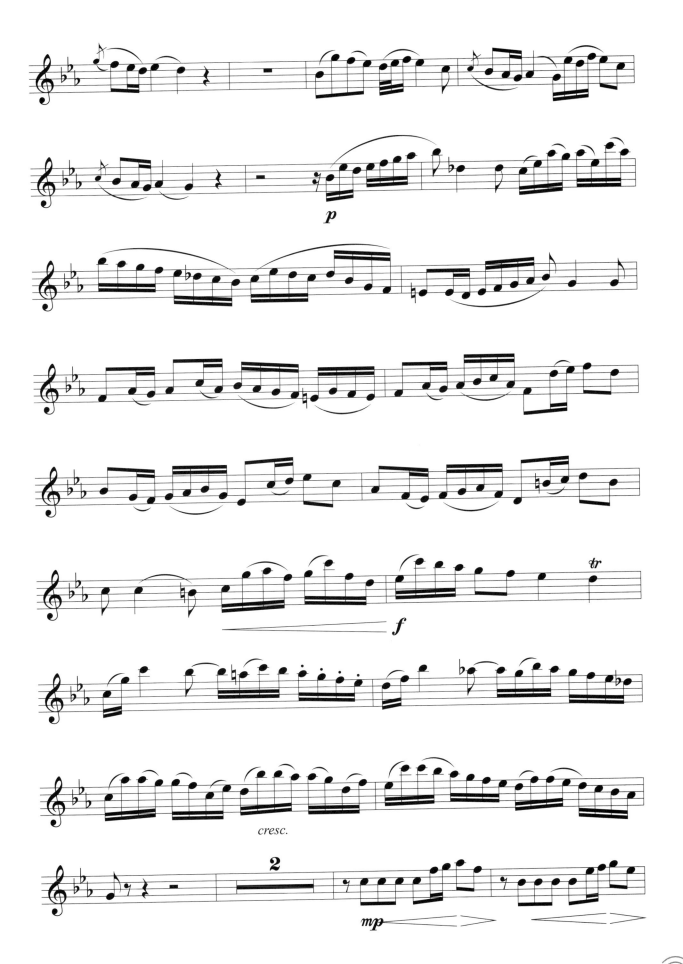

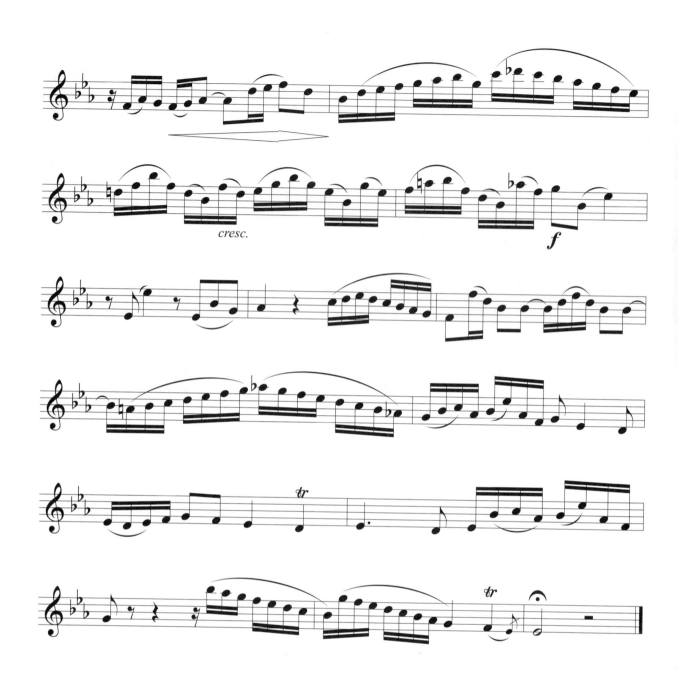